艺术学研究文丛

桃源何处
明代吴门绘画
琐记

姜永帅 ◎ 著

中原出版传媒集团
中原传媒股份公司
河南美术出版社
·郑州·

观念的图像，思想的形状

姜永帅教授说他最近要出新书，我问书名是什么，他说是关于明代吴门绘画的研究和认识，我想这与岩画完全是两个学科，尽管都是画。他又说，主标题叫"桃源何处"，我一下就感兴趣了，这可能跟洞穴有关。现在的《桃源何处：明代吴门绘画琐记》应该是他博士论文《中国古代绘画中的洞穴》的升级版，顺着他前进的线索，我的知识也跟着晋级更新。姜永帅教授研究的是画中的洞穴，我研究的是洞穴中的画，虽说画不是一样的画，好在洞是一样的洞。

洞穴是人类存放希望的地方，是通往美好的秘境。从旧石器时代晚期开始，人类就把所有的美好和希冀都放在通往大地深处的洞穴之中，这就是旧石器时代晚期的洞穴岩画，这也是我们人类美好（艺术）和希望（宗教）的开始和发源之地。

《庄子·在宥》曰："黄帝立为天子十九年，令行天下，闻广成子在于空同（崆峒）之山，故往见之。" 古人认为北极星居天之中，斗极之下是空桐（崆峒）。崆峒即空洞，亦岩穴，与北极星相对应，意味着通天之便。正是因为有通天之便，所以成为各路仙人隐士的钟爱之地。左思《招隐诗》："杖策招隐士，荒涂横古今。岩穴无

结构，丘中有鸣琴。"洞中冥想、洞中修炼、洞中悟道、洞中成仙。《太上洞玄灵宝天尊说救苦妙经注解》："洞者通也，上通于天，下通于地，中有神仙，幽相往来。天下十大洞、三十六小洞，居乎太虚磅礴之中，莫不洞洞相通，惟仙圣聚则成形，散则为气，自然往来虚通，而无窒碍。"洞是通天成圣的地方，所以达摩面壁，黄帝见广成子等都发生在洞穴内。在希腊，很多喀斯特岩溶洞穴都被认为是神仙居住的地方。

在中外的一些著名文学或文献中，也有很多似曾相识的描写。《爱丽丝漫游奇境记》中讲述了爱丽丝在追赶兔子时不慎掉进了一个兔子洞，由此坠入了神奇的地下世界。中国也一样，陶潜的《桃花源记》讲的也是由一洞穴通往桃源："林尽水源，便得一山，山有小口，仿佛若有光。便舍船，从口入。初极狭，才通人。复行数十步，豁然开朗。土地平旷，屋舍俨然，有良田、美池、桑竹之属。"这绝不是偶尔的巧合，概因早期宗教文化中通天的观念依然对世界不同文化发生着持续的影响。因此，在很多道路上，东西并辔而行。

不过，到了老子时代，中国的哲学、文学、艺术、宗教等便与西方分道扬镳了。中国的哲学领域逐渐发展出隐逸思想。《周易》曰："天地闭，贤人隐。"《韩非子·诡使》："而士有二心私学，岩居穴处，托伏深虑，大者非世，细者惑下。"隐逸现象是古代文人理想与现实矛盾的产物，它是古代文人的一种处世态度与方法，是特有的中国文化，是中国特有的二元统一思维的文化产品。隐逸思想主要以道家哲学为基础，但也是儒学思想，《论语·泰伯》："笃信好学，守死善道，危邦不入，乱邦不居。天下有道则见，无道则隐。邦有道，贫且贱焉，耻也；邦无道，富且贵焉，耻也。"在《论语·季氏》中，孔子说得更为明确："隐居以求其志，行义以达其道。"或

如沈约说："遁世避世，即贤人也。"也就是说，归隐是通过生活方式来展现一种政治态度和道德观念，正如《后汉书·逸民传》所说的"或隐居以求其志，或回避以全其道"，这种展示正是为了以后出仕打基础。所以在这个意义上，我们说桃源也正是二元统一思维下所产生的思想概念，是对思想的表达，而非对真实的表现。对于中国传统文人而言，归隐并非逃避，而是选择；桃源亦非归宿，而是出发。桃源文化始终反映出中国文人在出世与入世、隐居与出仕、从道与从时、穷与通等二元之间的历史纠结与融通：出世是入世的准备，隐居是出仕的等待，从道是从时的蓄势，穷是通的过渡。正因如此，桃源和归隐的主题成为江南吴门的一个绘画主题和传统，因为江南是中国士与仕的重地。

虽然吴门画家以江南的名山丘壑或自家茅舍为蓝本，然后按照对归墟五山、圆峤方壶、瀛洲桃源等仙境的理解进行构图。但这种做法不仅是二元对立中之主观与客观、隐逸与世俗的结合，更是现实居所与幻想仙境以及士与仕的结合，充分表现出中国二元统一的文人文化。

在《仙山的形状——以文伯仁〈方壶图〉为中心》一文中，姜永帅通过文献中归墟五山的记载和考古出土的博山炉、画像砖、铜镜、壁画等文物的比较考镜，认为："文伯仁作《方壶图》时已居摄山八年之久。与明代版画《栖霞胜概》相比，文伯仁所画摄山，并非完全的实景画，而是强化了摄山栖霞寺道教壶天模式的布局方式，正是由于文伯仁将栖霞山作为理想的避居之地，而使其将之视为道教的壶天仙境。《方壶图》对于仙山的想象，其直接灵感或许受摄山的地理环境而生发。"

吴门士人常将太湖洞庭山比作仙境，这应该与吴门文坛领袖王

鏊的《洞庭两山赋》有关。王鏊继承了班固《两都赋》的传统，同样也是把太湖的洞庭两山按照道家理想中的仙山归墟来刻画："吴越之墟，有巨浸焉，三万六千顷，浩浩荡荡，如沧溟渤澥之茫洋。中有山焉，七十有二，眇眇忽忽，如蓬壶方丈之仿佛。日月之所升沉，鱼龙之所变化。百川攸归，三州为界……琳宫梵宇，暮鼓晨钟，寿藤灵药，美箭长松。金庭玉柱，石函宝书，灵威丈人之所窥也。贝阙珠宫，绣谷鸣珰，柳毅书生之所媲也。翠峰杜圻，范蠡之所止息。黄村角头，绮皓之所从逝也。"灵威丈人、柳毅、范蠡、绮皓都是仙人隐士，游弋徜徉于出仕与出世之间。柳毅与七仙女的传说大家都耳熟能详，自不待言；灵威丈人是传说中的仙人，相传吴王阖闾游禹山，遇灵威丈人入洞庭取禹藏书卷；绮皓为商山四皓之一，李德裕《题寄商山石》云"绮皓岩中石，尝经伴隐沦"；范蠡也是隐士的代表，曾献策扶助越王勾践复国，兴越灭吴，后隐去，乘舟浮海以行，终不返。

到明代嘉靖（1522—1566）时期，文士表现仙山的绘画达到高峰，其中陆治《仙山玉洞图》是以洞天福地表现仙山的典型作品。《仙山玉洞图》右上方有题识："玉洞千年秘，溪通篛尽来。玄中藏窟宅，云里拥楼台。岩窦天光下，瑶林地府开，不须瀛海外，只尺见蓬莱。张公洞作。包山陆治。"根据题跋可知，该图所画的是江苏宜兴张公洞，张公洞乃道教第五十九福地，旧传为汉代张道陵修道之地。陆治借"仙洞"表现洞天仙境。姜永帅通过画面题识展开对画意的解读，从明代吴中士人探访张公洞的热潮进行探究，比较善卷洞、张公洞二者在明代的名气，并通过实地考察对比二者钟乳石的不同形象，从而认识到张公洞夸张的钟乳形象容易引起吴门画家对仙山的想象，并成为吴门绘画表现仙山的一个母题，这不失为一种洞见。

姜永帅对文徵明《花坞春云图》的观察亦颇为独到。姜永帅的研究指出，《花坞春云图》描绘出了桃花源洞穴内部的景象，这个内部世界也称之为"壶天世界"，由于封闭性很强，被视为理想的文人隐居之地。其后，这一隐性的图式在陆治的笔下得到进一步发展，或以此来表现真正的隐士生活，或是表现采药遇仙的道教主题。从文徵明、陆治与仇英的作品中，仍可管窥这类隐性图式在吴门绘画中所扮演的角色。对此类隐性桃源图的探讨，或将增添对吴门绘画以及桃源图的理解。姜永帅不仅指出吴门画派以张公洞为原型的仙山绘画缘起和演进路线，而且还归纳出其图式化的表现。这类画中构图均采用了一致的模式，一名高士临溪趺坐，高士的右边两人围着一张桌子品茗，童子背经书过桥。此种图式也可称为格套，每个元素皆与仙境有关，它们的组合构成了仙境的主要特征。其中张公洞象征着在地化的仙山，洞口高士为画面主角，童子背经书或手持经书，象征偶获经书，画中高士得道升仙。与陆治画中童子背经书赶往洞中高士处一样，这种情节最初具有得经升仙的意味，后逐渐成为一个固定程式或者格套，流行在吴派绘画中。

当然，除了山水仙境构图，还有其他形式的隐逸图，如《东山携妓图》便是其中之一。"东山携妓"出自《晋书·谢安传》"安虽放情丘壑，然每游赏必以妓女从"的典故。谢安（320—385），字安石，又有谢太傅、谢文靖、谢东山之称。《晋书》记载，谢安受召不应，与王羲之、许询、支道林等名士隐居会稽，放浪于山水之间，后又数次受召，乃应。四十岁后，他才出仕做官，指挥淝水之战告捷，其镇定自若为人钦叹。正是因为"屡受召不应"而成就了他的清誉，不仅为他四十岁后出仕奠定了基础，同时也成为后世文人和画家笔下争相摹绘的主题。这个主题在融汇归隐和出仕的同时，还表达了一种

高贤和太平盛世的景象或表达皇帝礼贤、亲民的形象，故而也受到明代宫廷的青睐。明初流行一种四季屏风画，有时又以典故如"东山携妓""茂叔爱莲""渊明归去""雪夜访戴"分别象征春、夏、秋、冬四季。此时宫廷不再以《复国图》之类的典故来寓意政治诉求，转而喜欢以叙事性的高贤山水表现四时的宇宙序列。而这种图像由宫廷传入民间，也就是由北京宫廷传入苏州文士阶层，其文化语境也发生了相应变化。明代对谢安隐逸有着特定的文化语义。姜永帅结合王鏊赠谢迁《东山图》暗含对谢迁重返仕途的期待展开研究，他认为这幅画背后反映的是明代宦官刘瑾专权时期，朝中贤良受到迫害的政治情势。王鏊赠朝中重臣谢迁以《东山图》，就是期待着谢迁能够"东山再起"，力挽时局。姜永帅最后总结道："对于谢安形象的青睐，不仅体现出明代士人对于出处时机的看法，更深一层反映出明人认为谢安所体现的'藏出世于经世'以及'出世'与'经世'合一的理想形象。"这是本文的画龙点睛之处。

绘画是纸上美术，而园林则是大地上的美术，正如董其昌所说："公之园可画，而余家之画可园。"将园林比作远离尘世喧嚣的洞天或壶天，实为文人士大夫理想的隐居之地，往往成为造园的意象，甚至在晚明计成《园冶》中成为其造园理论的主要支撑。自从王维《辋川图》、卢鸿《草堂十志图》问世以来，归隐的士大夫皆想拥有像辋川、草堂一样的属于自己的园林。明代江南私家园林的营建，常借用道教仙境，这些仙境的表现大体可分为三类：一为海上仙山；二为洞天胜境；三为桃源仙境。私家园林中仙境的营建，往往成为园林中的胜境或点睛之笔，在园林营建中起到不可低估的作用。

"不知有汉，无论魏晋。"晋代以后在隐逸思想影响下，士人的视野逐渐转向山林，"登山临水，竟日不归"。隐居山林的高士名

流，也成为绘画的主要题材，两晋时期大量出现的《高士图》即是明证。唐代以后，山水渐成为独立的绘画题材。唐张彦远《历代名画记》："山水之变，始于吴，成于二李。"到了宋代，山水画便成了中国绘画的主流。山水与隐逸的结合，无论从绘画还是现实的山水景观、园林世界来看，都对中国山水文化产生了不可估量的形塑力量。

隐逸文化是中国士林的灵魂和核心，关于这方面的研究与讨论可谓夥矣！但是从绘画角度，特别是从吴门画派的角度来分析，姜永帅可谓机杼自出，鞭辟入里，有考证，有比较，有分析。他不仅站在艺术史的角度上，而且从历史和考古的立场与方法出发，其中《仙山的形状——以文伯仁〈方壶图〉为中心》《珊瑚入画：历史、图像与勋贵品味》《文徵明〈楷书太上老君说常清静经传〉卷（册）真伪考辨》等文便显示出他的考据功力，表现出他艺术史和考古双重专业的知识结构，这一点有心者自然会发现。也正是这一点，我才把序言六经注我式地写成了一篇论文的长度。

<div style="text-align:right">

汤惠生

2022年8月31日于羊曲考古发掘工地

</div>

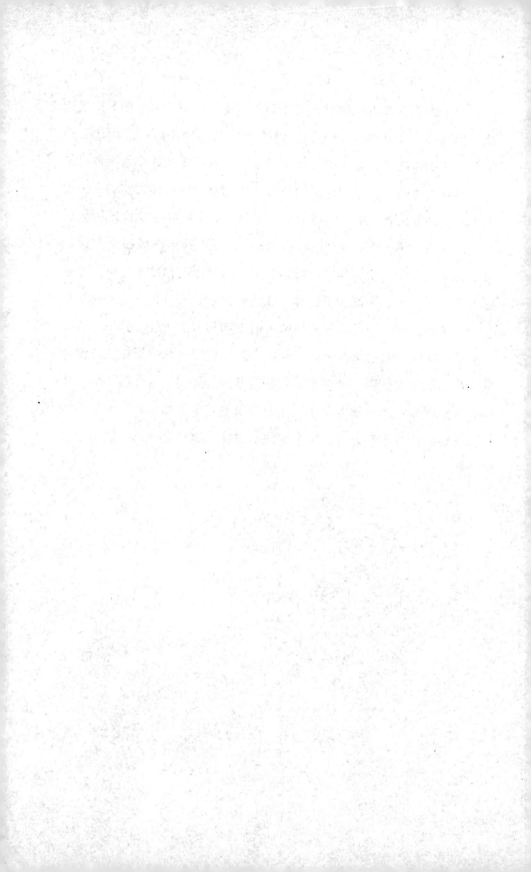

目录

纪游交游

主题与图式

图与物

书画鉴定

研究综述

纪游交游

身世之谜与流传缺位：顾园《丹山纪行图》研究
——兼论明代纪游图的兴起

《丹山纪行图》画面纵30.9厘米，横332.3厘米，纸本设色，现藏于上海博物馆。该作品以往被鉴定为明代顾琳所作，凌利中先生考证为元代画家顾园作品[1]，厘定了作品的具体年代（1371），比原先认为的时代要早60到70年[2]。该作品是现存最早的纪游图类型山水画，其艺术史意义显而易见，纠正了将其视为明代山水画一种类型的错误认识[3]。纪游图的形成与发展需要重新认识和梳理，不过，在考察这幅作品之前，有必要补充一些与顾园相关的生平材料。

一、顾园的身世之谜

顾园（1321—1382），字仲园，号云屋，又有顾山人、顾文学、玉山逸人等称号。其墓志铭记载："先祖吴县昆山望族。曾祖讳文儒，赠某总管。祖讳文显，武备总将军上海等处海道运粮千户，赠万户侯。考讳某，妣盛氏，赠大兴县君。"[4]然而，查《顾氏大宗世

【1】凌利中：《〈丹山纪行图〉卷作者考》，《故宫博物院院刊》2009年第4期。

【2】据《浙江通志》卷一三四记载，顾琳永乐十二年甲午（1414）中举，《河南通志》卷三十二记载，正统五年（1440）任归德州知州，余无其他记载。

【3】薛永年先生将纪游图视为明代产生的一种山水画类型，在学界影响甚大，见薛永年：《陆治钱谷与后期吴派纪游图》，载故宫博物院编《吴门画派研究》，紫禁城出版社，1993，第47页。

【4】[明]赵谦：《赵考古文集》卷二，《四库全书》第一一二九册，上海古籍出版社，1987，第693页。

谱》及"玉山雅集"相关文献，均未见顾园记载，其身世不明。

上海图书馆藏《顾氏大宗世谱》中未见其曾祖顾文儒之名，有其祖顾文显之祖辈由铜坑迁昆山记载，未见顾园与其父之名。墓志铭未言其父，不知何故。

顾园墓志铭载：

> 年十六，北游燕都，出入王侯将相门。昼则相与驰马击剑射博取胜，夜则邸舍兀坐一室，开百氏诸史。观法书名画有得然后已。凡三往返，乃得朝命，袭父爵为千户侯，所历有绩。未几，遭时弗宁，因卜居定海。盖乐其山川之胜也，遂杜门谢世事，痛刮去旧习绝嗜，欲刻志文艺，卒以善画名于世。【1】

顾园少时经历与《顾氏大宗世谱》（下文简称《世谱》）卷六载顾瑛从子顾元用的经历极其相似：

> 又名良用，字仲渊，擅画山水，有赵孟𫖯笔意，构栖云轩以待客。袭父爵，元至正丙午（1366）年，督理海运，飓风陡作，逐浅胡椒沙，舟毁粮失，因弃职捐家，避居崇明，入西沙图籍，以孙贵，赠承德郎，四川监察御史，兼两广都御史吏部侍郎，配施氏赠宜人。【2】

顾元用为顾瑛兄长顾德玄家次子，其年龄可能与顾园（1321年生）相当。上述文献所载顾园与顾元用身世，有三点值得注意：一、二者皆袭父爵为官【3】；二、顾园墓志载"未几，遭时弗宁"，而元用在1366年海运失事，颇有巧合；三、元用擅画，有赵孟𫖯笔意，而顾园同

【1】[明]赵谦：《赵考古文集》卷二，《四库全书》第一二二九册，上海古籍出版社，1987，第693页。

【2】[清]顾廷□纂修《顾氏大宗世谱》卷六，清同治十三年佑敦堂刻本，上海图书馆藏。

【3】经查，元、明时期从昆山至北京确有一条运粮通道，经上海崇明岛北上天津再至北京。家谱所载顾元用海运失事地点胡椒沙，皆有案可稽。

样擅长山水，从《丹山纪行图》看，知其深受赵孟頫、王蒙影响。

顾园墓志铭还载："得《玉山名胜集》十卷、《春夜乐唱咏》一轴。"显示顾园与顾瑛（1310—1369）当为同一家族，然《玉山名胜集》记载了当时近三十次文艺活动，涉及三百多位文人雅士，有顾元用的记载，但未有顾园之名。

顾元用袭父爵在至正十二年（1352），此年九月十二日，"良佐以武功平贼，由昆山节判而归，良用亦由京师漕运千户而至，顾瑛大喜过望，念及门第之兴，在芝云堂大摆宴席，元用图以绘之"。[1]于立在《草堂雅集》卷十一《题顾仲渊临柯丹丘竹》云："湖州去后丹丘老，见此风枝露叶新。"称其为文与可、柯九思之后的新秀。《玉山名胜集》中，仅四明的黄玠伯集会赋诗中提到顾园（顾文学）。[2]

此外，《世谱》记载，顾元用在昆山筑栖云轩，"云轩"与顾园的号"云屋"，是否暗含着某种联系？有学者指出，14世纪云山图的再兴与当时士人对故乡的思念有关，云往往象征着思乡与孝道。[3]宋僖有诗："云屋山人云与游，十年为客海东头。蛟龙过处石窗冷，鸿雁来时水国秋。灯影独留罗壁夜，雨声长送玉山愁。桃花流水春阴里，白发关情共倚楼。"[4]诗的末尾注"原注顾氏吴中所居号玉山草堂者"，即顾氏原来的居所为昆山玉山草堂。宋僖另有关于顾园的诗，"何人住向浣花溪，辟地无忧醉似泥"，且顾园曾作《浣花溪

<hr />

【1】谷春侠：《玉山雅集研究》，博士学位论文，中国社会科学院，2008，第149页。
【2】黄玠伯诗："江南二月柳条青，柳下陂塘取次行。兰杜吹香鱼队乐，草莎成厩马蹄轻。小蛮多恨身今老，张绪少年春有情。得似东吴顾文学，风前雨后听莺声。"顾瑛：《玉山名胜集》上册，中华书局，2008，第222—223页。
【3】黄小峰：《从官舍到草堂——14世纪"云山图"的含义、用途与变迁》，博士学位论文，中央美术学院，2008，第58页。
【4】[元]宋僖：《庸庵集》卷七，《四库全书》卷一二二二册，上海古籍出版社，1987，第440页。

图》，有学者指出，顾园曾居昆山浣花溪旁，而顾元用的栖云轩与顾瑛的浣花馆也都在溪水边，宋僖诗中隐情或暗指顾园因家难不得返乡。[1]

1371年宋僖与顾园一起游览丹山之后，又多次同游丹山。宋僖诗句"云屋山人云与游，十年为客海东头"作于1372年之后的一次游览，确切年代待考。至于顾园何时去了定海，墓志铭中写到"遭时弗宁，南北隔阻，因卜居定海……"之后又叙述到"改物以来"（指1368年明朝的建立），可见顾园卜居定海在1368年之前，至1382年去世。顾元用1366年遭海难逃生而后卜居定海，宋僖的诗可旁证顾元用与顾园有可能为同一人。

顾元用之名在《玉山雅集》中多次出现，顾瑛有多首诗关于元用，有一首提及元用的雅号。《玉山璞稿》卷下《题倪良用临赵魏公霜浦渔雪图》云："虎头犹子亦痴绝，生纸一幅能模传。前年之官去东浙，作贤殷勤赠云别。为将老眼细摩挲，颇似唐人临晋帖。呐呐八法皆逼真，独于妙处难其神。兰亭赝本永宝世，藏获不减囊中珍。"[2]该诗作于至正乙未（1355），为顾瑛向释良琦展示顾元用的画而作，其中透露出两处关键信息。其一，虎头本是顾恺之的别号，因顾园擅画，故时人戏称其为顾虎头。[3]顾园友人的诗文也多处将其与顾恺之相关联，如《丹山纪行图》卷尾王霖跋："顾侯自是虎头孙，故故来寻赤水源。" 宋僖诗云："龙门雪色入鸟道，顾老霜毫追虎头"[4]，"虎头孙子气吞虎，龙门怪松身似

【1】谷春侠：《玉山雅集研究》，博士学位论文，中国社会科学院，2008，第195页。
【2】［元］顾瑛：《玉山璞稿》卷下，《四库全书》第一二二〇册，上海古籍出版社，1987.
【3】《玉山名胜集》收录于立诗文也有多处提及顾虎头。见顾瑛《玉山名胜集》上册，中华书局，2008.
【4】［元］宋僖：《庸庵集》卷七，《四库全书》卷一二二二册，上海古籍出版社，1987，第440页。

龙"。[1]赵古则《顾云屋先生墓志铭》称："其画尤为世所贵尚，识者以为不减虎头笔法。"[2]顾安同样擅画，也参与玉山雅集，但人称其为顾参军，未以顾虎头称之。因此，虎头这一雅号显示顾元用极可能就是顾园。其二，"前年之官去东浙"，东浙即浙东，表明顾元用1355年已去过浙东一带。顾园墓志铭载其家难后卜居浙东定海崇丘，运粮出事地点在崇明，家谱载顾元用卜居崇明，一字之差，是否崇明为崇丘之误？按常理，海难之地常勾起伤心之事，定居崇明的可能性不大。

当然，有关顾园与顾元用的记载，在一些细节上也有出入。如《世谱》载顾元用"配施氏赠宜人"，顾元用祖顾伯禄为金陵水军千户，父德玄字苍吾，袭父爵，配陆氏。而顾园墓志铭则记载"先娶姑苏应氏，再娶杭之陆氏。一子观，顾观，陆出也"，顾园祖顾文显为武备总将军上海等处海道运粮千户，赠万户侯。考虑到墓志铭载曾祖顾文儒与祖顾文显，在《世谱》上并未找到相应记载，以及顾园之名未见于玉山雅集诸活动等上述因素，是否理解为隐情，而有意隐藏？元明之际，更名之事常有，顾园的朋友戴良鼎革之后更名九灵先生，这些疑惑以及证据表明，顾园应是顾元用。

二、《丹山纪行图》的风格

根据宋僖的题跋，可以确切地知道《丹山纪行图》（图1.1.1）作于洪武四年（1371）十一月初一。该作品诚如凌利中先生所描述：

【1】［元］宋僖：《庸庵集》卷七，《四库全书》卷一二二二册，上海古籍出版社，1987，第442页。
【2】［明］赵谦：《赵考古文集》卷二，《四库全书》第一二二九册，上海古籍出版社，1987，第693页。

"层峦叠嶂，古树迷殿，云气浩荡，清丽之气自具。文人策杖其间，或吟咏啸傲……画家笔墨风格宗董巨，亦受倪黄影响，并参以四明丹山实境……"[1]笔墨风格是研究者认识作品的一般途径，笔墨之外，画面的空间和结构是构成一幅画内在的基础。以下笔者主要谈论这幅画的空间结构。

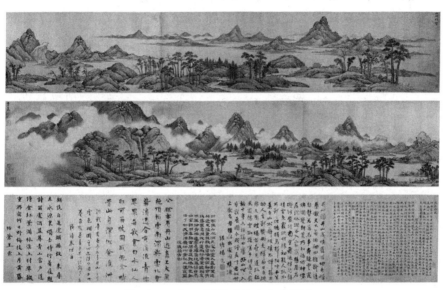

图1.1.1　元　顾园《丹山纪行图》

纸本设色　纵30.9厘米　横332.3厘米　上海博物馆藏

画面采取典型的"一江两岸"式构图，近景描绘的是文人纪行的线路，中景狭长的水域和连带的山脉，河的对岸是层峦叠嶂的群山。画面自右而左可分为四个场景：首段至小桥边为第一部分，三个文人在古松下吟行，另外两个在桥边戏水；第二部分，五个文人在一片松林的小道上行进，后面一文人坐在桥头，尚未过桥；第三部分，五个文人在一处桥边尽情放浪谐谑，一担夫模样的人刚过桥头；第四部分，六个文士来到了一处道观前，一道人前来相迎。在根据画卷后徐

【1】凌利中：《〈丹山纪行图〉卷作者考》，《故宫博物院院刊》2009年第4期。

图1.1.2　元　赵孟頫《鹊华秋色图》

纸本设色　　纵28.4厘米　横93.2厘米　台北故宫博物院藏

本立作《丹山纪游》的题记可知，参加这次纪游的六人，分别是徐本立、顾园、吴温夫、汪复初、汪居安与宋僖。[1]与顾园所绘六个文人相吻合，每幅场景的五六个文人皆是顾园一行在不同地点的纪行，画面不是采用孤立的单元格式，而是采用连续的线性构图，每处人物的出现表示行进的进程，最终统一在一个整体而连贯的空间之中。

　　长卷的形式在元代屡见不鲜，赵孟頫《鹊华秋色图》（图1.1.2）、黄公望的《富春山居图》，皆是以长卷形式呈现。方闻先生指出，《鹊华秋色图》"不同于宋代宏伟山水空间处理的不连贯性，图上每一形象都密切地连着一个连续后退的统一地面，空间好像是具体可测的"。[2]在论及《富春山居图》时，方闻指出："传统三远法的全部要素：近、中、远已经成为一个连贯的视像的部分，由前向后沿着一块连续的统一地面延伸。"[3]虽然此两卷较宋画山水的空间更整体、更连贯，但黄公望已抛弃了宋代的自然主义风格，近景树木的处理以及山石的画法已经走向文人画的意象表达了。不过赵孟頫、黄公望所创造出的画面空间代表着14世纪画家对空间的认知。

【1】根据卷尾题记，有四字被抹去，但根据宋僖的题跋可知，宋僖也参与了这次纪游，抹去的内容应该包括宋僖的名字。见《丹山纪行图》题记，上海博物馆藏。

【2】[美]方闻，李维琨译《心印——中国书画风格与结构分析研究》，上海书画出版社，2016，第100页。

【3】同上书，第103页。

　　线性行进的连续构图，并不是没有先例，早期的《洛神赋图》，北宋李公麟《龙眠山庄图》、乔仲常《后赤壁赋图》，以及（传）南宋马远的《西园雅集图》都是很好的先例。《丹山纪行图》虽然采用元代常见的"一江两岸"的图式，但近景连续性的线性行进构图，在元代山水中似并未见此先例。近景树木种类清晰可辨，与远山并不脱节。另外，画卷末尾部分云山的处理，都显示出非凡的功力。整个空间连续而稳定，有着统一的地平面，显示出自黄公望《富春山居图》以来的影响。不同于黄公望对近景的一些树木用横排笔触的概括性表现，《丹山纪行图》近景所画树木皆清晰可辨，空间具有真实可测的距离。这种稳定而连贯的空间处理以及前景松树的刻画，让人想起同时期王蒙的《太白山图》（图1.1.3）。

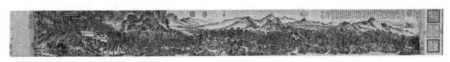

图1.1.3　元　王蒙《太白山图》

纸本设色　纵28厘米　横238.2厘米　辽宁省博物馆藏

　　《太白山图》现藏于辽宁省博物馆，纵28厘米，横238.2厘米。画面以长卷的形式展现了宁波天童寺及其周边的景色，着重描绘天童寺前面的二十里夹径松林。近景繁茂葱郁，远山近水相互环绕，僧人行者穿梭其中。该作品作于1359—1365年之间。[1]根据卷末宗泐题跋"钱唐有客曰王蒙，为君写此千万松"可知该作品是王蒙为天童寺住持左菴所作。左菴，原明良禅师，师讳元良字明良。1358年奉旨居

─────────

【1】学界关于王蒙作《太白山图》的时间意见不一，目前存有两种代表性看法：一种是马季戈在《王蒙的生平与艺术》中认为属于中期作品，另一种是邱士华、辛骅以及庞欧等均认为为晚期作品。学界一般将王蒙作品分为早中晚三期，早期为1341年之前，中期为1342年至1368年，晚期为1369年以后。近期关于《太白山图》最具说服力的考订，可参见余圣华、王茜薇：《王蒙〈太白山图〉创作时间考》，《常州大学学报（社会科学版）》2016年第5期。

天童寺。《新修天童寺志》载："天庆二年（1112），朝元阁毁于火。至正十九年（1359），元良禅师主持重建朝元阁，铸万尊铜佛供于内，阁旁增置鸿钟、乾藏二楼。另又建三堂，即法堂、大鉴堂、东西蒙堂。"[1]画面中的楼阁采用比较工细的笔法，庙宇庄严、朱漆鲜亮，这些新建殿阁皆可从画中一一辨识。画成后，此画归天童寺所有。1365年左菴退隐，因此此图应该作于1365年之前。明初又有宗渖、守仁的题跋显示该作品仍在天童寺。明代中期归为沈周收藏，之后流传有绪。

《太白山图》画面具有很强的实景性，近景着重描绘二十里夹径松林，旁边以一条蜿蜒的路贯穿左右，由近及远，依次后退，形成强烈的空间关系。画面所描绘的幢盖、方池、双溪、神泉、乐石几乎可以和当地的地形一一对应。画面有着统一的地平线，空间连续而稳定，形成一个真实的空间。卷末宗渖洪武十九年（1386）的题诗显示出该画的视觉效果："我初展此卷欲大叫，海上涌出山巃嵸。云端缥缈下玉童，有路似与天相通。自怜平生不一到，吁嗟老矣将焉从。"[2]

从《丹山纪行图》连续的实体空间和一些实景性质来看，两幅画存在某种相似之处。画面近景皆以一条线路贯穿左右，便于行人穿梭其中，以此保持一个横向行进的连续空间。《太白山图》采用了王蒙典型的解索皴（图1.1.4），这种皴法来源于赵孟頫，由王蒙

图1.1.4 《太白山图》中的解索皴　　图1.1.5 《丹山纪行图》中的解索皴

【1】天童寺志编纂委员会编《新修天童寺志》，宗教文化出版社，1997，第92页。
【2】同上。

在《丹山瀛海图》《太白山图》中正式创立。《丹山纪行图》近景的坡路与中景的山峰皆采用解索皴与披麻皴相结合的手法，以披麻皴为主，解索皴贯穿其中（图1.1.5）。画面近景与远景皆用小墨点进行统一，这种以墨点统一画面的画法在顾园之前的元代画家中仅见王蒙一人采用。

据此推测顾园可能见过王蒙的《太白山图》。有资料表明，1368年顾园正好活动于浙东鄞州一带，《庸庵集》记载："吴郡顾云屋……戊申（1368）夏，自鄞还吴，泊舟慈溪之丈亭……"[1]可知1368年之前顾园居鄞州，而天童寺也属于鄞州，在丹山东边，相距不远。墓志铭载顾园家难后所卜居的定海，与天童寺仅一水之隔。而王蒙的《太白山图》在1365年已归天童寺所藏，此图的功能有可能是为了纪念左菴的功绩。墓志铭表明，顾园1368年之前已经去了浙东。假设顾园即顾元用，1366年当已来到定海。两年时间一直在天童寺周围活动，对于善画且少时便沉溺于书画的顾园来说，极有可能专程去看过《太白山图》。目前尚无确切的记载证实顾园到访过天童寺，通过一些旁证可以得知，王蒙是顾瑛圈子里的主要人物之一，且是玉山雅集的常客。王蒙不仅为"玉山佳处"题写匾额，其中"来龟轩"也是王蒙所题，从至正十八年（1358）王蒙两次在"玉山佳处"的做客，并且在雅集活动中，常有作画吟诗唱和，元用亦有作画记录。在《玉山雅集》的记载中王蒙属于参与活动较频繁的，据现有诗文统计王蒙参与雅集在四次以上。前述墓志铭表明顾园家难之前居于"玉山佳处"，并称："得交谊卷二轴，以感其好贤尚义之笃。得《游剡赠言》《静得斋》《鹤梦轩》诗文各一轴，以感其雅性逸情之实，皆名

【1】[元]宋僖：《庸庵集》卷十，《四库全书》卷一二二二册，上海古籍出版社，1987.

卿韵士、仙翁佛子，一时之选者，凡三百余人。"【1】足见顾园喜欢交游，且交游之广令人赞叹。并"尝有贵人，欲一见之，时夜将半，遽逾垣走避"。因此，顾园当与王蒙相熟。另一则旁证，顾园的好友张经同样与王蒙有交集。故宫博物院藏王蒙《行书爱厚帖》便是王蒙写给张经的。据顾园墓志铭载，顾园去世后，张经、郑相、骆诚哭于陈慎家，可知二人交情不浅。王蒙在当时有很大的名气，并且长顾园十余岁，王蒙创作《太白山图》，顾园不会不知道。

两幅作品也存在不同的观看视角，《太白山图》以前景的松林为重点，空间依次向后推移，形成强烈的近大远小的空间关系。画面的山峰由近及远依次向地平线缩小，采用了平视的角度观察。《丹山纪行图》则采用元代传统的"一江两岸"式的构图，虽然近景采用了叙事性的手法，但整个图像呈现的仍是一幅全景式的构图（视觉重点并不突出），使游览者置身于画面之中，而《太白山图》则体现出旁观者的记录视角。

三、《太白山图》与沈周的纪游图

顾园的《丹山纪行图》虽然是纪行图这一类型山水画的先声，但直到一百年后纪行图才在明代逐渐盛行。这其中的原因颇值得玩味。顾园是否作过其他纪行图不得而知，但根据画卷尾题跋可知，这幅画可能被戴良收藏。戴良即九灵先生，吴居正补诗正是奉九灵先生之命而作。戴良1383年被朱元璋所害，此画便没了下文。直到晚清方又流传有绪，先后由金望乔、金传声、顾文彬递藏，后于20世纪80年代由顾氏后人捐赠给上海博物馆。该作品经中国古代书画鉴定组鉴定为明

【1】[明]赵谦：《赵考古文集》卷二，《四库全书》第一二二九册，上海古籍出版社，1987，第694页。

代顾琳的作品，曾收录于1983年出版的《中国美术全集》。在2002年"顾公雄家属捐赠上海博物馆过云楼书画精品展"中，该画曾在上海博物馆展出，2016年再次展出。目前为上海博物馆常设展品。

图1.1.6 明 沈周《石田诗稿》

顾园《丹山纪行图》绘成一百年后，纪游图又开始在明代兴起。15世纪70年代，沈周开始创作纪游图类型的山水画。然而，查沈周文集和作品，未曾见到与顾园和《丹山纪行图》有关的诗画。这件作品应该没有走进沈周的视线。《石田诗稿》（图1.1.6）是沈周弘治年间（1488—1505）写下的诗文，于弘治癸亥（1503）刻印。其中收录《题吴瑞卿临王叔明太白山图》一首：

> 我家太白图，太白于焉备。……松行二十里，幢盖碧相庇。方池落天影，何年万工治。神泉及乐石，琐细各具类。两溪贯其麓，梁坦锁三四。远近群小山，趋拱左右至……按图指历历，如读钴鉧记。引纸仅及寻，顾有千里势。作者王子蒙，品高见超诣。出入右丞笔，缘踪究其自。想居此山中，不以岁月计。游观稔心目，思到方位置。乞我日卧游，不用袜紧系。我藏三十年，吝客未轻视……[1]

由此可知，《太白山图》是沈周的珍藏品。陈正宏根据这段题跋考证，沈周在1465年得王蒙《太白山图》，且将此视为珍宝，未尝轻易示人。[2]诗文用了相当大的篇幅描述王蒙的画作，可以与《太白山图》一一对读。王蒙所画《太白山图》的实景性质，沈周认为可以

【1】[明]沈周撰，汤志波点校《沈周集》中册，浙江人民美术出版社，2013，第644页。
【2】陈正宏：《沈周年谱》，复旦大学出版社，1993，第78页。

和柳宗元《永州八记》中的《钴鉧潭记》一样按图索骥，从而达到历历在目的效果。沈周又提到"游观稔心目，思到方位置。乞我日卧游，不用袜紧系"这四句诗，对沈周作纪游图影响至关重要。根据文徵明的说法，沈周四十岁前只画小幅作品，四十岁后开始作大幅山水。如《庐山高图》作于1467年，沈周时年四十一岁。虽然沈周于元四家皆下一定功夫，但是《庐山高图》无疑受王蒙影响至深。约15世纪70年代，沈周才开始作大尺寸的长卷纪游山水，而恰好在这一时期沈周开始收藏《太白山图》，一直到晚年仍视其为珍品。自1470年沈周开始作纪游图后，不止一次地表达卧游的观念。沈周《苏州山水全图》跋曰：

> 吴中无甚崇山峻岭，有皆陂陀连衍，映带乎西隅。若天平、天池、虎丘为最胜地，而一日可游之遍；远而光复、邓尉，亦一宿可尽。余得稔经熟，历无虚岁，应日寓笔，为图为诗者屡矣！此卷其一也，将谓流之他方，亦可见吴下山水之概，以识其未游者。画之工拙，不暇自计矣！沈周。[1]

《沈周集》：

> 吴山楚水，此中兴复不减，亦复不可以或忘。余老矣，追念旧游，快如隔世。余有次画苑，常得娱耳目悦心志，时一神游其间，犹胜宗少文卧游多矣。[2]

沈周作纪游图的目的为"追念旧游，快如隔世"，文中字里行间无不透露出他对游览过的实景的怀念。据此看来，沈周所作纪游图，尤其是长卷形式的纪游图，应受到王蒙《太白山图》实景山水的影响。

沈周的纪游图可分为两种图像呈现方式，一种是册页类型的单幅景点，另一种是长卷形式，有着连续而整体的空间。笔者曾谈到明

【1】[明]沈周《苏州山水全图》卷尾跋。见台北故宫博物院编：《吴派画九十年展》，1975，第228页。

【2】[明]沈周撰，汤志波点校《沈周集》，浙江人民美术出版社，2013，第644页。

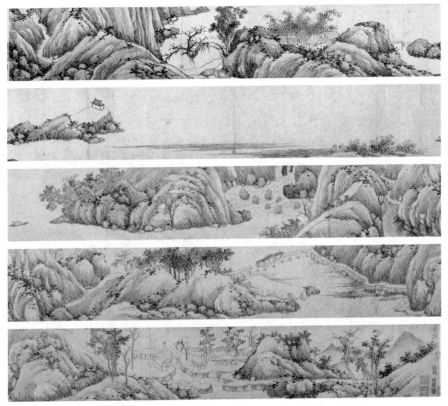

图1.1.7-a　明　沈周《西山纪游图》

纸本设色　纵28.6厘米　横867.5厘米　上海博物馆藏

代多景点的纪游图由"八景图"名胜山水的类型转化而来，而对于连续性整体空间长卷形式的纪游图风格分析不足。[1]此种形式的纪游图在明代的兴起，实与沈周收藏王蒙的《太白山图》关系密切。成化十一年（1475）作《纪游图卷》（20段）。沈周成化十四年（1478）与友人吴宽、史鉴等游苏州西山，吴宽作《游西山记》，沈周作《游西山图》，同年又作《虞山纪游图》。1480年后又作《虎丘图册》《白云泉》《西山纪游图》（图1.1.7-a）等根据苏州周边名胜而绘的

作品，1499年又作《游张公洞图》（图1.1.8）。其中有代表性的连续性整体空间的长卷是《西山纪游图》与《游张公洞图》，以下对两幅作品的空间与形式进行分析。

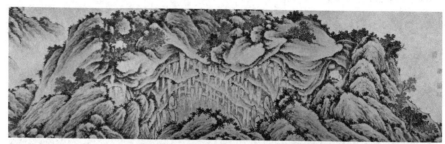

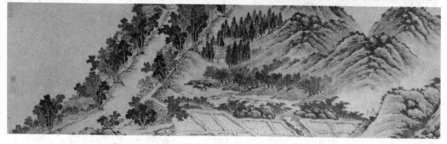

图1.1.8　明　沈周（款）《游张公洞图》

纸本设色　　纵41.1厘米　横282.3厘米　翁万戈旧藏

　　《西山纪游图》现藏于上海博物馆，作于1486年左右，画面纵28.6厘米，横867.5厘米。描绘的是沈周游览苏州西山、洞庭一带风光。画卷采用了连续性的空间叙事手法，如同《丹山纪行图》一样，以人物的行进作为叙事手法，画面描绘沈周一人经过不同的景点，在渡过湖水时将自己画在一叶小舟上，以示下一个进程。不过整幅画面采用象征性的景点记忆手法，例如小岛上画一处孤立房屋，象征着经过的一处景点。远山（图1.1.7-b）不具有可测的实体空间，而成为近景行进路线的陪衬。在《游张公洞图》中，沈周以张公洞巨大的洞口以及洞内倒挂的钟乳石作为画面视觉表现的重点，同样将行进的视觉经验画入长卷。沈周的长卷纪游图，不同于王蒙《太白山图》真实的视觉空间，也不同于顾园《丹山纪行图》线性行进的构图与"一江

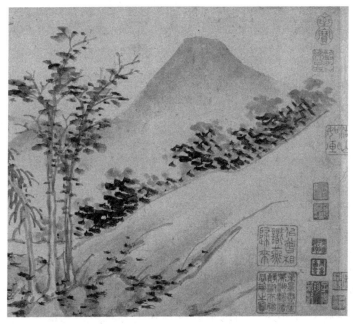

图1.1.7-b　《西山纪游图》远山局部

两岸"式的观赏、畅游，而是关于视觉经验记忆的再现。笔者曾专程去宜兴张公洞实地考察，张公洞洞口很小，且十分隐蔽，无论在山上还是在山外的任何一个地点都看不到洞口，正如沈周游记所描述的那样，只有从一个很小的口进入，然后豁然开朗，才得以看到洞中倒挂钟乳石的奇特景象。因此，在沈周的画面中，空间不是在一个连续的、一个固定视点可以观测到的，而是经验性的、跳跃性的，它反映出所画对象（洞穴）内部的空间结构，并在画面上呈现出非连续性的空间。由此来看，顾园所开创的"一江两岸"式线性叙事模式的《丹山纪行图》，并未在明代得到继承和发展。纪游图的风格从元至明也非线性呈现，而是存在某种程度的断裂。然纪游图却"意外地"由于沈周对《太白山图》的收藏而在明代逐渐兴盛。正是在这一意义上，顾园《丹山纪行图》不仅是画家现存作品的孤本，也成为了艺术史意义上的孤本。

郭诩江夏交游考及其《江夏四景图》

流落人间四十年，并无人识是神仙，天涯地角无多地，只借洪崖一夜眠。【1】

——郭诩

该诗可谓画家郭诩本人的人生自况，道出其怀才不遇、颠沛流离的窘境。郭诩（1456—1532），字仁弘，号清狂道人，明代江西吉安府泰和县义井人。郭诩家族在泰和稍有名望，先祖郭禛为锦衣卫百户。少年郭诩在艺术道路上可能最先受到家学影响。青年时期，郭诩师法宋元名迹，其后广泛摄取浙派、吴派等绘画风格。稍晚郭诩遍访名山，开始逐渐体悟自然与人文景观带来的真实感受，使他在画坛声名鹊起。郭诩也因高超的画技一跃成为浙派后期画家吴伟（1459—1508）之后的中坚代表，与杜堇（约1444—约1521）齐名。就是这样一位在明代浙派后期画坛的中坚人物，在明清之后仿佛"匿迹"于正史中。有关郭诩绘画艺术的研究现状，艺术史家高居翰在《江岸送别》中将其归类于南京"逸格"画家，书中仅占一页篇幅，这个论断与时人对他的评价明显是不相匹配的。明代文士陈昌积（生卒年不详，1551年前后在世）在《郭清狂诩传》中载：

是时江夏吴伟、北海杜堇、姑苏沈周俱以画名，莫不延

【1】［明］朱谋垔：《画史会要》卷二，收入卢辅圣主编《中国书画全书》，第4册，上海书画出版社，1993，第527页。

颈愿交。天下竟传清狂画购之百金。【1】

但明代之后的画评、画论对郭诩的评价大多因袭前人，对其艺术成就仅作只言片语的描述。其中的缘由耐人寻味，大抵与16世纪中叶以后画坛上"崇吴抑浙"的风气有关。因此，对郭诩在艺术史上的形象做尽可能的还原，便显得尤为重要。郭诩两次江夏行以及与鲁铎（1461—1527）、王阳明（1472—1529）的交游有效地填补了郭诩传记与经历上的空白，从而具有较高的历史文献价值。其间他所绘制的《江夏四景图》，综合了浙派、吴派纪行山水、"米家山水"的表现方式，也成为郭诩山水画的代表作。两次江夏之行，使他的性格发生了较大的转变，而且影响到其后期画面的表现。有鉴于此，本文从郭诩两次江夏之行的经历入手，结合《江夏四景图》内容分析，综合考察两次江夏之行对郭诩的影响。

一、郭诩的两度江夏之行

中年时期郭诩活动于江西南昌一带，南昌的宁康王朱觐钧（1449—1497）是郭诩较早的赞助人之一。宁康王本人喜好艺术、天文历法等方面的学问，于是"招致宾客以百数，（郭）诩首"，见郭诩飘然类有道者，便称他为"清狂道人"。【2】尽管郭诩处事"清

【1】［明］陈昌积：《龙津原集》卷一《郭清狂诩传》，收入沈乃文《明别集丛刊》第二辑，第 81 册，黄山书社，2016，第 382 页。陈氏此传记是目前记载郭诩生平最早也是最为完整的资料。陈、郭二人为同乡，活动时间也相近，因此传记内容的可信度较高，清初画家王原祁《佩文斋书画谱》即沿用了陈氏对郭诩的评价。

【2】关于青年时期郭诩的游历可参见陈昌积所作《郭清狂诩传》："南窥九嶷，践衡岳，转溯建康。东入吴越，折北经汶泗，吊古齐鲁之乡，观容夫子之堂。极抵帝里，过代汴以归。……十五年壬戌诏取天下名画士，郡中推择（郭诩）应诏重游京师。"见［明］陈昌积：《龙津原集》卷一《郭清狂诩传》，收入沈乃文《明别集丛刊》第二辑，第 81 册，黄山书社，2016，第 382 页。

狂”，但在他眼中的南昌宁藩与其他附庸风雅的权贵不同，即使不可称之为"知友"，但至少懂得欣赏其人其艺，最重要的还能给他提供一个稳定的生活保障。弘治十年（1497），宁康王朱觐钧薨，其子朱宸濠（1477—1521）继封宁王。正如石守谦在《风格与世变》中指出的那样，明代早中期大多数的贵族喜好赞助那些笔墨酣畅、雄气横发的绘画作品[1]。朱宸濠亦"尝召（郭诩）与语"，先后招纳唐寅（1470—1524）、谢时臣（1488—1567年后）等人出入王府。但郭诩察觉到了王府的气氛发生了微妙的变化，继任的宁王不甘居于王位而有谋反之意图[2]。权衡利弊后，郭诩坚定了离开南昌的念头，最终于正德五年（1510）告别宁王府而再度漂泊。陈昌积在《郭清狂诩传》中对郭诩离开南昌宁藩的时间有详细的记载：

> 正德五年庚午，宸濠疏请中和之曲，公愕然。曰：是谋
> 将凌其上，以此无贵种矣。吾不可与之俱垫水火也。故露拙
> 业，托微罪得去。去后宸濠益猖獗，固不可胜数。[3]

也许不希望更多的乡里得知自己曾经作为宁王（朱宸濠）门客的那段经历，"世间无处可逃名，走入龙宫学吹笛"[4]，这次他希望找一个能让自己身心得到解脱的"桃花源"，至少需要寻找一处避世逃名之所。1512年至1514年郭诩离开家乡前往江夏，其间为赞助

【1】石守谦：《风格与世变：中国绘画十论》，北京大学出版社，2008，第203—210页。
【2】史载宁王易怒而寡虑"（朱宸濠）尽夺诸附王府民庐，责民间子钱，强夺田宅子女……日与致仕御史李士实、举人刘养正等谋不轨"见《上高王朱宸濠传》，载许嘉璐主编：《二十四史全译·明史》，汉语大词典出版社，2004，第2477页。关于朱宸濠聘唐寅等人入宁王府可参见周道振、张月尊纂《文徵明年谱》，百家出版社，1998，第227页。
【3】[明]陈昌积：《龙津原集》卷一《郭清狂诩传》，收入沈乃文《明别集丛刊》第二辑，第81册，黄山书社，2016，第382页。
【4】[明]朱谋垔：《画史会要》卷二，收入卢辅圣主编《中国书画全书》，第4册，上海书画出版社，1993，第527页。

人鲁铎精心绘制了有一定实景性质的《江夏四景图》（图1.2.1），颇能反映二人不同寻常的交情。郭诩在1515年前后离开江夏，游历于家乡一带[1]，从郭诩名下《杂画册》（上海博物馆藏）中山水册页（图1.2.2）上的题跋判断，他当时已回到家乡。该画表现了桐江附近的美景，尽管画册没有明确创作时间，但画面的表现技法与《江夏四景图》相似，创作时间应大致相当。作者在画中的题画诗表明此时的郭诩已不屑于对功名利禄的追求，而是流露出对家乡山水的赞美与眷恋[2]。册页中的山水已显露出类似《江夏四景图》中的文人水墨写意的技法，而早期山石与丛树惯用的方折笔法，被此时大块面且富有层次的水墨代替。这些表现技法上的转变，或许意味着郭诩在画面风格上的改弦易辙，同时更隐含着他不再刻意追求贵族的审美品味，完全弃绝了与宁王府的所有联系。

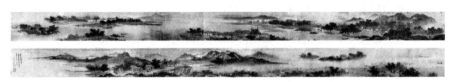

图1.2.1　明　郭诩《江夏四景图》

绢本设色　纵31厘米　横975厘米　武汉博物馆藏

郭诩离开宁藩后，宁王反迹日益猖獗，并多次寻找郭诩下落。最终，郭诩感到野心愈加膨胀的宁王所带来的威胁后决定出逃。他寻求时任南赣巡抚王阳明的帮助，郭诩与王阳明大约在弘治五年（1492）

【1】此画赠与鲁铎，鲁铎在1515年前往南京任编修。参见 [明]王世贞《明诗评》卷九，商务印书馆，1937，第79页。

【2】《杂画册》中两幅作品题诗，其一："云满青山花满村，此中元是别乾坤。二郎何事多归思？却向人间问子孙"；其二："浮世忙忙蚁虱流，眼前谁解事清游。山林不见人来往，闲却空亭一段秋"。

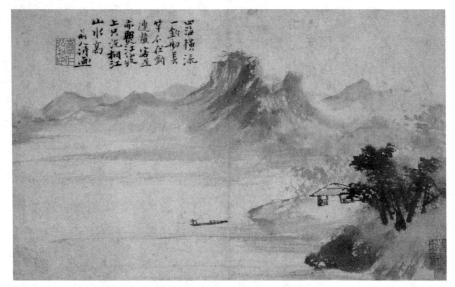

图1.2.2　明　郭诩《草亭钓艇图》

纸本设色　纵28.5厘米　横46.5厘米　上海博物馆藏

结识，王氏当时出任泰和知县，后二人多有交往[1]。王阳明在得知郭诩的意图后，赠其符牒"遂沿间道达武昌"。郭诩大约于正德十四年（1519）第二次前往江夏。画史记载，郭诩这次的江夏之行时间似乎很短，抵达江夏不久后便"雇箬船，绝迹入德安（在今江西九江）界"。其间南昌宁藩起兵叛乱，宁王再次遣人带书帛寻找郭诩，郭诩铩杀来使后出逃。[2]郭诩离开武昌后的下落，似乎成为一个谜。王阳明也不禁发出"鸿鹄横绝非清狂斯人邪"的感慨。一年之后，王阳明彻底平定宁藩朱宸濠叛乱，郭诩才得以返回家乡吉安。

正如当时浙派有天赋的画家戴进（1388—1462）、吴伟的经历一样，弘治十五年（1502）皇帝下诏征集善画之人，郭诩被推择入

【1】《吉安府志》记载王守仁弘治五年任泰和知县。《吉安府志》，明万历刻本，第433页。王阳明曾经评价郭诩"笔画老健超然，自不妨为名笔"，参见《题郭诩〈濂溪图〉》，[明]王守仁：《王文成公全书》第二十九卷，明隆庆刊本，第41—42页。
【2】[明]陈昌积：《龙津原集》卷一《郭清狂诩传》，收入沈乃文《明别集丛刊》第二辑，第81册，黄山书社，2016，第382页。

京。此时郭诩挟画艺进京，首先引起了李东阳（1447—1516）的关注。也正是此时，郭诩画技逐渐在京师文化圈中知名，邵宝（1460—1527）、杨廉（1452—1525）、鲁铎、乔宇（1464—1531）、刘定之（1409—1469）、严嵩（1480—1567）等"世所谓学士仁人也，然甚矜交诺"。[1]司礼监内官萧敬（1438—1528）欣赏其才，许诺他可为锦衣卫"世官"[2]，但郭诩在京城或许感到怀才不遇，或因处事清狂而未能适应宫廷画院的生活，他婉言谢绝这个机会后即离开京城。也许郭诩厌倦了这种居无定所的生活，大约从北京离开后便返回江西。

尽管郭诩注定是画院中的匆匆过客，但京师之行使其结识了一些志同道合的知友。其中，郭诩与鲁铎的关系似乎尤为亲近，二人品性相投，皆为不同流俗的"狷者"。得益于京师交往，郭诩在离开南昌宁王府后便选择前往江夏拜访鲁铎，其间所绘《江夏四景图》的画主即鲁铎。《明史》中载鲁铎"闭门自守，不妄交人……少师李文正公东阳雅重之"，[3]因此李东阳在鲁铎与郭诩的交往中起到桥梁的作用。此外，二人同年进京，皆为异乡之客，其中的情感亦是常人所不能及。[4]也许正是由于北京的这段经历使二人谊切苦岑，为后来郭诩创作《江夏四景图》赠予鲁铎奠定了必要的情感基础。二人时隔多

【1】[明]陈昌积：《龙津原集》卷一《郭清狂诩传》，收入沈乃文《明别集丛刊》第二辑，第81册，黄山书社，2016，第382页。

【2】上文中提到郭诩先祖有可能因画技而任职宫廷画家，寄俸锦衣卫百户。因此郭诩便有机会任锦衣卫"世官"。明代画院由御用监执管，属明代内廷"十二监"之一，然司礼监为十二监之首。资料详见单国强、赵晶：《明代宫廷绘画史》，故宫出版社，2015，第33—38页。

【3】[明]张廷玉等：《明史》卷一百六十三，《景印文渊阁四库全书》第299册，台湾商务印书馆股份有限公司，2008，第619页。

【4】"弘治壬戌科举礼部第一，擢进士高第，改翰林庶吉士。少师李文正公东阳雅重之，授编修预修"。见[明]黄佐：《朝列大夫国子监祭酒谥文恪鲁公铎传》，载周骏富辑《明代传记丛刊·国朝献徵录》第一一二册，明文书局，1991，第628（下）—629（上）页。

年再次于鲁铎家乡重逢，百感交集之余，必然会勾忆起彼此对过往经历的回想。因此，作者将江夏胜景精心营造于长卷中，无论从技法上还是画幅尺寸上都暗示着二人非同寻常的关系。

二、《江夏四景图》的表现方式及其含义

《江夏四景图》现藏于武汉博物馆，绢本设色，纵34厘米，横1080厘米，又名《竟陵四景图》，表现出明代竟陵（今湖北省天门市）的胜景山水。竟陵胜景最早以文学的形式出现在作品中，"竟陵烟月似吴天"[1]是唐代诗人皮日休（约838—约883）笔下的竟陵山水，后世不断发展竟陵胜景的命名。[2]根据作者落款"泰和清狂郭诩为莲北鲁司成先生写，时正德甲戌孟春望吉（1514年农历正月十五）"可知，此图是为"莲北鲁司成先生"所作，"鲁司成"即上文提到的鲁铎。郭义淦考证并指出"司成"，在唐代高宗年间由国子监更名，几经反复而被后世沿用，为"祭酒"一职的别称。"莲北"即古竟陵东湖之"莲北庄"，鲁铎在此有别业，因此多以"莲北某"自称。[3]

明初太祖朱元璋为强化新王朝的统治，严格限制人口的流动，[4]这种"禁足"的政策至明代中期才相对宽松起来。也正因如

【1】[唐]皮日休：《送从弟归复州》，《皮子文薮》，上海古籍出版社，1981年。
【2】"竟陵十景"可参见《天门县志·形势》卷五，清道光元年辛巳刊本，第2页。
【3】郭义淦：《明代〈竟陵山水图〉识》，《江汉考古》1983年第4期，第77—78页。
【4】关于明初禁止闲杂人流动的资料可见洪武初年《御制大诰续编》："农业者，不出一里之间，朝出暮入，作息之道，互知焉。专工之业，远行则引明所在。用工州里，往必知方。巨细作为，邻里采知。巨者归送，微者归疾。工之出入，有不难见也。商，本有巨微，货有重轻。所趋远迩，水陆明于引间。归期难限其业，邻里务必周知。若或经年无信，二载不归，邻里当觉之，询故本户。若或托商在外非为，邻里勿干"。参见《御制大诰续编》卷三，明洪武二十年太原府刻本，第13—14页。

此，明代早期浙派画家对山水的表现大多停留在学习古人画迹层面，传世明代早期宫廷院画作品通常都带有一种既定的程式化意味。[1]与当时很多画家不同的是，郭诩青年时期遍访名山大川，得江山之助，所以作品才能浑然而有气势。但对于一个画家来说，无论他多么希望通过观察客观山水来抒发主观感受，画中对古人的学习都是一个不可或缺的成分，《江夏四景图》即可看到郭诩将二者进行了统一。作者仍采用传统手卷式"移步换景"的构图方式，将图中景致纳入一个连续的空间。图中描绘古竟陵城外名胜风光，设色淡雅，山峦苍莽古拙，烟云氤氲其中，丛树信笔点染。朱莉指出，此图共描绘亭台楼阁等大小建筑120余座，船只12艘，人物46位。[2]通过画中题跋可知，作者着重描写四处，即东冈石湖（图1.2.1-a）、竟陵城（图1.2.1-b）、东湖别业（图1.2.1-c）与梦野书院（图1.2.1-d）。

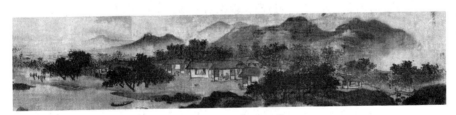

图1.2.1-a　东冈石湖

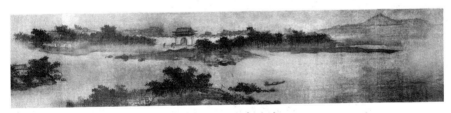

图1.2.1-b　竟陵城

【1】关于明代早期宫廷画风的论述，参见［美］高居翰《江岸送别——明代初期与中期绘画（1368—1580）》，生活·读书·新知三联书店，2009，第33页。
【2】朱莉主编《纸落云烟——武汉博物馆馆藏明代书画珍品录》，文物出版社，2014，第34页。

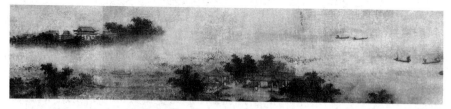

图1.2.1-c　东湖别业

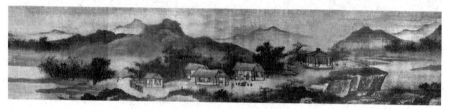

图1.2.1-d　梦野书院

　　画面起首处一人正在过桥，厚实且雄壮的山峦阻挡了通向画中的道路，只有一条小径隐藏在树丛中，仿佛只有它才能将我们带入画面。穿过这条林荫小径，眼前便豁然开朗，进入别样的乾坤之境。竟陵城外村舍安乐宁和，鸡犬相闻，白雾横江，渔樵晚归。画面开篇便将观众引入江南景致之中，对此地的美好生活的描绘与作者现实的遭遇在画面开篇便形成强烈对比。村落尽头便是东冈石湖，宽阔的湖面拉开了与竟陵城的距离。日暮将至，白日游弋于湖面的渔船泊于岸边，湖面又重新回归平静。

　　"异地同图"的表现形式将画中的景致分割成个体而存在，但又通过湖水将其联系为一个整体。远眺竟陵城，作者利用广角的表现方式，几乎展现出了城外所有的细节。一连串曲折的河岸从左、右两侧有节奏地向中部集中，形成前凸的湖岸与湖中沙渚的呼应。岸边两组繁茂的丛树互为呼应，通过浓淡变化的对比增加了空间的纵深。三两行人立于城门外，远处的城郭逐渐隐于丛树之中，稳定且连续的单元相互作用，很容易使观众读懂画中的空间关系。尽管画面表现竟陵城

垣，但透过城郭向城内望去，依然依稀可见昔日城内建筑的繁华。从王府到宫廷再到王府，一路走来的经历或许早已使郭诩厌倦了这种喧嚣的气氛，这道城墙便是一道屏障，将繁华的市井囚于竟陵城内。

过竟陵城向东行七十余里，便见鲁铎之东湖别业。[1]别业置于东湖岛上，周遭湖水环绕。鲁铎在此建园，名曰"己有园"。[2]据考，鲁铎在文集中以多种文学形式来描写其私家园林，文中大多描写园内周遭景致及园主在园中与宾客交游之情境。其中《园中》一诗记载"己有园中种植多，花繁果美树婆娑。邻翁相羡远相笑，莫是前身郭橐驼"。[3]郭橐驼是唐代文学家柳宗元《种树郭橐驼传》中的人物，善种植。诗中鲁铎将自己比作郭橐驼，可见在鲁铎看来己有园中花木的种植不失为其得意之作。郭诩访鲁铎处定会受邀游览己有园，漫步园中感受着果树散发出的淡雅的清香，欣赏着郁郁葱葱的树木，使郭诩在画中精心安排己有园中的景致。房屋、树木、萱亭交相掩映，湖水环绕园林，白雾飘于湖面，湖面洒落浮萍，顿使画面表现出一种"城里得山林"的意趣。[4]

【1】关于鲁铎别业方位可参见［明］周树模《鲁文恪公文集序》："天门在明曰景陵。据县治东六十里有市曰乾镇，南瞰澄湖，北枕华严松石二湖。地气清淑，代产巨人。明弘治时鲁文恪公崛起东冈间。"［明］鲁铎：《鲁文恪公文集》，收入沈乃文《明别集丛刊》第一辑，第76册，黄山书社，2016，第515页（下）。另见《天门县志》载："东冈在县东七十里，夹松石、华严二湖。"《天门县志·山川》卷六，清道光元年辛巳刊本，第7页。

【2】［明］鲁铎《己有园赋》："粤昔余有兹园兮，首窒路而达弃。中罹疢而获请兮，逮芜秽而复治。向幽人之过我兮，谓兹岂应于无名。余园曰己有兮，矢终老而依凭。"《鲁文恪公文集》卷一，收入沈乃文《明别集丛刊》第一辑，第76册，黄山书社，2016，第532页（下）。

【3】［明］鲁铎《园中》，《鲁文恪公文集》卷一，收入沈乃文《明别集丛刊》第一辑，第76册，黄山书社，2016，第545页（下）。

【4】［明］鲁铎《己有园》："券署东邻字，囊空旧俸金。廛间分巷陌，城里得山林。重树阴全台，虚堂暑不侵，一台凌百里，野色上吾琴。"《鲁文恪公文集》卷一，收入沈乃文《明别集丛刊》第一辑，第76册，黄山书社，2016，第545页（上）。

画面自东湖别业再向前行便是梦野书院。梦野书院原址为梦野台，"其台高而平，一目可尽云梦野"，[1]宋代景祐间刺史王琪曾建亭于其上。鲁铎有诗《修台成同县学诸公登高》，[2]其中有句"高台补葺前朝土，缥缈凌虚石磴危"可知郭诩画中将此景表现在高台上，是对梦野书院做客观的据实描绘，台上新建的凉亭也似乎说明是对前朝遗迹的"补葺"。画面中主要表现屋舍两处，其中左侧屋舍中坐数人做读书状，意在传达"书院"的主题；右侧屋舍中坐三两人，坐在主人位置身穿红色官服的人物形象应是书院的主人鲁铎。鲁铎正襟危坐于主位，正在与客人交谈。而居于客座的一人，也许是鲁铎的客人，但从客人悠然自得的动态来看，很有可能即郭诩。二人多年未见，再次重逢一定相谈甚欢。屋外丛树环绕，梦野台上白鹤翩翩。在郭诩的眼中，江夏之胜景转而成为心中理想避居之"圣境"，临别之际，心中定有千般难舍。如果将整幅画面比作一曲华丽的乐章，作者至此便将其旋律推向高潮。郭诩将这个场景安排在画面结尾，希冀通过这种方式将自己在江夏悠然自得的心境永远定格，想到自己在落魄不偶时路遇知音，此时的郭诩或许正在向鲁铎表达由衷的感激之情。画赠与鲁铎，希望画主再次看到此图时能回想起二人偶然相遇、难得相知的那段经历，从而将这段难忘的友谊继续延续。

结合郭诩的经历与画面内容来看此画的画意，不难发现《江夏四景图》是一幅带有纪游色彩的胜景山水图。胜景山水这一题材的流行，最早可上溯至北宋画家宋迪所作《潇湘八景图》，此后两宋文士多借"潇湘"这一题材来抒发在政治失意的忧思。15世纪明代画家沈周（1427—1509）应其好友吴宽（1435—1504）所托绘制的《东庄图

【1】《天门县志·古迹》卷十六，清道光元年辛巳刊本，第11页。
【2】[明]鲁铎《修台成同县学诸公登高》，《鲁文恪公文集》卷一，收入沈乃文《明别集丛刊》第一辑，第76册，黄山书社，2016，第556页（上）。

册》即是通过写意的方式表现东庄实景，但此时关于胜景图的画题已经在画意上发生转变，转而表现为对纪游的关注。[1]郭诩创作《江夏四景图》即沿用了吴派"胜景山水"的形式抒发游览江夏名胜后内心的情感，因此从这个角度来看，明代中期职业画家已经逐渐向吴派绘画类型进行有意识的学习。

三、两次江夏之行对郭诩绘画风格的影响

江夏在明代中期画坛显得尤为重要，几乎与郭诩同时期的浙派末期代表画家吴伟即是江夏人。文士李开先评价吴伟绘画"小仙其源出于文进，笔法更逸，重峦叠嶂，非其所长，片石一树粗且简者，在文进之上"[2]，浙派末期画家如李在（？—1431）、张路（1464—1537或1538）、蒋嵩（生卒年不详）等人皆传其法，或出其门下。而对于郭诩这样一位画家来说，两度前往江夏，并客居江夏多年，江夏浓郁的绘画气息必然会对他产生潜移默化的影响。相反，他对江夏也会产生旁人无法理解的感情。通过上文的研究可知郭诩二度客居江夏的时间并不一致，那么，两次江夏之行对郭诩又有哪些影响？又如何体现在他后期的绘画表现中？

如果我们将1512年至1520年作为郭诩艺术道路风格上的分水岭来看的话，那就不难发现在分水岭前后的作品，无论从内容的表现上还是题材的选择上都呈现出两种截然不同的面貌。我们尽可能找到郭诩现存所有明确记载创作时间的作品，并按照时间顺序对这些作品做出

【1】姜永帅：《从"潇湘八景图"到"纪游图"——中国绘画史上一个关于画意转换的案例》，《南京艺术学院学报（美术与设计）》2016年第1期。
【2】[明]李开先：《中麓画品》，收入黄宾虹、邓实编《美术丛书》，神州国光社，1928，第56页。

统计（表1）。

郭诩作品名称	创作时间
《关山行旅图》	成化癸巳冬日（1473）
《仿宋元山水册页》	成化甲辰春日（1484）
《人物图册》	弘治癸亥腊月（1503）
《杂画册》	正德戊辰冬十月（1508）
《三老登高观潮图》	正德辛未岁重阳（1511）
《南极老人图》	正德辛未岁重阳？（1511）
《江夏四景图》	正德甲戌孟春望（1514）
《东山携妓图》	嘉靖丙戌春（1526）
《虎溪三笑图》	嘉靖丁亥岁春（1527）

表1　郭诩名下有明确创作时间的作品

通过比较这些作品不难发现，郭诩早期（1473—1511）山水画中明显带有一种向古人学习的倾向，其中山石树木与构图均可看到对宋元绘画的学习。一个成功画家绝不会囿于前尘，郭诩创作于正德戊辰年冬（1508）的《杂画册》（图1.2.3）明显可见其画风已经带有强烈的南宋禅宗绘画的意味，作品中山石人物之造型动态与浙派末期"狂邪派"画家的画风已经十分接近。[1]其中表现花鸟鱼虫的《九蟹图》之造型受到吴派画家沈周《虾蟹图》（图1.2.4）的影响。这意味着前往江夏之前的郭诩不仅对宋元绘画已有深入的学习，而且对当时画坛不同面貌的绘画风格进行了广泛的汲取。也正因如此，吴派文士何良俊（1506—1573）评价其画"此等虽用以楷抹，犹惧辱吾之几榻也"[2]。

【1】［美］高居翰：《江岸送别——明代初期与中期绘画（1368—1580）》，生活·读书·新知三联书店，2009，第125—126页。
【2】［明］何良俊：《四友斋画论》，收入卢辅圣主编《中国书画全书》，第3册，上海书画出版社，1993，第873页。

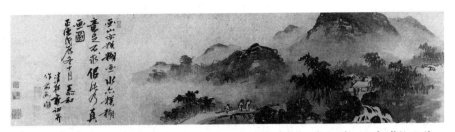

图1.2.3 明 郭诩《杂画册》（册八） 纸本设色 尺寸不详 故宫博物院藏

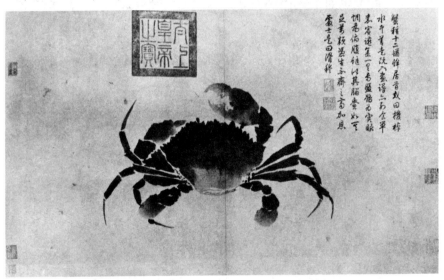

图1.2.4 明 沈周《虾蟹图》

纸本设色 纵34.9厘米 横56.2厘米 台北故宫博物院藏

但在《江夏四景图》中，郭诩一改早期的表现方式，对山石的描写也不再或较少使用宽绰有力的粗笔，转而运用酣畅的墨法来突出江南山水的秀韵。画面整体没有一处使观众感到突兀，人物均以符号表示，几乎不见过多装饰性的笔触。淡墨挥出远山的轮廓，树丛用浓墨点染，以墨色的变化来处理空间关系。如果说郭诩早期的作品是将情感诉诸既定的山水模式，那么《江夏四景图》就是作者在面对客观山水而不自觉地生发出的情感，着重于胸中"逸气"的表达，从而突出

"写"的笔致。画面整体表现类似于"二米"的格调，"无根树"的造型突出对米氏风格的运用，早期画面中装饰性的笔触变得模糊，不再刻画山石中无关紧要的细节，仅以水墨表现出画面中必不可少的块面。[1]如果一定要在江夏找到郭诩学习的对象，或是找到影响郭诩绘画风格变更的因素，那么江夏的自然山水即是郭诩真正的老师。换句话说，与其说郭诩受到江夏浓郁画风的影响而使其风格发生变革，不如说是江夏的自然风貌促使其绘画向宋元经典致敬并对艺术的本源作再理解或回归。

江夏的经历改变了郭诩绘画创作的表现，同时也使郭诩由一个"狂生"转变为一个饱经沧桑的老者。陈昌积在《郭清狂诩传》中写道：

> 庚辰，公返乡里。……每语人：吾仅仅脱虎口，以先知
> 退也。愈益恭敬，未尝乘车行县衢。[2]

处事方式的转变也影响到郭诩对创作题材的选择。江夏归来的郭诩几乎不再将关注点放在山水或花鸟题材的创作上，转而表现一些历史故实题材和带有强烈民间吉祥寓意的作品。如《东山携妓图》（图1.2.5）与《虎溪三笑图》（图1.2.6）等，郭诩均在落款处题诗，其中《东山携妓图》题："两屐东山踏软尘，中原事业在经纶。群姬逐伴相欢笑，犹胜桓温壁后人。"画面场景是根据东晋名士谢安"东山携妓"的故事而创作出的历史故事画，画中谢安清须飘洒，悠然自得。三位家妓头绾高髻，缓步随行。在明代中期，表现谢安及其隐居东山这一题材，通常是作者为了慰藉士人在政治上的失意，例如沈周《东

【1】［明］汤垕：《古今画鉴》，收入卢辅圣主编《中国书画全书》，第2册，上海书画出版社，1993年，第900页。

【2】［明］陈昌积：《龙津原集》卷一《郭清狂诩传》，收入沈乃文《明别集丛刊》第二辑，第81册，黄山书社，2016，第382页。

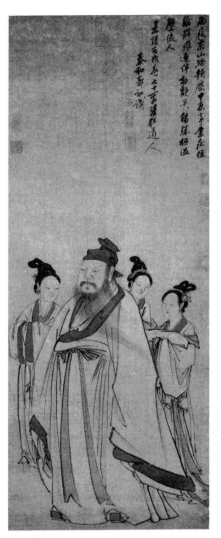

图1.2.5 郭诩《东山携妓图》
纸本设色 纵123.8厘米 横49.9厘
米 台北故宫博物院藏

图1.2.6 郭诩《虎溪三笑图》
绢本设色 纵123.5厘米 横50.8厘米
2011年展于北京嘉德秋拍 私人藏

山携妓图》。[1]但郭诩所画《东山携妓图》与沈周不同，似乎在表达另一种处世哲学，即道家的"为学日益，为道日损"。"犹胜桓温壁后人"一句是指谢安与郗超之间的一段故事。《晋书·郗鉴传》：

> 谢安与王坦之尝诣温论事，温令超帐中卧听之。风动帐开，安笑曰："郗生可谓入幕之宾矣。"[2]

《晋书》记载，郗超积极入仕，作为桓温的"壁后之人"曾劝说桓温废黜皇帝而自立，并竭力辅佐。桓温病逝后郗超卒年四十二岁。其父曰"小子死恨晚矣"。与郗超相比，郭诩笔下的谢安欢笑于群姬之中，看似放纵不羁，实则胸有大智。出仕后，不仅成功挫败郗超的阴谋，而且平定中原之乱。题款中"犹胜"二字，更能说明在郭诩的心中，谢安不仅在事业的成功上胜郗超一筹，而且在享受生活的恬逸中较之郗超也有大智慧。

郭诩在《虎溪三笑图》中同样传达出一种"和"或"合"的心态。画面主题"虎溪三笑"源于佛门传说，早在唐代以前此故事便广为流传，对此故事的详细记载最早见于宋代文人陈舜俞（？—1072）《庐山记》：

> 慧远法师庐山阜三十余年，影不出山，迹不入俗。送客入虎溪，虎辄号鸣。昔陶元亮居栗里，山南陆修静，亦有道之士。远师尝送此二人，与语道合，不觉过之，因相大笑。[3]

单国强《明代宫廷绘画史》中也指出，明宪宗"一团和气"的图

【1】姜永帅：《〈东山携妓图〉：一个画题的社会文化史考察》，《美术学报》2018年第6期，第33—40页。

【2】[唐]房玄龄等：《晋书》卷六十七，《景印文渊阁四库全书》，第二五六册，台湾商务印书馆股份有限公司，2008，第136页。

【3】[宋]陈舜俞：《庐山记》卷二，南宋绍兴刊本。

式被逐渐赋予"虎溪三笑"的寓意，并在当时社会上流行。[1]郭诩画毕题诗："陶潜不□白莲社，此意湛湛谁得知。今日挥图成独美，也胜三老过桥时"，反映出郭诩面对此图时的欣慰，但更多地暗示了他对晚年思想的总结——开始复归于心中最原始的宁静。

四、结语

郭诩《江夏四景图》的表现借鉴了"二米"的用笔，同时画面也吸收了沈周实景写意的风格面貌，这种表现显然有一种浙派职业画风向吴派文人画风转变的趋势。画史记载郭诩的人物画多有题诗，[2]这也是区别于浙派职业画家常画故实人物题材而鲜见题诗的标志。郭诩向吴派画风的靠拢，某种意义上也意味着浙派在画坛上开始衰落。更为明显的是，其后浙派宫廷画家蒋嵩之子蒋乾（1525—1605年后），索性直接投入吴派的阵营，举家迁往苏州，浙派的衰落与吴派的崛起也正是在此时可初见端倪。[3]郭诩之所以在后期画史中名不见经传，后人对他的评价远远低于时人对他的认可，可能正是由于处于这一时代画风转变背景之下的缘故。郭诩试图吸收吴派绘画表现并努力与浙派画风进行调和，但也正是由于其画面中并没有达到高度一致的风格面貌，加之江夏期间一段隐遁的经历，致使他在浙派后期画坛上远没有达到他本应有的影响力，这大概就是画史对他记载不够详细的原因之一。综观郭诩两次江夏之行，或多或少都带有某种遁世甚至出逃的意味，归来后的郭诩对于创作题材的选择和画面风格的表现

【1】单国强、赵晶：《明代宫廷绘画史》，故宫出版社，2015，第453页。
【2】[明]姜绍书：《无声诗史》，收入卢辅圣主编《中国书画全书》，第4册，上海书画出版社，1993，第871页。
【3】[清]徐沁：《明画录》，收入黄宾虹、邓实编《美术丛书》，神州国光社，1928，第90页（下）。

都有较为明显的变化。透过郭诩在江夏的特殊案例，可以管窥这一较为动荡的时代是触发郭诩性格转变的关键。本文通过还原郭诩两次江夏之行这一史实，以及分析和比较画家不同阶段所创作的作品，发现画家的经历以及社会动荡，对于艺术家形象的建构能够产生明显的作用。这种政治与时代的变故对画家性格、艺术风格所产生的影响，处于其中的郭诩无疑是一个比较典型的例子。

主题与图式

《东山携妓图》：一个画题的社会文化史考察

收藏家翁万戈藏有一幅沈周临戴进《东山携妓图》，系立轴青绿山水（图2.1.1）。2018年翁万戈将此画捐赠给上海博物馆，定名为《临戴进谢安东山图》。画面中下方描绘谢安携家妓数人徜徉于山

图2.1.1 明 沈周《临戴进谢安东山图》
绢本设色 纵170厘米 横89厘米
上海博物馆藏

图2.1.2 明 戴进《洞天问道图》
绢本设色 纵210.5厘米 横83厘米
故宫博物院藏

水之间，一只鹿也跟随在这一队伍之中，他们正走向通往溶洞的石阶小路。细察之，这条小道穿过溶洞，曲曲折折地通向山坳处富丽的楼阁。这种图式是来源于洞天的仙山图式，以此来表现谢安隐逸东山。戴进现存作品中，还有一幅画有洞天的作品，故宫博物院藏《洞天问道图》（图2.1.2）描绘的是轩辕黄帝至崆峒山向广成子问道的故事。崆峒山并不在道教洞天福地之列，不过由于《庄子·在宥》记载，广成子住在崆峒山石室，修道成仙，轩辕黄帝去问道，崆峒遂成为道家第一山。这种洞天的仙山图式，虽然自（传）董源《洞天山堂图》（图.2.1.3）、辽《深山会棋图》（图2.1.4）就已经出现，不过经吴

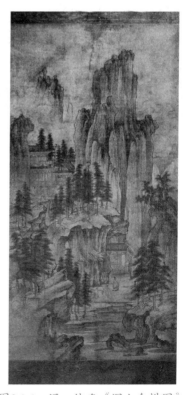

图2.1.3　五代　董源（传）《洞天山堂图》
绢本设色　纵183.2厘米　横121.2厘米
台北故宫博物院藏

图2.1.4　辽　佚名《深山会棋图》
绢本设色　纵106.5厘米　横54厘米
辽宁省博物馆藏

门画派开山大师沈周绘制后，这种洞天的图式也成为明代吴门仙境绘画和隐逸题材的一种常见绘画图式。在沈周临戴进《东山携妓图》之前，该画题在明初宫廷绘画中有其自身的语境，然而通过沈周的临仿之后，该画题由北京宫廷走向苏州地方，其含义也发生了重大变化。由此，不妨先考察《东山携妓图》在明初宫廷绘画的语境。

一、《东山携妓图》在明初宫廷绘画中的语境

戴进（1388—1462）字文进，号静庵、玉泉山人，钱塘（今浙江杭州）人。早年为金银首饰工匠，后改工书画。宣德、正统间（1426—1449）以画供奉内廷，官直仁殿待诏。但据石守谦的考证，戴进实际上在北京的宫廷只待了四年。不过戴进自举荐入宫之初便以擅长南宋山水风格而闻名，他被举荐时，也是以当时宫廷盛行的南宋院体四季山水而成功进入宫廷任职。明代建立以来，一方面以朱元璋为首的宫廷审美趣味提倡南宋院体"有力"的画风，轻视文人画"柔弱"的画风。也有学者认为，这些文人画家多活动于朱元璋建立大明时的劲敌张士诚统治的苏州太湖一带，因此招致其反感；另一方面，自元入明后，大多数文人画家死于明初的文化高压政策，其中尤其以胡惟庸案牵连人数众多。直至1385年，随着王蒙在狱中谢世，元代以来的文人画传统突然在明代产生了断裂。直到15世纪60年代，沈周的崛起，文人画才又恢复了以往的繁荣。在这期间，明初的画坛主要以宫廷绘画的审美趣味为主导，其中集大成者非戴进莫属。

明初以及宣德（1426—1435）朝流行一种四季屏风画，有时又以典故如"东山携妓""茂叔爱莲""渊明归去""雪夜访戴"分别象征春、夏、秋、冬四季。石守谦指出，此类"高贤山水"可能不是戴

进的发明，而系明初宫廷新创之模式。[1]现虽无存戴进这种类型的完整四季屏风，但戴进入宫所呈四季作品中的秋景为"屈原渔父"，冬景则为"七贤过关"，《东山携妓图》可能是这类山水中的一幅，故宫博物院藏明初宫廷画家刘俊《雪夜访普图》也是此类山水的代表。这种叙事性山水往往以高士、隐士的典故为表现对象，其背后的观者不仅有皇帝，还有宫廷的群臣等，其意图在于表达当朝皇帝惜才、爱才、求贤若渴的圣明形象。正如石守谦所指出的那样："不论是高贤，或是太平气象，北京宫廷山水绘画中的自然景观在此饱含政治画意的运作下，被矮化成论述的背景……前者固然也一直带着理想政治次序的意象，但它的表达经常被隐藏在自然的次序之下，而通过一种'发现'的过程为观者所'感悟'；15世纪前半叶的北京宫廷山水画则更直接地操作山水形体的符号，呼应着行旅、渔人、村店等人事细节，组合成一幕幕看理想生活场景，最后共同扮演出一出歌颂太平盛世的好戏。"[2]

尽管如此，宫廷绘画总是带有一定的政治性功能，或营造太平盛世的景象，或表达皇帝礼贤、亲民的形象，或以绘画象征祥瑞的征兆。明初宫廷绘画的功能总会让人联想到南宋，论者往往指出戴进类的宫廷画家在师法上正是学习南宋四家中马、夏的山水风格。但戴进也擅长青绿山水，他的青绿山水同样学习南宋的赵伯驹、赵伯骕二人。南宋宫廷虽然盛行描绘古风题材的绘画，并借此表达统一天下的愿望，如李唐《晋文公复国图》、马和之《诗经图卷》，但也盛行歌颂盛世或隐士高士一类的绘画，如李唐《采薇图》、马和之《桃源图》以及赵伯驹、赵伯骕兄弟的《桃源图》。由于明代实现了天下的

【1】石守谦：《移动的桃花源——东亚世界中的山水画》，生活·读书·新知三联书店，2015，第151页。
【2】同上书，第154页。

统一, 宫廷的政治需求不再以复国图之类的典故来寓意政治诉求, 转而喜欢以叙事性的高贤山水表现四时的宇宙序列。虽然明初的宫廷画家学习南宋画风, 但当明初宫廷的现实需求发生了变化, 宫廷画家也从题材以及内容方面表现出新的宫廷品位。不过, 在表现新的宫廷品位时, 旧有的绘画母题和图式却悄然沿袭下来, 部分母题成为一些绘画主题特有的表现模式。《东山携妓图》对洞天图式的借用就是其中的一个。

1480年代沈周所临戴进《东山携妓图》, 文献中所称谢安宴游场所的"蔷薇洞", 与明代宫廷品位的画面特征有所不同。明人佚名

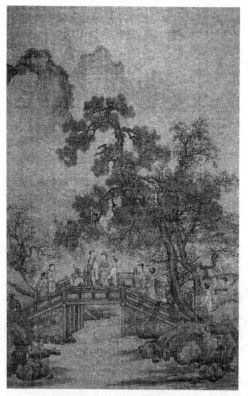

图2.1.5　明　佚名《四季山水图》之《东山携妓》　绢本设色　尺寸不详　日本彦根城博物馆藏

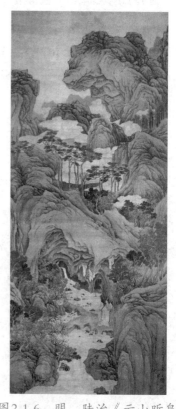

图2.1.6　明　陆治《云山听泉图》　绢本设色　纵147.9厘米　横64.5厘米　上海博物馆藏

《四季山水图》（图2.1.5）现存日本彦根城博物馆，其中春季所画主题即《东山携妓》，画面上谢安衣带飘举，前后家妓数人，谢安身前画一只鹿。这一队人物与沈周临戴进《东山携妓图》相仿，但画面并未画有"蔷薇洞"以及远处的楼观。我们很难判断沈周临戴进《东山携妓图》是源于文献记载进而对戴进画面的改动还是忠实的临摹。"临"在明代的语境中，并不意味着"摹"的意思，有时临本只是临习其笔意而已。上海博物馆藏陆治《云山听泉图》（图2.1.6），其画面与沈周临戴进《东山携妓图》相仿，也是以谢安携带两位家妓畅游青山绿水为主题。因此，此画名应为《东山图》或《东山携妓图》。该画作于嘉靖丁未（1547），大致反映出明代嘉靖一朝对此类绘画的需求。鉴于明代中后期有相当数量的文献记载《东山携妓图》（《东山图》），我们不妨将此一画题，放在其特定的社会语境中进行考察。

二、《东山携妓图》：一个画题的社会文化史解释

"东山携妓"出自《晋书·谢安传》"安虽放情丘壑，然每游赏必以妓女从"的典故。谢安（320—385），字安石，又有谢太傅、谢文靖、谢东山之称。《晋书》记载，谢安受召不应，与王羲之、许询、支道林等名士隐居会稽，放浪于山水之间。后又数次受召，乃应，仅月余便辞，时人官员上疏，谢安累年受召不应，当禁锢终生，安便放逐于临安附近山水之中。谢安尝坐在临安东西岩的石室里，也曾与孙绰泛舟大海。四十岁后，谢安才出仕做官，指挥淝水之战告捷，其镇定自若为人钦叹。[1]谢安居金陵时，也常登东土眺望绍兴

【1】［唐］房玄龄等：《晋书》卷七十九，中华书局，1959，第 2072—2073 页。

东山，所以关于东山的地点就有了三种说法。

　　明代《东山携妓图》《东山图》《东山高卧图》皆是以谢安隐居东山的典故为文本而作的绘画作品。东山究竟指哪里？后人据《谢安传》记载，推断为三处：一为会稽之东山，一为临安之东山，一为金陵之土山。虽宋苏东坡（1037—1101）游临安作《游东西岩》诗，并自注"即谢安东山也"。但影响更大的是宋代嘉泰年间（1201—1204）的《会稽志》，该书介绍绍兴东山时，便指此山为谢安东山也。虽在注释的小字中也提到临安、金陵的东山，但后人大多沿用会稽东山之说。《会稽志》不但提到了谢安隐居的东山，还一一介绍了东山的名胜，全文如下：

　　　　东山在县西南四十五里，晋太傅谢安所居也。宋王铚记云："肖然特立于众峰间，拱揖蔽亏如鸾鹤飞舞，山林深蔚，望不可见。逮至山下，于千嶂掩抱间，得微径。循石路而上，今为国庆禅院，乃太傅故宅。绝顶有谢公调马路，白云、明月二堂遗址。至此，山川始轩豁呈露，万峰林立，下视烟海，渺然天水相接，盖万里云景也。山半有蔷薇洞，相传太傅携妓游宴之地。虽蔓草荒寒，然古色不改，宛有六朝气象。山西有太傅墓，又西一里，始宁园，乃谢灵运别墅。一曰，西庄，上有洗屐池，东西二眺亭，又西，为西小江，有琵琶洲。旧经云：梁征士魏道微修道得仙于谢安山。又南，史杜京产与顾欢开舍授学于东山下，今距山一二里有杜浦顾墅。"【1】

　　自此，东山在元、明的文集以及地方志中一般便指代绍兴东山了，如元代佚名《氏族大全》介绍谢安"围棋却敌"以及明代《绍兴

【1】嘉泰《会稽志》卷九，收入《四库全书》第四八六册，上海古籍出版社，1987，第187页。

府志》介绍东山时，皆沿用了《会稽志》的内容。值得强调的是，宋代《会稽志》记载"东山有蔷薇洞，相传太傅携妓游宴之地"，最初《晋书》记载的石室到了宋代成了"蔷薇洞"。石室与洞天的不同在于，道教的洞天一般有入口和出口，而石室只有一口，且石室偏小，洞天较大。由此推断，沈周临戴进《东山携妓图》描绘的便是在蔷薇洞外宴游这一场景。

以戴进等人所绘《东山携妓图》为代表的主题作品，在明初宫廷语境下，表现的是四时山水序列下朝廷招贤礼士的清平景象。而这种图像由宫廷传入民间，也就是由北京宫廷传入苏州文士阶层，其文化语境也发生了相应变化。这是因为明代对谢安隐逸有着特定的文化语义。

现不清楚沈周所临《东山携妓图》是为何人而作，是一种怎样的情景，论者以笼统的隐逸称之，但此图究竟是什么样的隐逸含义呢？我们姑且从以下几个案例考察其在明代社会语境中的功能与社会文化含义。

沈周的好友吴宽有题《谢安游东山图》一首：

> 东山高卧如龙蟠，天下苍生望谢安。征书再下幡然起，五十不妨初作官。征西将军姓桓者，致我胡为居幕下。新亭狎视犹小儿，流汗何人面如赭。北兵百万次淮淝，别墅与客方围棋。捷书已至未终局，江上阿玄班我师。高怀磊落多长技，谁识向来游戏事。后世风流强慕之，登山也复携歌妓。【1】

在吴宽看来，后人画《东山图》或《东山携妓图》徒有附庸风雅学风流，而不知谢安出处选择上背负着天下苍生所望，这揭示了士大夫出处选择的时机问题。在吴宽另一首题诗中可以看出明人对于出处

【1】[明]吴宽：《家藏集》卷十七《谢安游东山图》，收入《四库全书》第一二五五册，上海古籍出版社，1987，第120页。

时机的看法：

> 汉臣献忠谋，朝衣蒙首领。惜哉晁氏危，我负非孝景，
> 物望归谢安。世务识王猛，出处非其时，中心亦当省。[1]

该诗是吴宽次韵秦廷韶布政期间闲居四首诗其中的一首。秦廷韶生卒年不详，无锡人，生前曾为官武昌太守，与程敏政（1445—1499）相友善，大抵与沈周为同时期人。闲居即在家赋闲，尚未启用新官期间。明人对《东山携妓图》中谢安的看法除了表面的隐逸看法，更主要指涉出处的时机问题。

另有王鏊（1450—1524）《震泽集》收录《东山图寄同年谢少傅》，可以进一步考察《东山图》在明代社会中确切的文化语境含义：

> 谢公昔隐东山阿，其如海内苍生何。谢公今隐东山上，
> 海内其若苍生望。东山何在云悠悠，乃在会稽东海之东头。
> 朝攀扶桑枝，夕饮严滩流。谢公昔日登临处，今日公来还钓
> 游。林间世事阅来久，自信忠贞能不朽。蜃嘘楼阁倏当空，
> 世上浮名亦何有。嗟予壮岁每从公，公之心事吾能通。嘉谟
> 动得明主顾，劲气直犯奸邪锋。奸邪作奸今亦已，中外望公
> 犹未起。老松眠壑无万牛，大材为用真难耳。平生不识五
> 侯鲭，屈铁为钩非所能。谗烟谤焰久自熄，不烦桓伊仍抚
> 筝。[2]

谢迁（1449—1531），字于乔，号木斋，浙江余姚人。成化十一年（1475）进士榜第一，状元。与王鏊同为1475年进士，因此王鏊称其为同年。历任翰林修撰、左庶子，弘治初进少詹事兼侍讲学士。弘

【1】[明]吴宽《家藏集》卷十九《次韵秦廷韶布政闲居感兴四首》，收入《四库全书》第一二五五册，上海古籍出版社，1987，第142页。

【2】[明]王鏊《震泽集》卷六《东山图寄同年谢少傅》，收入《四库全书》第一二五六册，上海古籍出版社，1987，第205页。

治八年（1495），入内阁参与机务。弘治十一年（1498），升太子少保、兵部尚书兼东阁大学士。弘治十六年（1503），升太子太保，礼部尚书、武英殿大学士。武宗即位（1505），加少傅，太子太傅。与刘健（1434—1527）、李东阳（1447—1516）共辅内阁，以雄辩明敏著称，成为当时著名的贤相。然而，正德年间，宦官刘瑾专权，谢迁力请克瑾，武宗不听，遂与刘健致仕。《明史·谢迁传》有一段详细记载。

> 武宗嗣位，屡加少傅兼太子太傅。数谏，帝弗听。因天变求去甚力，帝辄慰留。及请诛刘瑾不克，遂与健同致仕归，礼数俱如健。而瑾怨迁未已。焦芳既附瑾入内阁，亦憾迁尝举王鏊、吴宽自代，不及己，乃取中旨勒罢其弟兵部主事迪，斥其子编修丕为民。
>
> 四年二月，以浙江应诏所举怀才抱德士余姚周礼、徐子元、许龙，上虞徐文彪，皆迁同乡，而草诏由健，欲因此为二人罪。矫旨谓余姚隐士何多，此必徇私援引，下礼等诏狱，词连健、迁。瑾欲逮健、迁，籍其家，东阳力解。芳从旁厉声曰："纵轻贷，亦当除名。"旨下，如芳言，礼等咸戍边。尚书刘宇复劾两司以上访举失实，坐罚米，有削籍者。且诏自今余姚人毋选京官，著为令。其年十二月，言官希瑾指，请夺健、迁及尚书马文升、刘大夏、韩文、许进等诰命，诏并追还所赐玉带服物，同时夺诰命者六百七十五人。当是时，人皆为迁危，而迁与客围棋、赋诗自若。瑾诛，复职，致仕。[1]

王鏊寄给谢迁《东山图》有着深刻的寓意。谢迁与谢安同为绍

【1】[清]张廷玉等：《明史》卷一百八十一《谢迁传》，中华书局，1974，第4819页。

兴人，二人均官至太傅。[1]正德元年（1506），谢迁辞归，举荐王鏊代之，受到刘瑾的干涉。自武宗正德元年始，宦官刘瑾专权，致使许多忠良之士受到打压、迫害，朝中局势动荡不安。事情发展到刘瑾致刘健、谢迁下狱，并籍没其家，幸赖李东阳力解而免，随后又夺刘健、谢迁等六百七十人诰命，[2]人皆为谢迁安危而担忧，谢迁却下围棋自若，颇具谢安雅量与风范。

在这种情势下，王鏊于1509年致仕。直到1510年刘瑾在李东阳的斡旋下被武宗诛杀。王鏊寄给谢迁的《东山图》，大概正是在1506至1510年间。"谗烟谤焰久自熄，不烦桓伊仍抚筝"劝谢迁高卧东山，不必理会诽谤诬陷奸邪之时局。"嗟予壮岁每从公，公之心事吾能通。嘉谟动得明主顾，劲气直犯奸邪锋"，似乎在等待皇帝的召唤。"奸邪作奸今亦已，中外望公犹未起"，如同谢安一样，朝中内外皆期待谢迁东山再起，主持大局，消除刘瑾之流作奸之人，但谢迁依然高卧东山，钓鱼悠游。由此而视，王鏊所寄《东山图》不仅将谢迁比之谢安，也以此暗示当下局势，并劝谢迁高卧东山，或许在等待时机。刘瑾被诛后，谢迁复职，后致仕。至明世宗嘉靖六年（1527）谢迁七十九岁高龄时，他又被诏入朝廷，"进少傅，户部尚书、谨身殿大学士，辛卯（1531）二月疾，卒。寿八十三，赠太傅，谥文正。"

出处，是古代士人的一个大问题，在明代尤其如此。明人夏镔（1455—1537）指出："学者有三证，必有一要。三证，取予、去就、死生。一要，诚善是也。"[3]其中所谓"去就"，就是指出仕与隐居，是学者面临的三个艰难选择之一。晚明袁中道（1570—

【1】谢安死后追封为太傅。［唐］房玄龄等：《晋书》卷七十九，中华书局，1959，第2072页。

【2】指皇帝封赠官员的专用文书。

【3】［明］夏镔：《明夏赤城先生文集》卷二十一《书施生悌先觉教言后》，收入《四库全书存目丛书》。

1626）针对士大夫的出处之辨，以谢安为例，发出过一段议论：

> 信乎出易处难，而隐福之未易享也。予谓安石别有绝人之量，故不显其刚骨，而情之腻则与白、苏诸公等，乃其用世之妙决非白、苏诸公所能及。盖古今事业，有从才出者，有从气出者，惟安石从韵来。至简至轻，若山光水色，可见而不可揽。自汾水丧尧以来，别有一种玄澹脉络，春风沂水，即其流派，无事之事，不治之治，不言而综，所谓藏出世于经世者也。【1】

正如学者陈宝良所言：在明代士大夫群体中，开始出现"藏出世于经世"的观点，最终导致"出世"与"经世"趋于合一。此类观念的典型代表人物就是袁中道。【2】因此，在明人眼中，谢安便是"藏出世于经世"最理想的人物，在袁中道看来，谢安不仅具备儒家"出世"的精神，而且兼具陶渊明的隐福，且别有一种至简至淡的韵致，是白居易、苏东坡等人不可及的。这种出世与入世合一的思想在明初杨士奇（1365—1444）的著作中已经流露出来。杨士奇就认为，仁人君子的最高境界是出处合一。在《长林书屋图诗序》中，杨士奇题曰：

> 古之仁人君子，其处也未尝忘斯民。及出而仕矣，亦未尝忘乎其平昔丘园栖遁之适。盖其所学必在乎兼济，而所自得于内者，不以穷达而有所变易也。【3】

明代士大夫大多还是热衷于出仕的儒家经世精神，"其处也未尝忘斯民"不正是王鏊、谢迁等士人内心的真实写照吗？只是朝廷奸佞之人当权，贤良之臣遭到迫害，时局亟须明主，所谓"嘉谟动得明主

【1】［明］袁中道：《珂雪斋近集》卷三，明书林唐国达刻本。

【2】陈宝良：《明代士大夫的精神世界》，北京师范大学出版社，2017，第238页。

【3】［明］杨士奇：《东里文集》卷四《长林书屋图诗序》，第51页。

顾"，才能东山再起。

谢迁祭王鏊文，更可看出，谢迁对于士大夫"出处"的看法：

> 呜呼！惟名与节是谓大闲名节之难全也久矣。士君子
> 行藏进退始终无玷缺者，古今几何人哉？惟吾守溪。蚤冠贤
> 科文名籍甚晚跻台辅，德望益隆。及夫时与志违，即引身求
> 退，优游桑梓，全而归之。呜呼！若公者庶几其无余憾矣
> 乎！某自蚤岁获从公后，心孚意契，终老不渝，密勿之地，
> 谬先忝窃，盖尝慕推让之义，而不获同升，归休之日相望伊
> 迩，亦尝有会老之约而未偿宿愿。[1]

长谢迁、王鏊一辈，弘治年间武英殿大学士丘濬（1421—1495）
对于"潜"、"时"及"出处"也有一番议论：

> 夫潜之时，义大矣哉。时潜而潜，则其潜也。不终于
> 潜，潜而不终于潜，则其潜也。乃所谓不潜之地也，是故伊
> 尹潜于莘野矣，而不能潜于币聘之时，傅说潜于版筑矣，而
> 不能潜于形求之日，以至吕望之潜渭滨及乎，后车之载，则
> 亦不能终于潜也。是则潜也时也不终于潜也亦时也。圣贤之
> 出处，初何容心哉。亦时而已。[2]

丘濬的看法颇能体现儒家经世致用的精神，士大夫察"时"而
潜，"不终于潜"才是潜。这大体反映了明代中期士大夫对于"出
处"时机的看法。

另外，《东山图》也有祝寿之类的功能。根据李日华《味水轩日
记》记载，文嘉也画过《东山图》。

> 又文文水青绿大幅，学赵千里，苍山白云，长松秀石，

【1】［明］谢迁：《归田稿》卷三《祭王守溪文》，清文渊阁四库全书补配文津阁
四库全书本，上海古籍出版社。

【2】［明］丘濬：《琼台会稿》卷十九，清文渊阁四库全书补配清文津阁四库全书本。

一老幅巾道服，携二美姬渡平桥寻真之游。上书一词云：
"翠岭浮烟，画桥横木，看碧水流芳渡。万叠云霞，逸客
拟寻佳趣。便命驾，往陟东山，更携取、双姬同去。任世
事、覆雨翻云，且笑傲碧岩橘树。林下徐挥白羽，自爱红颜
借酒，风流如许。赌墅围棋，双履苍云高步。响寒涛、风送
松声，啭娇音、歌传金缕，记年年、绿满群峰，正是公初
度。"画法潇洒脱尘，真仙笔也。后题云："嘉靖丁未六
月，景山张君寿登六秩，谨写《东山图》并填《绮罗香》小
词祝，茂苑文嘉。【1】

受画人张君，生平不详。由画题内容可知，此画为青绿山水，
内容大概与沈周临戴进《东山携妓图》相似。前述1547年陆治所作
《东山图》，其画面也是画谢安"携二美姬渡平桥寻真之游"的固定
模式，可以看出此种模式在明代中期的流行与稳定程度。李日华评价
道："画法潇洒脱尘，真仙笔也。"该画以潇洒的青绿手法表现谢安
隐逸东山，画面云霞万叠，围棋双履，切实营造出仙道气氛。也因
此，此类画题又被时人作为祝寿的佳礼相赠。

当然在明人眼里，《东山携妓图》有时也只是徒有附庸风雅之
名。张凤翼《题谢公游东山图》就表露了这一看法：

唐人诗云，谢公自有东山妓，金屏笑坐如花人。不独唐
人咏歌之，而宋人复描写之。晚近代复从而临摹之，岂徒浮
慕其风流景象哉，盖谢公高标伟烈，自是可爱可传耳。若嗣
宗之醉卧当垆少妇侧，若仲容之追姑婢与累骑而还，非不可
咏，可图亦奚取焉。【2】

【1】［明］李日华著，屠友祥校注《味水轩日记校注》，上海远东出版社，2011，
第51—52页。
【2】［明］张凤翼：《处实堂集》后集卷五，明万历刻本。

　　综上所述，明代中后期《东山图》与《东山携妓图》等此类画题的作品，皆是以谢安携妓游东山的典故为隐逸题材的山水画。这一画题自明代宫廷走向苏州地方，其画面含义和承载的功能皆发生了相应变化。虽一些作品具有的祝寿功能难免有附庸风雅之嫌，但它的主要社会功能乃是表现士人政治失意时的慰藉品。对于谢安形象的青睐，不仅体现出明代士人对于出处时机的看法，更深一层反映出明人认为谢安所体现的"藏出世于经世"以及"出世"与"经世"合一的理想形象。

文徵明《花坞春云图》的图像隐喻
——兼论吴门画派《桃源图》的隐性图式

安徽博物院藏有一幅文徵明（1470—1559）《花坞春云图》（图2.2.1），作品为青绿山水，绢本设色，纵27.2厘米，横136厘米。整幅作品用笔精密，设色明丽，结构严谨，艺术价值极高。1987年经中国书画鉴定组鉴定为文徵明真迹，定为一级文物。由于该作品构图隐晦，论者对其往往仅作青绿山水看待，并未引起相关研究者对图像主题的注意。鉴于此，本文从细读画面入手，结合字源学、语境分析，对图像主题以及该图式在明代的流布进行解析与考察。

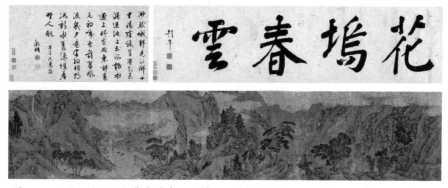

图2.2.1　明　文徵明《花坞春云图》（引首左侧文徵明自题原在画心之后）
绢本设色　纵27.2厘米　横136厘米　安徽博物院藏

一、《花坞春云图》的隐喻

该作品绘于1532年春，是文徵明游览吴宽旧居东庄后，为吴宽

之侄吴奕[1]（生卒年不详）所作。画面左起绘一处巨大的洞穴，洞口前古树掩映，上方绿树倒悬、云锁洞口，形成特定的隐秘氛围。洞口下方绘有一前一后两名高士，似刚穿过洞口进入峡谷，向左徐徐前行。前一穿红衣男子回头望向身后穿绿衣男子，似在交谈或作绘画上人物的呼应。此二人大概为文徵明及其随行弟子。在画面的中间部位，一条小径通向画的中心。山谷中良田阡陌，数株桃花点缀其间。画面中间部分画一高大的山石，将画面分割成左右两处峡谷，使画面呈"之"字形蜿蜒迂回，远山浮现在峡谷的尽头。左边峡谷中绘有一条小溪，溪岸两边几处屋舍，似有《桃花源记》中所描述的"夹岸桃花""落英缤纷""屋舍俨然"之感。画卷最末部分，一股清泉从山顶流出，流向山谷的小溪。仔细揣摩图像，不难看出，文徵明将吴氏东庄安排在桃花源的洞天之内，取名"花坞春云"，以此来比喻理想的桃花源。

卷首"花坞春云"四个大字为文徵明弟子彭年（1505—1566）所书。花坞所指为何？坞，汉晋时已出现，陈寅恪引《说文》"坞"字作小障、庫城解，[2]并对坞有较为详细的考证，他指出，坞亦即是一种军事防御性建筑，进而认为其为桃花源的原型。[3]尽管其是否为桃花源的原型在学界存在一定争议，[4]但坞在汉代至魏晋确为

【1】吴奕，字嗣业。据《林屋集》卷十八《落魄公子传》记载："吴文定公兄弟三人，其季元晖、生子奕，字嗣业。元晖早逝，嗣业秀而弱。文定居京师，弗能从，独与母处，读书医俗。年二十，不屑见四方之士。然四方贤士，誉吴公子者日益众。嗣业不鼎鼎以偷，不劬劬以险……善文定书，尤精籀学。其烹泉爇香之法，吴僧无不传习，谓之茶香公子。事母孝，交朋友以道义。一时胜流，皆得与深相得。"

【2】[汉]许慎编、[宋]徐铉等校《说文解字》，上海古籍出版社，2007，第731页。

【3】陈寅恪：《桃花源记旁证》，《金明馆丛稿初编》，生活·读书·新知三联书店，2001，第191—200页。

【4】如唐长孺并不同意陈寅恪关于桃花源原型的考察，他认为桃花源原型是陶渊明吸收了武陵蛮的民间传说发展而来。见唐长孺：《读"桃花源记旁证"质疑》，载《魏晋南北朝史论丛续编》，生活·读书·新知三联书店，1959，第163—174页。

具有庇护功能的建筑，唐宋时已成为园林的一种叫法，实与桃花源有相通之处。吴氏东庄的位置是否在苏州桃花坞或与桃花坞比邻呢？据现代学者研究，东庄位于苏州城东，大致在今天苏州大学本部一带。而苏州桃花坞的位置据明正德《姑苏志·章氏别业》记载："章氏别业在阊门里、北城下，今名桃花坞。当时郡人春游看花于此，后皆为蔬圃间有业种花者。"[1] 由此可知，苏州桃花坞在唐宋时已然存在，明时模糊的位置在城西北阊门里，距离城东的东庄有一定距离。1515年，唐寅在阊门里筑桃花庵，桃花坞从此名声大噪。文徵明有诗《桃花坞》亦可帮助我们理解桃花坞的含义。诗中有"扁舟不见武陵人"，[2] 可见其与桃花源的关联。因此，取名"花坞春云"，与当时苏州桃花坞实地没有必然联系，而是取桃花坞意象，与桃花源相仿。

既然与桃花坞无甚联系，那么《花坞春云图》所描绘的隐蔽的洞穴、群山、高山流水，是否反映了明代东庄实地景色呢？那就需要对东庄的地貌和景物做一番了解。正德《姑苏志》对东庄的描述多为人所知：

> 苏之地多水，葑门之内，吴翁之东庄在焉。荬濠汇其东，西溪带其西。两港旁达，皆可舟而至也。由凳桥而入，则为稻畦，折而南，为桑园。又西为果园，又南为菜圃，又东为振衣台，又南西为折桂桥。由艇子浜而入则为麦丘，由荷花湾而入则为竹田。区分络贯，其广六十亩，而作堂其中，曰"续古之堂"，庵曰"拙修之庵"，轩曰"耕息之轩"。又作亭于南池，曰"知乐之亭"。亭成而庄之事始

【1】［明］王鏊等纂：正德《姑苏志》，收入《天一阁藏明代方志选刊续编》第13册，上海书店出版社，1990，第26页。

【2】［明］文徵明著，周道振辑校《文徵明集》卷中，上海古籍出版社，2014，第798页。

备，总名之曰"东庄"，因自号东庄翁。庄之为吴氏居数世矣。[1]

《姑苏志》所收录《东庄记》这篇文字是以李东阳《东庄记》为底本。该文是李东阳应吴宽之请，为吴宽之父吴融（1399—1475）的东庄作记。成化十一年（1475），吴宽父亲吴融病重，时吴宽在北京朝廷任职，吴宽请回。临行前请李东阳作《东庄记》，以表孝心。《东庄记》内容涉及东庄的地理位置、先祖如何获得东庄别墅，以及吴家的德风操守。吴宽带回后将这篇记制作成屏风竖立在东庄。大概出于描述确切的原因，王鏊编《姑苏志》时将其采用。[2]数年后，由于风吹日晒，屏间字迹模糊。1502年，吴宽侄吴奕又请文徵明重新用隶书抄写了一遍，并刻石以传永久。吴宽又作记题石刻后，追述吴氏家业，以示吴氏后人铭记。[3]

《东庄记》的内容如荮门、菱濠、西溪、凳桥、稻畦、果林、菜圃、振衣冈、鹤洞、麦丘、竹田、折桂桥、续古之堂、拙修之庵、耕息之轩、知乐之亭等恰可与南京博物院藏沈周《东庄图册》做对应。《东庄图册》亦是沈周应吴宽之邀，为吴氏东庄所绘的一本纪念性图册。记与图作为相配套的纪念，显示出吴宽的孝道，以及对东庄的珍视。该册页作于吴融去世后的1477年至1479年之间。原为24开，现存21开。其中第11开《振衣冈》、第18开《竹田》、第19开《全真馆》，皆画有一带远山。但经相关学者研究，该图册的制作多

【1】[明]王鏊等纂：正德《姑苏志》，收入《天一阁藏明代方志选刊续编》第13册，上海书店出版社，1990，第91—92页。

【2】两者有几处略有不同：将振衣冈称振衣台，桃花池称南池，《姑苏志》有桑园、荷花湾，而无鹤洞，《东庄记》则反之。参见[明]李东阳：《怀麓堂稿》，台湾学生书局，1975，第1161—1162页。

【3】[明]吴宽：《题东庄记石刻后》，《匏翁家藏集》卷十五，上海古籍出版社，1991，第507页。

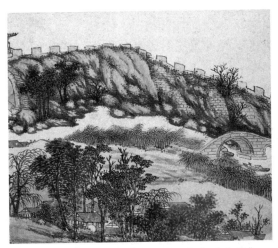

来自李公麟《草堂图》的图式，而不是实际的远山。[1]较高的景点如城墙（图2.2.2）与振衣冈，其高度九米左右。[2]

图2.2.2　明　沈周《东庄图册》之《东城》纸本设色　纵28.6厘米　横33厘米　南京博物院藏

研究古典园林的学者黄晓绘制出东庄的平面示意图（图2.2.3），图像显示出东庄大致的格局，其地形不见山脉，但见景点与相连的水域。[3]有学者进一步指出，15世纪下半叶、16世纪初的东庄，大约位于今天苏大校内的钟楼路与东吴路交汇处，涵盖今天苏州大学校本部图书馆、东瑞楼、逸夫楼、崇远楼、蕴秀楼一带区域。[4]此一带地势平

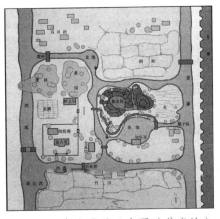

图2.2.3　东庄平面示意图（黄晓绘）

【1】黄晓、刘珊珊、周宏俊：《明代沈周〈东庄图〉图式源渊探析》，《风景园林》2017年第12期；姜永帅：《明代吴门绘画中的洞天与桃花源——从张宏〈止园图册〉说起》，《美术学报》2019年第5期。

【2】吴雪杉：《城市与山林：沈周〈东庄图〉及其图像传统》，《中国国家博物馆馆刊》2017年第1期。

【3】［美］高居翰、黄晓、刘珊珊：《不朽的林泉——中国古代园林绘画》，生活·读书·新知三联书店，2015，第158页。

【4】吴雪杉：《城市与山林：沈周〈东庄图〉及其图像传统》，《中国国家博物馆馆刊》2017第1期。

缓，没有崇山峻岭，更无幽深的洞穴，甚至连个小丘也不见。由此可见，李东阳的《东庄记》与沈周的《东庄图册》可作为东庄实际地貌的主要参考。

二、文徵明的东庄纪游与心态变化

文徵明亦作有纪游性质的作品《东庄聚会图》传世（图2.2.4），可与沈周《东庄图册》相互印证。画面绘有沈周册页中城墙、稻田等景色，亦不见崇山峻岭或高大的山峦。作为吴宽的门人、学生，文徵明多次到访过东庄。正德八年（1513）五月初六，文徵明与友人吴爟（字次明）、蔡羽（字九逵）、钱同爱（字孔周）、汤珍（字子重）、王守（字履约）、王宠（字履仁）及东禅寺僧天玑，游吴氏东庄，有诗并图赠吴奕（字嗣业）。[1]此画名为《文衡山游东庄赠吴嗣业画》，现藏处不明。除僧天玑外，其他七人皆为"东庄十友"友人。[2]是日为农历五月初六。此次相聚应吴奕之邀，端午节刚过，徵明与"东庄十友"中七人再聚东庄，大有悼念吴宽之感。九年前的1504年，吴宽谢世，文徵明作《哭匏庵先生四首》诗怀念先师，诗中记述了先师的功业，同时也回想徵明在东庄读书的乐事，诗的结尾以极其愧疚的心情表达了恩重如山的师恩[3]。这次东庄聚首后，文徵明绘制《东庄图》赠吴奕，以示悼念之情。从画幅上端的题诗可体会文徵明的心情：

【1】周道振、张月尊纂《文徵明年谱》，百家出版社，1998，第238页。

【2】文徵明还与吴爟、吴奕、蔡羽、钱同爱、汤珍、王守、王宠、陈淳（字道复）、张灵（字梦晋）被邢参称为"东庄十友"。参见周道振、张月尊纂《文徵明年谱》，百家出版社，1998，第53页。

【3】［明］文徵明著，周道振辑校《文徵明集》卷中，上海古籍出版社，2014，第160—161页。

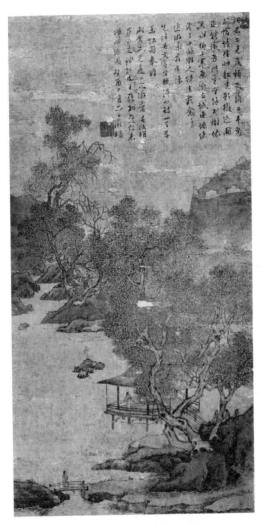

图2.2.4 明 文徵明《东庄聚会图》

绢本设色 纵69.5厘米 横39.4厘米 广州艺术博物馆藏

相君不见岁频更，落日平泉自怆情。径草都没新辙迹，园翁能识老门生。空余列榭依流水，独上寒原眺古城。匝地绿荫三十亩，游人归去乱禽鸣。[1]

[1] [明]文徵明著，周道振辑校《文徵明集》卷中，上海古籍出版社，2014，第252页。

诗后又附有一段小记：

> 近游东庄，有怀先师吴文定公，赋得小诗一首，并系拙图，奉赠嗣业道兄。是日同游者：吴次明，蔡九逵，钱孔周，汤子重，王履约、履仁，东禅僧德璇。癸酉五月六日，徵明。

"怀先师吴文定公"可以看出端午后这次聚首引发了文徵明对先师吴宽深深的怀念。吴奕与文徵明年龄应当相仿，二人一同跟随吴宽读书，不同的是吴奕并未参加科举，而是选择做一名乡贤公子。而时，文徵明已连续多年参加科举不售，"园翁能识老门生"更是委婉道出了文徵明的这种微妙的情感。

文徵明对吴宽的怀念从另一首诗亦可看出：

> 从桂堂前春草生，欧公不见岁重更。山川明丽悲陈迹，乡里凋零忆老成。一代文章端有系，百年恩义独关情。眼中未忘西州路，几度临风洒泪行。[1]

正德丙寅（1506），吴宽去世后的第三年，文徵明再游东庄，作此诗怀念。其父文林早在弘治十二年（1499）已谢世，年仅55岁。彼时徵明已30岁，尚未取得功名。文林去世后，先师吴宽对文徵明来说自然有着父亲般的期待与仁爱。"百年恩义独关情"便可体会出这种情感。1506年年初，由王鏊主修、文徵明等参与的正德《姑苏志》修成，该志实际上是王鏊在吴宽数箱《姑苏志》手稿的基础上整理而来。因旧志多年失修，吴宽生前便有志纂修《姑苏志》。1504年吴宽的突然辞世，致使修志大业未竟，王鏊与文徵明等担负起此大业。吴宽去世两年后，志方修成。这次游东庄，亦可告慰先师。

文徵明自北京归吴后便筑"玉磬山房"，随后也绘有《松壑飞

【1】[明]文徵明著，周道振辑校《文徵明集》卷中，上海古籍出版社，2014，第176页。

泉》以示林泉之志。师友的相继谢世，也使文徵明渐成吴门文化圈的
中心人物。嘉靖十一年（1532）春，从京城辞官归来五年之久的文徵
明，再次造访了东庄。这次造访时，文徵明已63岁，先师吴宽已谢世
近三十年。沧海桑田，北京三年短暂的为官生涯使文徵明对官宦仕途
有了深刻的认识，思想情感也发生了重大转变。此次访恩师吴宽故居
后，文徵明用青绿画法精心画了一幅绢画《花坞春云图》赠吴奕，其
后题跋曰：

> 渺然城郭见江乡，十里清荫护草堂。知乐漫追池上迹，
> 振衣还上竹边冈。东郊春色初啼鸟，前辈风流几夕阳。有约
> 明朝泛新水，菱濠堪着野人航。

该诗收录在《文徵明诗集》，题目为《过吴氏东庄题赠嗣业》，
诗中回忆了东庄的几处景点：草堂、池塘、振衣冈、菱濠等以往读
书游乐的地方，字里行间透露出恍如隔世之感。画面内容可与《姑苏
志》收录范成大对桃花坞的描绘一一对读："方游桃花坞，窈窕入壶
天。碧城当岩岫，清湾如涧泉。风月欲无价，聊费四万钱，雪后春事
起，红云降蝶边。"[1]作为纂修正德《姑苏志》参与者之一的文徵
明对这首诗一定非常熟稔，此诗正是将桃花坞比作壶天内部的景象。
北京不愉快的官场经历，深切地让文徵明感受到"樊笼"的束缚。
回想当初，在吴氏东庄读书的时光，正是理想的桃花源。受画人吴奕
一生不仕，读书烹茗，经营东庄，款待友朋。比起凶险的仕途，此地
正是理想之地。文徵明笔下的吴奕"楚楚琼枝出谢庭，紫芝眉宇玉生
棱。茶经陆羽曾传诀，书品阳冰已入能"，[2]正是一位出身富贵，
茶艺精良、雅擅篆书的公子。当吴奕看到这幅画时，也同样会明白文

【1】［明］王鏊等纂：正德《姑苏志》，收入《天一阁藏明代方志选刊续编》第13册，
上海书店出版社，1990，第26页。
【2】［明］文徵明著，周道振辑校《文徵明集》卷中，上海古籍出版社，2014，第169页。

徽明的用意。王世贞有《题小桃源图》诗，亦可传达出这类心情：
"出郭只十里，种桃近千树。主人非避秦，亦不嫌客顾。有酒且赏
花，酒尽应须去。试语刘麟之，何如此中住"。[1] 便是将隐居园林
作为现世的桃花源，不避来客，亦非避秦，饮酒赏花，人间乐事也。
《花坞春云图》中，将东庄置于山洞之内，被高山包围，显然是将
东庄比作桃花源，即现世理想的桃源，而非仙境色彩的桃花源。一如
陶渊明《归去来兮辞》所倡导的现世理想生活。有了仕宦经历的文徵
明，更理解桃花源的理想。故地重访，旧迹重踏，自然免不了怀想先
师与旧时东庄的时光，画《花坞春云图》，作桃花源之想。

三、桃源何处

仕与隐一直是中国古代文人热衷讨论的话题，明人夏镔指出：
"学者有三证，必有一要。三证，取予、去就、死生。一要，诚善是
也。"[2] 其中的去就便是出处、仕隐，这一问题一直是古代士人的
核心价值取向，影响着士子的人生抉择。在一个稳定的王朝出仕为官
是一个士子首要的选择，也是人生价值最主要的体现。文徵明自1495
年开始参加科举，一连九次不售，对于出身进士之家，立志考入仕途
的文徵明来说，无疑是十分苦闷的事。嘉靖二年（1523），文徵明已
年过半百，对仕途心灰意冷，然而就在这一年迎来了人生的转机。在
苏州地方官李允嗣举荐下，经试，文徵明被录为翰林院待诏，四月至
京，正式开始为官生涯，参与编纂《宪皇帝实录》，从此踏上了自己

【1】［明］王世贞：《弇州四部续稿》卷五，收入《四库全书存目丛书》集部115册，
齐鲁书社，1997，第169页。
【2】［明］夏镔：《明夏赤城先生文集》卷二十一《书施生悌先觉教言后》，齐鲁书社，
1997，第9页。

多年梦寐以求的仕途。

　　然而，北京的政治情势并非那么平顺。多位学者已注意到，自正德十六年（1521）宫廷开始的"大礼仪"事件对文徵明心态的影响。[1]1523年，文徵明入朝伊始，便遇上朝廷的政治斗争。因新登基的世宗皇帝朱厚熜坚持将自己的父亲追为皇帝，由此引起了宫廷诸多大臣的不满，朝廷内部分为两派，支持者认为皇帝体现了孝道，而反对者认为违反了礼制，并在1524年7月酿成了左顺门事件。[2]当"大礼仪"之争发展最为激烈时，宫廷形成两种对立的力量，力荐文徵明入翰林院的李允嗣也在1524年7月加入跪谏行列，而文徵明恰因跌伤右臂没有参加。在与外舅吴愈的通信中，文徵明详细谈及了"大礼仪"事件后官员的升迁与处罚，言辞间流露出难以掩饰的惊恐。而时文徵明正在养伤，伤愈后有请归的念头，但终没有勇气上疏。然而，在宫廷内部的文官集团看来，文徵明暧昧的立场，使得两边的人都将其视为外人。

　　此外，最令文上难忍的莫过于受辱。徵明因画名于世，嘉靖四年（1525），北人有索画而不予，流言曰："文某当从西殿共事，奈何辱我翰林？"徵明意不自得，上疏乞归。《四友斋丛说》云："衡山先生在翰林日，大为姚明山、杨方城所窘，使昌言于众：衙门不是画院，乃容画匠于此处耶？"虽然朝廷亦有官员如陈沂等积极维护文徵明的名声，[3]但此种受辱令文徵明耿耿于怀，难以平复。嘉靖五年（1526），《宪皇帝实录》成，当迁官，然文徵明未获升迁。[4]此在京师三件主要的遭遇足以促使文徵明乞归。北京三年，文徵明翰

【1】肖燕翼：《有关文徵明辞官的两通书札》，《故宫博物院院刊》1995年第5期。周道振、张月尊纂《文徵明年谱》，百家出版社，1998，第354—360页。

【2】[清]张廷玉等：《明史》，中华书局，1974，第219页。

【3】傅红展：《谈王宠行书书札〈起居帖〉》，《故宫博物院院刊》2005年第4期。

【4】周道振、张月尊纂《文徵明年谱》，百家出版社，1998，第381—389页。

林院为官并不顺遂，多次辞官，终于在1526年得允。请辞后文徵明作《文徵明怀归出京诗六十四首·感怀》述说自己的抱负与困顿，其中之一："五十年来麋鹿踪，若为老去入樊笼。五湖春梦扁舟雨，万里秋风两鬓蓬。远志出山成小草，神鱼失水困沙虫。白头漫赴公车召，不满东方一笑中。"对自己的出仕经历文徵明只能一笑，于1527年春回到了苏州。

四、图式的影响与流布

明确地将私家园林的世俗生活比作桃花源，从上述宋范成大作《桃花坞》已看出端倪。其后元末有杨维桢《小桃源记》，将顾瑛（1310—1369）玉山草堂比作"小桃源"。这篇文章也被收录于正德《姑苏志》中，[1]为明代文士所熟知。在绘画层面，诚然石守谦极富洞见地指出桃花源绘制的四种模式，即唐代图绘《桃源图》的仙境模式、南宋马和之所绘对上古三代想象的田园模式、赵伯驹结合《桃花源记》与《归去来兮辞》等文本的综合模式，以及王蒙《桃源图》的在地模式[2]。但是第四种模式，即王蒙所作《花溪渔隐》实际上为渔隐主题，非桃花源主题。渔隐是一个古老的隐逸题材，从文学或哲学层面可以追溯到《庄子·渔父》[3]以及《楚辞·渔父》[4]。两篇文章皆讴歌了渔父的隐逸智慧，以及放达超然的人生态度。其后以

【1】［明］王鏊等纂：正德《姑苏志》，收入《天一阁藏明代方志选刊续编》第13册，上海书店出版社，1990，第38页。
【2】石守谦：《移动的桃花源——东亚视野中的山水画》，生活·读书·新知三联书店，2015，第32—43页。
【3】该篇讲孔子与渔父相遇的故事，渔父扮演了隐者的智慧形象，对孔子的行为以及困惑提出了自己的看法，孔子表示自叹不如。
【4】该篇为屈原与渔父对话的情景。屈原报国无门，放逐在沅江，遇到渔父，渔父告诫屈原"圣人不凝滞于物，而能与世推移"。

唐代张志和《渔歌子》为代表，诗中渔父与钓者的形象，无论对文学史或绘画史皆产生很大影响。在绘画史上，较早的东晋戴逵、南朝史艺名下皆绘有《渔父图》，至宋元两代渔隐题材盛行。宋代比较著名的有郭熙《树色平远图》、许道宁《渔舟唱晚图》，元代赵雍《溪山渔隐》、盛懋《秋舸聚欢图》、吴镇《渔父图》皆以渔隐题材著称，尤其《渔父图》，其画面结构与王蒙《花溪渔隐》有着相似的母题。明代文徵明《江南春》、唐寅《花溪渔隐》同为渔隐的题材。文徵明诗《题渔隐图》："江南雨收春柳绿，碧烟敛尽春江曲。十里蒲芽断渚香，千尺桃花春水足。溪翁镇日临清渠，坐弄长竿不为鱼。太平物色不到此，安知不是严光徒。"[1]该诗与张志和《渔歌子》同样有桃花诗句，但为很明显的渔隐主题。从画面表现形式来看，渔隐主题的画面有渔人、溪水、茅屋、远山等母题；桃花源题材一般为渔人、溪水、桃花、洞穴、房舍等母题，其中洞穴与桃花尤为其核心母题。从画意来看，前者强调将隐士比作渔父，而后者的隐士是桃花源的主人，在桃源内部，渔人一般扮演发现者的角色。从时间来看，渔隐主题要远远早于桃花源。二者虽有相似与交接之处，但二者的区别亦应根据图像结构与画意来区分。而如此明确地将具体园林想象为桃花源并通过洞天内部形式表现出来的当推文徵明。

1532年之前，吴门画家所绘桃源图极少，除文徵明一幅外，仅见沈周、周臣各一幅，画面为一般形式的桃源图。1532年之后，桃源图渐多，[2]但基本的画面组合有两种，一种根据渔人、溪水、桃花、洞穴、房舍等母题或其中一些母题的组合，以此表现一般的隐逸；另一种以隐士、溪水、洞穴、楼阁等母题组合而成，形成稳定的图式，

【1】[明]文徵明著，周道振辑校《文徵明集》卷中，上海古籍出版社，2014，第83页。
【2】赵琰哲：《文徵明与明代中晚期江南地区〈桃源图〉题材绘画的关系》，硕士学位论文，中央美术学院，2009，第11页。

以此表达仙境。前者除石守谦指出历史上的三种模式外，在明代又形成由文徵明所描绘的在地模式。但此种模式没有统一的图式，要根据画面内容而定，其中一稳定的图式即《花坞春云图》所呈现的洞天内部图式，画卷起首处往往为一巨大洞穴，省去了一般图式前段的渔人与溪水，直接描绘洞天的内部，成为桃源图的一种隐性图式。这种图式常常用来表现真正的隐逸之士，在吴门绘画中颇为独特。

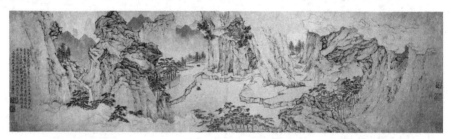

图2.2.5　明　陆治《天池晚眺图》（陆治、文徵明书画合卷）

纸本设色　纵29.3厘米　横110.2厘米（画心部分）　南京博物院藏

从现存的作品来看，文徵明此种隐性桃花源的图式，影响最直接的便是陆治。作为文徵明的门人与弟子，二人尝合作诗画。1532年四月，文徵明在游览东庄后一个月，又与弟子游苏州西郊的支硎、天池、天平诸山。这次游览遇到了隐居在天池山的九畴先生（生卒年不详），文徵明作书《天池》诗赠之。[1]嘉靖癸丑（1553）四月二十三日，陆治根据文徵明诗意补画《天池晚眺图》，是为《天池晚眺图》（文徵明、陆治书画合卷）（图2.2.5）。此图便是采用了文徵明《花坞春云图》的图式，将九畴先生隐居的山庄画在了类似的洞天之内。画面整体呈"之"字状布局，几乎和《花坞春云图》一样，将隐居的屋舍安排在隐秘的山谷之中，只是在画面中间部分绘有两隐

【1】[明]文徵明著，周道振辑校《文徵明集》卷中，上海古籍出版社，2014，第252页。实际上，这首诗是正德己巳文徵明游苏州西郊诸山而作，文徵明重录之赠与九畴先生。亦见南京博物院藏《天池晚眺图》（文徵明、陆治书画合卷）。

士，坐在清流旁，身后隐约看到一洞穴，其上绿树倒垂，画面末端同样以高山流水作结。其后陆治自题：

> 文太史天池诗，不啻数十首，此卷为九畹先生书盖九畹山庄在焉，故用意珍重，特倩余补图，余居支硎之右，朝夕往憩其中，稍得烟岚出没之态，技之拙劣，奚敢缀太史公后哉。嘉靖癸丑四月廿又三日包山陆治。【1】

天池与支硎山一脉，在今苏州市西20公里左右。陆治55岁时（约1550年前后）移居支硎山，对支硎山一带可谓非常熟稔，九畹先生隐居的天池山距离支硎山不过几公里，与附近的天平山皆为花岗岩地貌。陆治言"用意珍重"四字除了将"九畹山庄"画进画卷，还特指文徵明诗文的含义，"碧云十里山重重，举首忽见莲花峰"的隐秘特征。

嘉靖癸丑二月，文徵明作《姑苏十二景册》，其中一景为天池，对开题诗为：

> 天池日暖白烟生，上巳行游春服成。试共水边修禊事，忽闻花底语流莺。空山灵迹千年秘，胜友良辰四美并。一岁一回游不厌，故园光景有谁争？【2】

画卷中二人在水边散坐便是指"水边修禊事"，该典故出自"兰亭修禊"之事。"空山灵迹千年秘"所指千年以来的隐逸之风。支硎山多石室，自东晋高士支遁隐居此处以来，遂成为有名的隐居之地。陆治有诗"玉洞千年秘"，指的即道教第五十九福地的张公洞。陆治将九畹山庄画在桃花源之内，以此来表明"用意珍重"。对于真正的隐士，无需在洞口外画桃花溪水。陆治有诗云："黄叶疏林高士情，前山犹有万重云。从今断却前溪路，不种桃花引外人。"【3】

<hr>

【1】参见南京博物院藏《天池晚眺图》（文徵明、陆治书画合卷）卷尾题跋。
【2】[明]文徵明著，周道振辑校《文徵明集》卷中，上海古籍出版社，2014，第921页。
【3】[元]王冕、[明]陆治：《竹斋诗集·陆包山遗稿》，台湾学生书局，1975，第147—148页。

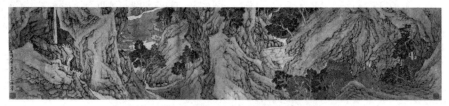

图2.2.6　明　陆治《设色山水图卷》

纸本设色　纵24.1厘米　横136厘米　美国纳尔逊·阿特金斯艺术博物馆藏

这类画作还有美国纳尔逊·阿特金斯艺术博物馆藏陆治《设色山水图卷》（图2.2.6），作品作于嘉靖己酉（1549）三月，整幅画卷采用了《花坞春云图》的图式，左起是一个巨大洞穴，下方二游人，一前一后，动态也与《花坞春云图》相同。画面亦呈"之"字形，内有桃花、溪水、屋舍，右侧以高山流水结束。很显然该作品名字是后人起的，原名大概为桃源图或山庄图之类，以表明真正的隐居生活。除此之外，将这一图式改造为立轴画的还有德国国家博物馆东亚艺术馆藏陆治《青山采药图》（图2.2.7），该作品作于嘉靖丁未（1547）仲春，纸本设色，画面采用立轴，将横幅的手卷部分元素转化为立轴。画面保留了左侧

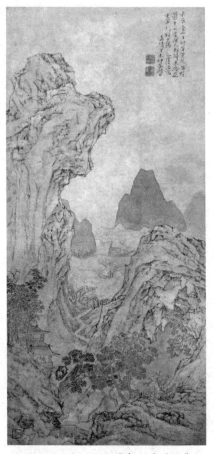

图2.2.7　明　陆治《青山采药图》

纸本设色　纵70.6厘米　横36.8厘米

德国国家博物馆东亚艺术馆藏

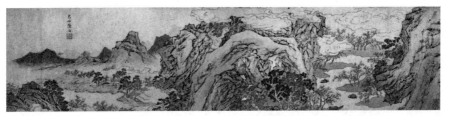

图2.2.8　明　陆治《桃源图》

纸本设色　纵27.2厘米　横119.5厘米　辽宁省博物馆藏

起首的巨大洞穴，洞口树干倒垂，与《花坞春云图》相同。一采药人
用长杖背着药篮走向深山，一高士凭窗依栏而望，一条蜿蜒的小路通
向深山，山谷中桃花盛开。较一般隐居图，该作品增添了采药人过桥
的叙述模式，紧扣采药的主题，采药遇仙，带有一定的道教色彩。辽
宁省博物馆藏有陆治《桃源图》（图2.2.8）一幅，左侧部分也采用了
《花坞春云图》图式，云锁山谷，一条小径通向画面深远之处。而在
画的中间山峰下画有一隐秘山洞以及渔舟，但无一人，这一画面可视
为对《花坞春云图》图式的拓展。上述作品皆为理想性的图式，现存
陆治《白岳游》纪游图册之《石桥岩》则可证实这种隐性的洞内模式
（图2.2.9）。作于1554年的《石桥岩》为《白岳游》图册之一，画面
左上角有一洞口，透过洞口依稀可见远处青山，洞内侧有石阶通向山
间宫观。由此可见，洞口是连接内外的通道。作为以纪实性为主的纪
游图，恰反映出现实中存在类似的隐蔽场所。该图大概为实地的洞内
模式，可与《花坞春云图》理想性的洞内图式相互印证。另外，美国
旧金山亚洲艺术博物馆藏仇英一幅扇面《桃源图》，亦为洞内模式，
内容为《桃花源记》中送别渔人的场景，渔人在桥上告别，欲转身过
桥踏向身后的洞口返回。此画无太多信息，因仇英为职业画师，因此，
该作品大概为一般主顾定制的画作，并不具备文徵明、陆治画作所具有
的深层含义。

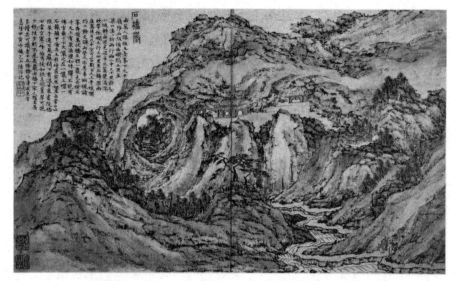

图2.2.9　明　陆治《白岳游》图册之《石桥岩》
纸本设色　纵28厘米　横47厘米　日本京都藤井有邻馆藏

　　相比仇英，陆治本人就是一个真正的隐士，有着迈世遗风的绝俗品质，不为庸官俗人作画，甘为清贫。自隐居支硎山后，便把隐居的茅舍视为桃花源。陆治《谢客诗》答王世贞诗曰："卜筑支硎二十春，孤云常伴不羁身。渔郎莫向迷津问，那有桃源引外人。"【1】并将自己隐居之地支硎山视为壶中天。【2】

　　《花坞春云图》描绘了桃花源洞穴内部的景象，这个内部世界也称之为壶天世界，由于封闭性很强，被视为理想的文人隐居之地。其后，这一隐性的图式在陆治的笔下得到进一步发展，或以此来表现真正的隐士生活，或是表现采药遇仙的道教主题。同时，由于桃源图的盛行，该图式也出现在仇英等职业画家的笔下，成为时风下的流行商

【1】［元］王冕、［明］陆治：《竹斋诗集·陆包山遗稿》，台湾学生书局，1975，第211页。
【2】同上书，第213页。

品。这类隐性桃源图的数量在吴门绘画中一定不在少数，由于现存画迹的缺失，文献记载很难了解具体的画面形态。幸而从文徵明、陆治与仇英的作品中，我们仍可管窥这类隐性图式在吴门绘画中所扮演的角色。对此类隐性桃源图的探讨，或将增添今人对吴门绘画及桃源图的理解。

仙山的形状——以文伯仁《方壶图》为中心

明代文伯仁（1502—1575）绘有《方壶图》轴，现藏于台北故宫博物院。该作品绘于1563年，是一幅典型的吴派小青绿山水画（图2.3.1）。其内容为神话传说中"海上三山"之一的方壶仙山。画面将方壶的形状表现为一片汪洋大海中漂浮的壶器，参差耸立的尖峰围成一个海岛，数座道教宫观坐落其上。其中一道观位于山峰中央，与周围山峰形成一个内部呈环形的闭合空间，白云环绕山林间，恰好在宫观的上方形成一个圆形，与宫观所处的位置相呼应，营造出缥缈神秘的仙境。画面中白云徐徐向后延伸，似化成龙状向上升腾，一旭日从海天之际隐现。海岛周围则画有无边的大海，散布几处礁石。远观之，画面似从空中航拍，呈一定的角度向上延伸，增添了仙山不可近的神秘特性。从图像结构来看，《方壶图》由两个图式[1]构成：一个是由整幅画面所构成的汪洋大海中一个孤岛的视觉形象，姑且称之

【1】"图式"（schema）一词在艺术史研究领域见于贡布里希《艺术与错觉》，在图像制作层面，贡氏提出"图式矫正"或"制作—匹配"理论，旨在探讨艺术作品或图像如何在自然与传统中生成的。见贡布里希著，林夕、李本正、范景中译《艺术与错觉——图画再现的心理学研究》，湖南科学技术出版社，2009，第107—108页。另一种是从康德到现代认知心理学中的"图式理论"（Schema Theory），意为人类知识或经验的结构和组织方式；尤其是所谓的"意象图式理论"（Image Schema Theory），指人们在与环境互动中产生的动态的、反复出现的组织模式，如空间、容器、运动、平衡，等等。本文所使用的"图式"指图像或关于图像的视觉经验中反复出现的组织模式和结构方式。对艺术史研究中"图式"的精彩阐释，见李军：《丝绸之路上的跨文化文艺复兴——安布罗乔·洛伦采蒂〈好政府的寓言〉与楼璹〈耕织图〉再研究》（三），《饶宗颐国学院院刊》2017年第4期。

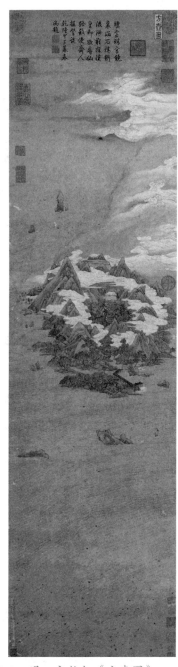

图2.3.1　明　文伯仁《方壶图》

纸本设色　纵120.6厘米　横31.8厘米　台北故宫博物院藏

为"海中仙岛"；另一个是画心的海岛部分，由三角形的山峰、灵芝云、红色楼阁、古松等母题组成，这些母题构成了仙山楼阁的主要元素，是为"仙山楼阁"图式。

鉴于该作品十分独特的视觉冲击力，学界已从多个方面对其进行了研究。这些成果包括：王耀庭对《方壶图》题款方式是对道教符箓形式借用的研究；[1]周芳美着眼于道教文献、唐代诗文，以及文伯仁的交友圈流行的诗文展开与图像的对读；[2]林圣智对于图像渊源与明代道教版画之间的联系的探索；[3]许文美从元代永乐宫壁画海上三山图案推测该图像的源流等。[4]这些研究皆具有建树，相关学者大多注意到《方壶图》"海中仙岛"强烈的视觉特征，并对这一图式做溯源工作。然而，画心部分"仙山楼阁"这一更为古老且源远流长的图式并未引起学者们的关注。此前相关研究对于"海中仙岛"这一图像的源流仍缺乏系统的梳理。鉴于此，本文将结合仙山图像发展的主线，以及道教宫观布局的地理环境，对《方壶图》图像结构、图式与相关母题进行分析，试图从仙山图式的源流与新变中理解《方壶图》的两个图式与相关母题，并进一步蠡测文伯仁客居的栖霞山对该图创作的影响。

一、仙山的神话传说及其形象

在分析图像结构之前，我们先来了解神话记载。方壶最早出现在

【1】王耀庭：《明文伯仁〈方壶图〉》，《青绿山水画特展图录》，台北故宫博物院，1995，第91—92页。

【2】Chou Fang-mei（周芳美），*The life and art of Wen Boren（1502-1575）* Ph.D.diss. New York University, 1997, PP.140—148.

【3】林圣智：《游历仙岛——文伯仁〈方壶图〉的图像源流》，《故宫文物月刊》2018年总425期。

【4】许文美：《探究仙山主题绘画——以展品为例》，《何处是蓬莱：仙山图特展》，台北故宫博物院，2018，第178页。

早期道教文本《列子》中，是传说中的五座仙山之一：

> 其中有五山焉：一曰岱舆，二曰员峤，三曰方壶，四曰
> 瀛洲，五曰蓬莱。其山高下周旋三万里，其顶平处九千里。
> 山之中间相去七万里，以为邻居焉。其上台观皆金玉，其上
> 禽兽皆纯缟。珠玕之树皆丛生，华实皆有滋味；食之皆不老
> 不死。所居之人皆仙圣之种，一日一夕飞相往来者，不可数
> 焉。【1】

五座仙山的特征值得注意，顶平，台观皆金玉，树木丛生，皆仙
圣之种，如此，对仙山的描述构成了后世图像所依凭的文字基础。

《史记·秦始皇本纪》：

> 齐人徐市等上书，言海中有三神山，名曰：蓬莱、方
> 丈、瀛洲，仙人居之。【2】

《史记》又载：

> 自威、宣、燕昭使人入海求蓬莱、方丈、瀛洲。此三神
> 山者，其传在渤海中，去人不远；患且至，则船风引而去。
> 盖尝有至者，诸仙人及不死之药皆在焉。其物禽兽尽白，而
> 黄金银为宫阙。未至，望之如云；及到，三神山反居水下，
> 临之，患，风辄引去，终莫能至云。【3】

《史记》少了岱舆、圆峤，大概和传说中岱舆与圆峤飘向了
北海相关，故将五山简化为三山。值得注意的是，《史记》除了继
承了《列子》中记载的仙人、金银宫阙，还加入了三神山"未至，
望之如云，及到，三神山反居水下，临之，患，风辄引去，终莫能
至云"的神秘特征。新增的这段话可与《方壶图》所画云气，以及

【1】杨伯峻：《列子集释》卷第五，中华书局，1979，第159—160页。
【2】[汉] 司马迁：《史记》卷六《秦始皇本纪》，中华书局，1959，第247页。
【3】[汉] 司马迁：《史记》卷二十八《封禅书第六》，中华书局，1959，第600页。

仙岛后方呈龙状升腾的云对读。总体而论，三神山的环境特征有"仙人""云""不死之药""海""白色的禽兽""黄金银宫阙""船"等可视的形象。

《拾遗记》进一步指出海中三山的形状："三壶则海中三山也。一曰方壶，则方丈也；二曰蓬壶，则蓬莱也；三曰瀛壶，则瀛洲也。形如壶器。此三山上广中狭下方，皆如工制，犹华山之似削成。"[1]唐徐坚《初学记》卷五地理部征引《拾遗记》内容，但关于三山的形状记载稍有不同，《初学记》曰："海中三山，一名方壶方丈、二曰蓬壶蓬莱、三曰瀛洲，形如壶，上广下狭。"[2]两处文献皆显示，三神山的外观如壶器，山的形状上广中狭下方，或上广下狭。"壶"字作何解？许慎《说文》曰："深腹，敛口，多为圆形，也有方形、椭圆等形制。壶，昆吾圆器也。"[3]《公羊传·昭公二十五年》："国子执壶浆"。注："礼器，腹方口圆曰壶，反之曰方壶，有爵饰。"壶本指礼器，深腹，口狭，形制有方有圆，还有椭圆形等。按照《公羊传》狭义的解释，腹圆口方谓之方壶。另外，昆仑也是神话中的仙山，《海内十洲记》载："昆仑……方广万里，形似偃盆，下狭上广，故曰昆仑。"[4]《拾遗记》指出："昆仑山有昆陵之地，其高处昆日月之上……昆仑山者，西方曰须弥山，对七星下，出碧海之中。"道教重要典籍《云笈七签》将昆仑列为三岛之一："在西海戌地，北海之亥地。"[5]诸类典籍记载均显示昆仑与海水的关系。汤惠生指出："汉代以前的昆仑山是一个宗教或神

【1】［晋］王嘉：《拾遗记》卷一，明汉魏丛书本。

【2】［唐］徐坚：《初学记》卷五地部上，清光绪孔氏三十三万卷堂本。

【3】［汉］许慎编、［宋］徐铉等校《说文解字》，浙江古籍出版社，2011，第435页。

【4】［汉］东方朔：《海内十洲记》，载［宋］张君房《云笈七签》，中华书局，2015，第604页。

【5】同上。

图2.3.2　汉　朱地彩绘棺头档
长沙马王堆一号汉墓出土　湖南博物院藏

话的概念；大约在汉代以后，昆仑山才成为一座具体地理山脉的名称。"[1]可见，在早期神话传说中，昆仑与海山三山有着相似的结构：神山被水环绕，山呈柱状，远看如壶或偃盆。尽管现代学者将昆仑山与海上三山区分为中国东西两大仙山的神话系统，但在仙山图像的表现方面，两者并非泾渭分明。大体来看，早期图像多将神山描绘成柱状，直到唐代后，两大系统的仙山图像才渐次分明。以下将仙山的图像及其分化略作梳理。

二、仙山的图像传统与两类仙山图式的生成

与上述文本记载相对应，汉代长沙马王堆一号汉墓出土的朱地彩

【1】汤惠生：《神话中之昆仑山考述》，《中国社会科学》1996年第9期。

绘馆头档（图2.3.2），其图像表现为昆仑山仙境。画面中将昆仑山描绘成三角形，山的左右两侧各绘两只鹿，鹿的周身缠绕着云气，似乎引领着死者的灵魂升天。此幅图表现死者进入仙境的画面：昆仑山被描绘成巨大的三角形，矗立在画面中央，其与鹿、云的组合成为表现仙境的主要母题。

图2.3.3　汉　博山炉　河北刘胜墓出土

汉代的博山炉是另一种表达仙山观念的作品。以河北刘胜墓出土的博山炉（图2.3.3）为例，此炉可分为三层，基座圈足装饰云纹，基座为透雕海浪，炉身错金海浪上变幻出三条龙，上有山峦叠嶂般的神仙世界，中有仙人、虎豹及各种生灵穿行。香烟从炉中升起时，真如北宋吕大临《考古图》所记："香炉，象海中博山，下有盘贮汤，使润气蒸香，以象海之四环。"此外，广州象岗山南越王墓出土的随葬品瑟三具，保留十二件鎏金铜，皆为错落起伏的仙山样式，有熊、猿、虎等瑞兽出没。由此可见，汉代博山炉等相关仙山器物，已经具备了云纹、海浪、山、云气、仙人、瑞兽等表现仙境的元素。

汉代画像石也有关于三神山与昆仑山的画像。四川彭山东汉崖墓三号石棺出土有一幅"三神山图"，左侧神山上坐着西王母和捣药兔，神山如玉柱样，上广下狭，三座山成一排排列。汉代画像石还将西王母画在昆仑山上，昆仑山也如三神山一样，样子呈玉柱，上广下狭。因此可以看出，在汉代画像石中，三神山的形状，皆呈上广下狭

的柱状。如武梁祠山墙锐顶部分的西王母仙境；山东嘉祥宋山石刻，西王母端坐在蘑菇状顶部平坦的宝座上。与此类似的在河南、山西和四川出土的画像石上皆可见到。这种上广下狭的柱状或蘑菇状的宝座便是昆仑山和三神山的形象。此外，这类神山的图像配置常与西王母相关联，其身旁也常有捣药兔、九尾狐、三足乌、月精蟾蜍等仙禽珍兽，以及羽人或人形神怪等侍从。属于这个仙界的另外一些形象，还有仙人六博、瑶池、阆苑，等等。[1]扬之水先生指出："佛教东传之后，昆仑山的名称又可以对应于佛经中的须弥山。"她找出《拾遗记》卷十"昆仑山"条：昆仑山者，西方曰须弥山，对七星之下，出碧海之中；从下望之，如城阙之象。于是，佛教艺术中，须弥山的造型也被设计为上广下狭，一如本土神山之式。[2]

　　早期表现仙境的图像较少出现楼阁，不过汉代建筑"阙"即象征天门，但尚未见其与山联系在一起表现仙境。汉代艺术中有大量楼阁的出现，如"楼阁拜谒图"中的楼阁，主要是用来表达人物活动的场景，不是仙界。《汉书·郊祀志》便有仙人与楼阁相关联的记载："且仙人好楼居，于是上令长安则作飞廉、桂馆，甘泉则作益寿、延寿馆，使卿持节设具而候神人，乃作通天台。"晋代诗文也有表达仙界楼阁的篇目，如曹植《飞龙篇》："晨游泰山，云雾窈窕。忽逢二童，颜色鲜好。乘彼白鹿，手翳芝草。我知真人，长跪问道。西登玉台，金楼复道。授我仙药，神皇所造。教我服食，还精补脑，寿同金石，永世难老。"[3]玉台，指天帝居住的地方；金楼，为神仙居住

【1】[美]巫鸿：《武梁祠——中国古代画像艺术的思想性》，生活·读书·新知三联书店，2006，第132页。

【2】扬之水：《造型与纹样的发生、传播和演变——以仙山楼阁图为例》，《传统中国研究集刊（第六辑）》，上海人民出版社，2009，第100-111页。

【3】[三国]曹植：《飞龙篇》，收入钟来茵撰《中古仙道诗精华》，江苏文艺出版社，1994，第14页。

图2.3.4　汉　西王母画像石　南阳市汉画馆藏

之地，传说皆在西方的昆仑山上。楼阁一般为朱色，《后汉书·冯衍传》："跃青龙于沧海兮，豢白虎于金山；凿岩石而为室兮，托高阳以养仙；神雀翔于鸿崖兮，玄武潜于婴冥；伏朱楼而四望兮，采三秀之华英。"范晔注曰："前书曰仙人好楼居，故云伏朱楼而四望也。"目前出土的汉画像石中，唯见少量的以西王母坐在一屋与双阙组合的建筑中以表现仙境（图2.3.4）。然而，在文本层面，汉晋诗文已显示出楼阁与仙人联系在了一起。

现存莫高窟249窟西魏时期的须弥山图像（图2.3.5），即借用本土式昆仑山上广下狭的图式来表现天宫。壁画所绘阿修罗立在大海中，背后所绘山形，上广下狭，山巅绘有宫殿，城中央是半启的宫门，宫殿为忉利天宫。佛教中忉利天宫居于须弥山之巅。在绘制图像时，须弥山的形象虽受到西域的影响，但神山采用了汉代以来上广下狭的本土式神山模式，[1]莫高窟249窟壁画是目前看到楼阁与神山结合较早的图像。莫高窟321窟是初唐时期壁画，画《无量寿经变图》，其中有祥云托起的宫殿（图2.3.6），此亦表现天宫，云朵形状与本土昆仑山模式一致，呈柱状，上广下狭。

图2.3.5　西魏　须弥山图像　敦煌莫高窟249窟壁画

【1】赵声良：《敦煌壁画风景研究》，中华书局，2005，第27页。

图2.3.6 初唐 无量寿经变图像 敦煌莫高窟321窟壁画

初唐以后，楼阁、白云与神山相结合便逐渐成熟起来。此类表现天宫的佛教图像与后面出现的道教仙山楼阁有着相同的母题，很明显，这一时期的佛教艺术中将天宫表现在神山之上。

　　唐代绘画涉及仙界、仙境主题的主要有三类：一是墓室壁画，二是卷轴画，三是铜镜。墓室壁画有一类表现墓主来世生活的场景，如陕西省西安市南里王村韦氏家族墓出土的宴饮主题壁画，被定为中唐前期的作品。画面绘有一群人物宴饮的场景，上方绘有建筑和呈灵芝状的云气。这一场景大概反映出墓主升天后在天国继续人间的享乐生活，并非通常意义上表现仙界、仙人的场景。陕西省富平县节愍太子墓前甬道券顶壁画，有确切的年代，即公元701年。画面为表现天界的飞凰、孔雀、仙鹤、飞凤，四周皆绘有灵芝状的云朵，并画有七彩颜色。另外，河北省曲阳县五代时期王处直墓前室西壁上栏壁画，所绘云鹤主题为两只仙鹤被四朵灵芝云所围绕，是典型的仙界呈现。在

这些实例中，宴饮场景中出现的建筑，大概是墓主生前居住建筑的模型，并非仙人居住的宫殿楼阁，似乎与仙山楼阁画题中的楼阁并非一回事。这些表现仙境的墓室壁画出现最多的是云，一般呈灵芝状。云作为仙山图的重要组成元素将在下文详述。

第二类，与壁画相对应的传世卷轴画多为摹本，其年代虽然晚出，但一般来说，皆根据祖本而来，不妨举例作为参考。文献记载"仙山楼阁图"这一画题源于李思训（651—716），从时代来看，结合上述唐代仙境墓室壁画，应为不虚。台北故宫博物院藏李思训之子李昭道（传）《明皇幸蜀图》为表现玄宗的一队人马入蜀的叙事画，虽非仙境，但该作品已经具备了楼阁、仙山、云、松等"仙山图"的主要元素。隋朝展子虔（传）《游春图》所画楼阁（图2.3.7），楼阁

图2.3.7　隋　展子虔《游春图》局部
绢本设色　纵43厘米　横80.5厘米　故宫博物院藏

四墙、门均为红色，可能为一道教宫观。道观被高山环抱，形成与文伯仁《方壶图》相似的仙山楼阁的图式。徐邦达认为该作品虽不能完全确定为展子虔所作，但可定为初唐时期的作品。[1]以上从考古材

【1】徐邦达口述，薛永年整理《徐邦达先生谈书画鉴定之二》，《紫禁城》2016年第1期。

图2.3.8　唐　六出海岛人物镜

直径22厘米　河南省三门峡市印染厂唐墓出土

料与卷轴画两方面来看，唐代已出现仙山楼阁类型的图画。图像大体呈现为仙山包围着楼阁，不再是汉代以来表现神山的上广下狭的柱状形象。

第三类便是铜镜。1965年河南省三门峡市印染厂出土了唐宪宗元和四年（809）铜镜（图2.3.8），铜镜被命名为"六出海岛人物镜"，此镜所绘制的图式明显是"海中仙岛"的模式。发掘报告进行了简要描述，将之视为仙境。[1]镜心所绘图像与另一枚唐镜惊人的相似，见（图2.3.9）。两枚铜镜皆为大海中的山峦、人物，寓意道家的蓬莱仙境。钮上皆有人物，似道家"天帝君总九天之维"，钮右为王子晋吹笙故事；钮左的华盖下疑是汉武帝企求长生的故事，钮下草庐之中，有一道"修成正果"的灵气，直至九天；近处海面可见龙首、鱼头、岸边蜂蝶花枝，一派仙界的美好情景。[2]

【1】河南省文物考古所：《河南三门峡市印染厂唐墓清理简报》，《华夏考古》2002年第1期。

【2】王纲怀编著《唐镜与唐诗》图版87，上海人民出版社，2016，第214页。

图2.3.9　唐　吹箫引凤蓬莱镜　　　　图2.3.10　唐　蓬莱仙境故事镜

直径21.9厘米　私人藏　　　　　　　直径45.8厘米　日本法隆寺献物

另外，日本法隆寺献物有一枚唐镜——蓬莱仙境故事镜（图2.3.10），同为圆形，圆钮。镜钮与钮座构成一幅山峦的"上视图"，座外的大海中有四座高山，周围画海水波浪，发掘报告认为其寓意为蓬莱仙境。[1]

无独有偶，唐代大诗人杜甫有一首赞美王宰所画仙山的诗：

> 十日画一水，五日画一石。能事不受相促迫，王宰始肯留真迹。壮哉昆仑方壶图，挂君高堂之素壁。巴陵洞庭日本东，赤岸水与银河通，中有云气随飞龙。舟人渔子入浦溆，山木尽亚洪涛风。尤工远势古莫比，咫尺应须论万里，焉得并州快剪刀，剪去吴松半江水。[2]

以往论者常用该诗讨论唐代画家作画严谨的态度，而忽略了该诗讨论的内容。画家王宰所画仙山昆仑与方壶可能为立轴画，从杜甫的描述来看，画面应为"海中仙岛"的图式，咫尺万里，"远势古莫

【1】王纲怀编著《唐镜与唐诗》图版87，上海人民出版社，2016，第214页。

【2】［清］仇兆鳌整注《杜诗详注》，中华书局，1979，第754页。

比"。结合唐镜，这种"海中仙岛"的图式反映出唐人对于神话仙山一种较为普遍的想象模式。"中有云气随飞龙"，倒与文伯仁《方壶图》所画云气，呈龙的升腾形状十分相似。由此可见，表现海上三山系统的"海中仙岛"图式在唐代已经基本定型。

另外一种由昆仑山柱状表现仙境的模式呈现出更加复杂的发展

图2.3.11　宋　佚名《缂丝仙山楼阁》（其一）

纵25.5厘米　横40.8厘米　台北故宫博物院藏

图2.3.12　宋　赵伯驹（传）《仙山楼阁图》

绢本设色　纵69.9厘米　横42.2厘米　辽宁省博物馆藏

境况，随着北魏、初唐时期，楼阁与仙山的结合，位于山巅的楼阁、宫殿逐步转化为群山包围模式，呈现出一种典型的壶天围合结构的仙山楼阁图式。如果说以合围状的空间呈现仙山楼阁在唐代不能完全确定，至少到北宋时期仙山楼阁的图式已经基本定型。台北故宫博物院藏三幅北宋《缂丝仙山楼阁》，倒可以观察这类图像的演化。图2.3.11为其中一幅，画面将楼阁画于山巅，群峰环绕，天空绘有灵芝状的云，鹤、凤凰等仙禽飞翔，楼阁后以大片云层衬托，以表明仙境。楼分两层，下层两人物对饮，旁立两童子，呈对称状，上层人物凭栏远眺。前景山峰中间有奇花异果，飞鸟、灵芝云、猴子等穿梭其间。此种构图模式似乎将唐代佛教表达天国的图式运用到缂丝仙境之中，将楼阁置于山巅，但山势的环抱似乎又像将其画成山峰合围的道观结构。

传宋赵伯驹《仙山楼阁图》（图2.3.12）现藏于辽宁省博物馆，青绿重彩，画面画奇峰、楼阁、仙人骑凤、古松、白云等母题。该画

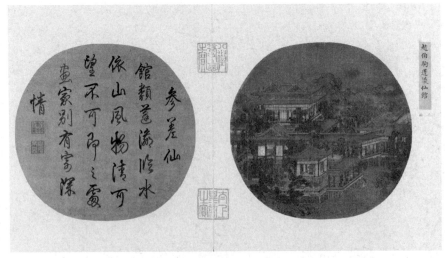

图2.3.13　宋　赵伯驹（传）《蓬瀛仙馆图》
绢本设色　纵31厘米　横54厘米　故宫博物院藏

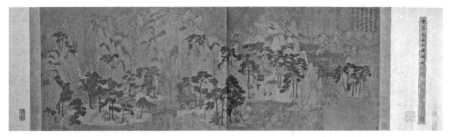

图2.3.14　元　陈汝言《仙山楼阁图》
绢本设色　纵33.1厘米　横96.5厘米　美国克利夫兰艺术博物馆藏

名为清代梁清标题签，《石渠宝笈》著录。此种柱状的山峰用来表现仙山，依然反映出汉代以来柱状神山带来的影响。但此时，楼阁已并非位于山巅，而多画在山脚平坦之处。与该作品相似的还有（传）赵伯驹《蓬瀛仙馆图》（图2.3.13），画面群山环抱着楼阁，成为典型的仙山楼阁的图式。宋人《瑶台跨鹤图》册，绢地刺绣，云中仙境，西王母跨鹤飞来，亭台上二人持幢相迎，周围奇峰仙雾，松柏环绕。两幅画皆为团形册页，构图皆为左侧一仙人骑鹤或凤鸟，向右下方楼阁瑶台飞来。周围仙山合围，云气环绕。另外，美国费城艺术博物馆藏南宋《仙山楼阁图》，也是对角线式构图，但画面不见仙人骑鹤或凤凰等，也不见奇特的山峰白云环绕等母题。此种对角线方式的构图通常命名为"仙山楼阁"，显示出南宋时期此种仙境山水的流行。

　　迟至元代，围合状的壶天图式表现仙境彻底成熟。重庆中国三峡博物馆藏元人《仙山楼阁图》，也是团形册页状，画面不再是对角线式构图，而是围绕着几乎正面的建筑呈圆形分布。一处庭院式的楼阁周围环绕着仙山，灵芝状的白云飘浮其间，前景右方两棵古松挺拔而立，构成一处缥缈隐秘的仙境。另有元代画家陈汝言《仙山楼阁图》（图2.3.14），该作品是画家为张士诚的姊夫潘左承所绘。画卷右上方有倪瓒题跋："仙山图，陈君惟允所画，秀润清远，深得赵荣禄笔

意。其人已矣，今不可复得。辛亥十二月二日，倪瓒题。"画中除了有驾鹤飞仙、童子教鹤跳舞等道教仙境元素外，还有灵芝云、道教宫观、古松等仙境母题。其中，道教宫观同样是画在群山合围处的一片空地。

综上所述，可以看出，汉代以博山炉及柱状表达仙山的形象，经魏晋的发展，至唐宋时期逐渐产生两种表现仙山的图式，即"仙山楼阁"与"海中仙岛"的图式。但"仙山楼阁"的呈现远比"海中仙岛"复杂。迟至元代，一种围合的壶天图式表现仙山楼阁完全成熟，成为表现仙山楼阁的典型图式。

三、道教宫观的布局与图像表现方式

如果说绘画中的仙山楼阁只提供了一种维度的参考，那么道教宫观布局则具备了更多的实地意义。虽然画中的楼阁并非单指道教宫观，但是道教宫观象征仙界已成共识，它的地理位置对于画家表现仙山楼阁无疑起着无形的影响。道教洞天福地说产生后，对于道教宫观选址也有一定要求。道教宫观的选址，一般在名山大川、洞天福地附近，在洞天福地旁建宫观是道教理想的地点。第二洞天委羽山旁建大有宫（图2.3.15）；第六洞天玉京洞内建三清殿；第八洞天茅山华阳洞旁建九霄万福宫；第九洞天林屋洞附近建神佑宫。第二洞天委羽山大有宫即在晋代开始兴建，初名东源寺，隋代更名为大有宫。全真教在元代兴起后，大有宫成为江南全真教祖庭。有明确的位置介绍：

> 大有宫在山东北一里许，旧在洞前一百二十步。因取大有空明之天而名，初建莫考，隋萧子云题额，至宋绍兴壬戌（1142）邑令李端民重修，道士董大方主持更名委羽道观……[1]

【1】［明］胡昌贤辑，［清］王维翰续辑《委羽山志》，清同治九年刻本。

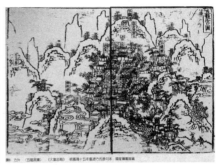

图2.3.15　明　委羽山图

图2.3.16　明　五龙宫图
《大岳志略》嘉靖十五年婺源方氏原
刊本　国家图书馆藏

　　上述这些宫观一般在唐代已经建立，后经兴废或扩建，一些宫观保留到现在。经笔者初步考察，这些宫观的布局可以分为以下四种主要模式：一、围合壶天模式，如委羽山大有宫、五龙宫（图2.3.16）所处的位置，背靠一座大山，左右两侧小山环抱，前面有一狭窄的道路，为宫观的入口。二、山巅模式，如华阳洞九霄万福宫，九霄万福宫即位于茅山顶峰的平坦地带。三、洞内模式，在洞天内部营建宫观，如第六洞天玉京洞内建有三清殿等道观。四、山腰隘口处，被山面崖。[1]四种模式中第一种围合式的壶天模式最为常见。

　　前述传为隋展子虔《游春图》中一处疑似道观的建筑即采用围合式的壶天模式。甘肃榆林窟第三窟西夏壁画便是借用道教洞天楼阁的方式表现佛教清凉山。清凉山楼阁采用合围式，周边山丘环抱，前面有一缺口，是对道教典型的壶天结构的运用。台北故宫博物院藏宋代《缂丝仙山楼阁》表现出群山簇拥着宫观，但宫观后方的天空有飞翔的鹤、凤凰与祥云。这种群山包围的宫观虽然可理解为神山之巅的天

【1】本模式在以下研究的基础上提出。详见俞孔坚：《理想景观探源——风水的文化意义》，商务印书馆，1998，第21—39页。苗诗麒：《江南洞天福地景观形成研究》，硕士学位论文，浙江林业大学，2016，第68—78页。

宫，观其图像细节，由于山巅并不平坦，倒更像是由围合的壶天模式发展而来。前述重庆中国三峡博物馆藏元代《仙山楼阁图》团扇，陈汝言《仙山楼阁图》等皆呈现壶天围合的模式。以此来看，这种围合式的壶天模式，以及白云环绕的仙境模式成为一种稳定的图式。此种模式表现仙山楼阁的画不胜枚举，最晚在清代张若澄《画葛洪山居图》轴中依然可以得到证实。画中三处道观所在位置自下而上分别呈椭圆形、椭圆形和方形，其外围是密密麻麻的崇山峻岭，三处道观恰好被围成壶状。很显然，此为画家

图2.3.17　明　萧道存《修真太极混元图》　正统道藏

张若澄根据道教神山的壶天围合形状经营而来。这类有意表现道教主题的绘画，无疑受到了道教宫观实地布局的影响。

四、《方壶图》图像结构与要素分析

1.仙山楼阁与壶天模式

林圣智指出，《方壶图》直接的图像渊源可能是北宋萧道存《修真太极混元图》第八收录的《海中三岛十洲之图》，[1] 诚然具有一定说服力。图2.3.17中的十座仙岛，方丈、蓬莱、瀛洲一组，芙蓉、

【1】林圣智：《游历仙岛：文伯仁〈方壶图〉的图像源流》，《故宫文物月刊》总425期，第45页。

图2.3.18 明 朱之
蕃、陈柏寿《栖霞胜
概》《金陵四十景
图像诗咏》
第十七开 木版水印
南京图书馆藏

阆苑、瑶池一组，赤城、玄关、桃源一组，紫
府单列一组，皆为尖山包围着。不过，也正如林
圣智所意识到的那样，明代文人洞天福地纪游的
图像也存在着不同的表现方式。如笔者在上文指
出，这类壶天模式只是表现仙山的四种主要模式
的其中之一。换句话说，林氏论证文伯仁《方壶
图》从版画获取灵感的来源过于宽泛。更为接近
的思路则是应注意到文伯仁制作《方壶图》的时
间与地点。约1555年，文伯仁为避倭寇骚扰从
苏州移居金陵，客居栖霞山一带，自号"摄山老
农"。摄山为栖霞山的主峰，峰下有栖霞寺，寺
被群山环抱，山的后面是长江。图2.3.18是明代
朱之蕃、陈柏寿《栖霞胜概》中《栖霞寺图》版
画，具有较强的纪实性质。从版画中可以看出，栖霞寺的地理环境及
其布局呈合围状，与道教宫观的壶天模式十分相像。文伯仁为何选择
隐居摄山，或许是他认为摄山这种独特的地理环境与道教仙境具有异
曲同工之处，而被视为理想的避居之地。在《摄山老农深山独步图》
中，文伯仁谈道："潜夫自有孤云侣，何必王侯知姓名。" 1572年文

图2.3.19 明 文伯仁《摄山图》
纸本设色
纵22.8厘米 横20.5厘米

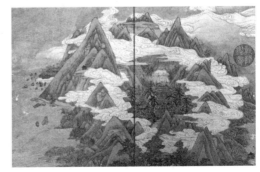

图2.3.1-a 明 文伯仁《方壶图》
（局部）

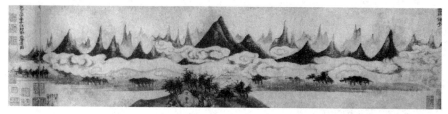

图2.3.20　元　方从义《云林钟秀图》

纸本设色　纵23.5厘米　横105厘米　兰山千馆藏　台北故宫博物院寄存

伯仁作《金陵山水册》，其中《摄山图》（图2.3.19）的画面图式与1563年在此地所作《方壶图》画心"仙山楼阁"部分相似（图2.3.1-a）。从画作看来，文伯仁有意将《摄山图》的山峰画成三角形。事实上，从明代版画《栖霞胜概》以及清代曹庚所画摄山可以看出，周边的山皆为圆弧状，唯有文伯仁将栖霞山众山峰画成了尖耸的三角形。因此，在文伯仁的笔下，摄山具有了道教仙山的避居意味。陈婧莎也指出，文伯仁所作《摄山图》具有避居山水的性质。【1】1563年，文伯仁作《方壶图》时已居摄山八年之久。与明代版画《栖霞胜概》相比，文伯仁所画摄山，并非完全的实景画，而是强化了摄山栖霞寺道教壶天模式的布局方式。正是由于文伯仁将栖霞山作为理想的避居之地，而使其将之视为道教的壶天仙境。《方壶图》对于仙山的想象，其直接灵感或许受摄山的地理环境而生发。

2.图像要素分析

（1）三角形的山峰。三角形的尖山，从图像志渊源来看最早的便是前述马王堆帛画所绘仙境中三角形的昆仑山。传世卷轴画有元代方从义所画《云林钟秀图》（图2.3.20），即用典型的三角形尖山表现道教的仙境。方从义本身为道士，他所画云山大多与道教相关。画卷后有沈周的题跋，可知这幅画也在吴门文人圈子中得到流传。不可

【1】陈婧莎：《政治力与地景重塑：三本同胞"摄山图"小考》，《美术学报》2018年第6期。

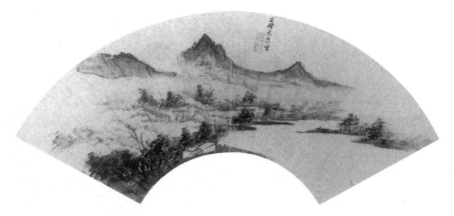

图2.3.21　明　文伯仁《云山图》扇

纸本设色　尺寸不详　上海博物馆藏

否认，方从义的尖山继承了"米氏云山"的表现方法，特意画成尖耸状。上海博物馆藏文伯仁早年所作《云山图》扇便是以三角形的尖山出现在画面中（图2.3.21）。"米氏云山"在文伯仁的圈子中颇为流行，且具有仙道含义。清卞永誉《式古堂书画汇考》卷五十八载《文休承仿米氏云山图并题卷（水墨）》："米氏云山，余所见者《大姚村图》是石田临本，《海岳庵图》是先待诏所藏，后归之陈道复（1483—1544），道复亦归之石田……"又，文嘉自题《云山图》言："此予少时笔也，时年少气锐，刻意欲追二米……"之句，便知文嘉少年时已经开始学习"二米"。文徵明弟子陆师道（1511—1574）仿米氏《云山图》，时人的题跋流露出云山具有的道教仙境思想。沈大谟题："五湖仙客思飞霞，清昼临池咀墨华。戏写溪山云万叠，武陵深处隐人家。"以此看来，"米氏云山"及其所含仙道意味、三角形的尖山与它的符号含义，在文嘉、文伯仁的圈子里俨然为一种共识。《方壶图》中三角形的尖山直接的图像来源更可能是"米氏云山"及其延伸的道教含义。

（2）宫观建筑。"台"是道教建筑的一个标志。《史记》载汉武帝在甘泉宫建通天台，与天沟通，用来招引仙人。魏晋之后，道教建筑建有崇玄台，《太平御览》称其为"天师朝礼处"；明代版画《南岩宫图》称其为"飞升台"（图2.3.22），应为道士与天沟通或飞升之地。《方壶图》所画道教宫观建筑也画有一

图2.3.22　明　杨尔增《南岩宫图》　《新镌海内奇观》　万历三十八年钱塘杨氏夷白刻本　国家图书馆藏

座白色高台，位于宫观的后方，大概为"崇玄台"或"飞升台"。另外一种台为瑶台，这类台主要出现在与西王母有关的仙境绘画里面。如南宋佚名《瑶台跨鹤图》，（传）南宋赵伯驹《瑶池高会图》，（传）明仇英《蟠桃仙会图》《上林图》皆绘有类似琼台的建筑，其功能也是迎接西王母等仙人。此外，道教建筑中还有一种为"坛"，一般为三层，主要用来做法事，王希孟《千里江山图》便画有三层道教的"坛"。

（3）灵芝云。林圣智与日本学者竹浪远将灵芝状的云称为"灵芝云"。[1]在宋代文献中也有灵芝云的记载，灵芝云是云气纹的一种，与道教关系密切，在图像中往往用来表现仙境或对仙境的向往。虽然云气与升仙关系紧密，先秦时期多种文献均记载了云气与仙界的

【1】竹浪远：《东海有仙山：从日本看神仙山水的传统与变革》，《故宫文物月刊》2018年总424期。林智圣：《游历仙岛：文伯仁〈方壶图〉的图像源流》，《故宫文物月刊》2018年总425期。

图2.3.23　唐　陕西省富平县节愍太子墓前甬道券顶壁画　701年

联系。庄子《逍遥游》："藐姑射之山，有神人居焉。肌肤若冰雪，
绰约若处子。不食五谷，吸风饮露。乘云气，御飞龙，而游乎四海之
外。"西晋《吴都赋》："雕弯镂楶，青锁丹楹，图以云气，画以仙
灵。"汉代博山炉、汉画像石中皆有云气纹的表现。但直到隋唐时
期，才逐渐出现不同形状的白云，用来表现天国或仙界。日本学者肥
田路美通过大量的例证指出："到了唐代，片断状的云气纹则变成由
圆弧型涡卷式的云头以及向后方延展的尾部相结合，并且演变成拉长
粗短的云尾，仿佛是为了配合在云头上乘载人物的形态。换言之，可
视为云气纹进化为宝云形……"[1]总的说来，肥田路美认为，佛教
的绘画风格中国化带来了云气纹变成云朵状的形态，从而产生了不同
类别的云，如宝云、瑞云、彩云等。目前所知可靠的灵芝云图像至迟
出现在唐代墓室壁画中，如前述陕西富平节愍太子墓前甬道券顶壁画
（图2.3.23），为表现天界的飞凰、孔雀、仙鹤、飞凤，四周皆绘有
灵芝状的云朵。陕西富平朱家道村唐墓墓室西壁的六屏山水壁画，其
中四屏的山顶皆冒出灵芝状的云气。河北曲阳五代时期王处直墓前室

【1】［日］肥田路美：《云气纹的进化与意义》，载颜娟英、石守谦主编《艺术史
中的汉晋与唐宋之变》，北京大学出版社，2016，第167页。

图2.3.24　五代　云鹤　王处直墓室壁画　924年

西壁上栏壁画所绘"云鹤"主题，两只仙鹤被四朵灵芝云所围绕，是典型的仙界呈现（图2.3.24）。传世卷轴画如展子虔《游春图》、台北故宫博物院藏三幅宋代《缂丝仙山楼阁》，皆以灵芝云飘浮空中和山间。旧传赵伯驹《仙山楼阁图》、南宋刺绣《瑶台跨鹤图》也出现了灵芝云。元代陈汝言《仙山楼阁图》、张渥《九歌图》（图2.3.25）皆绘有灵芝云图像。至明代，典型的绘画有现藏于台北故宫博物院陆治《张公洞图》、仇英《仙山楼阁图》，山腰处绘灵芝状云，以突显仙都仙境氛围。陆治所画花鸟画局部有一灵芝，其与灵芝云的形状简直一模一样。文伯仁《方壶图》所绘灵芝云显然是为了突显方壶仙山的仙境气氛。

（4）松树同样是值得注意的母题。六朝时，松树已经进入画家视野。赵声良指出，敦煌壁画中北朝已出现松树形象，说法图中不少是以松树作为圣树表现的。[1]早期仙境的表现中并未出现松树这一母题。松树大概在唐代开始与仙境相结合。唐时始画山水树石，松树

【1】赵声良：《敦煌壁画说法图中的圣树》，《艺术史研究》第四辑，中山大学出版社，2002，第239页。

图2.3.25　元　张渥《九歌图》局部
纸本水墨　美国克利夫兰艺术博物馆

在唐代也被喻为高士的象征。松与仙境元素联系在一起的也见于展子虔《游春图》，唐代铜镜也有以蓬莱仙境为主题的图像，其上也画有松树。辽代后族萧氏的家族墓七号墓出土的两轴绢画之一《深山会棋图》也在道观附近植有松树。南宋以后，仙山楼阁图中开始常出现松树这一母题，更为典型的是元代陈汝言所绘《仙山楼阁图》中所画数株松树。文伯仁《方壶图》所画两株松位于道观大门的两侧，对称而立，与展子虔《游春图》所画道观两侧的松树完全一致。以此来视，松树作为山水画树石画科的一个题材，在唐代已经成熟。由于它长寿的特质，以及高士的品格象征，使其与道观、灵芝云、仙山等母题结合在一起，成为表达仙境的一个常见母题。

3."海中仙岛"的图式

文伯仁《方壶图》显然采用了《拾遗记》所述三神山形状如壶的想象。前举三枚铜镜是这类图式在唐代出现的先例，三面铜镜所画仙岛的形状也皆为尖耸的三角形。尽管通过杜甫诗的描绘，周芳美认为文伯仁《方壶图》的风格渊源可追溯至唐代，[1]但她并未提供证

【1】 Chou Fang-mei（周芳美），*The life and art of Wen Boren（1502-1575）* Ph.D.diss. New York University, 1997, PP.145.

图2.3.26　明　文徵明《金焦落照图》

绢本设色　纵36.4厘米　横575.1厘米　上海博物馆藏

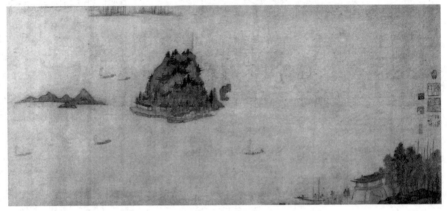

图2.3.27　明　文徵明《金山图》

绢本设色　尺寸不详　香港大学艺术博物馆藏

据。显然，上举铜镜进一步从图像的角度证实了这一点。唐人不仅将蓬莱画在汪洋的大海之中，还将其画成三角状的尖山。许文美则指出元永乐宫三清殿壁画上的玄元十子袍服，以及西壁金母元君身后玉女所持扇面所画海上仙山，其图式为波涛汹涌的神山上置仙宫楼阁，属于"海上仙山"的图式。[1]若结合上述材料，不难看出，《方壶图》的这一图式结合了"海中仙岛"与"仙山楼阁"两种模式，成为元代之后表现海中仙山的主要手法。

【1】许文美主编《何处是蓬莱——仙山图特展》，台北故宫博物院，2018，第178页。

周芳美指出文徵明于1522年所作《金山图》为《方壶图》图像的先声。[1]吴门画家最早绘制《金焦图》大概为沈周。其后这一图式被文徵明沿用下去。不过，早在南朝时，金山便称为"大江浮玉"，将其比作"海中仙山"。宋周必大称金山："大江环绕，海风涛四起，势欲飞动南朝谓之浮玉山。"旧传李唐作有《大江浮玉》，便是将金山画在大江环绕之中。明代沈周所画金焦二山，大概也采用这一模式。之后文徵明分别在1496年、1509年前两次画金焦山（图2.3.26、图2.3.27）。1522年文徵明所作《金山图》（图2.3.28），近则师承沈周，远则接宋元前贤，题跋中引宋代诗人郭祥正诗将之比作蓬莱仙岛："金山杳在沧溟中，雪厓冰柱浮仙宫。乾坤扶持自今古，日月仿佛悬西东。……蓬莱久闻未成往，壮观绝致遥应同……"[2]

金山在镇江，金山、焦山、北固山有"京口三山"之称，是明代江南重要的旅游胜地和交通要道。金山以庙宇胜，远远望去金碧辉煌；焦山则更以摩崖石刻《瘗鹤铭》闻名遐迩，历代文人多有到访和图绘。金、焦二山皆在江中，唯北固山与岸边陆地相连。许彤指出1512年刻印的《京口三山志》，首次将京口三山刊印在一张图中，版画设置的视点是在北固山上，其中金山、焦山位于大江之中。[3]但从年代来看，版画中的金焦二山或许受到吴门圈子沈周或文徵明绘画的影响。随着版画的普及，这一图式又反过来影响了画家的绘画方式。

在文氏弟子辈合作的册页中，也常将金山、马鞍山等山画在波涛汪洋的大海中。故宫博物院藏文徵明弟子纪游图册两册，一册为《文嘉、朱朗、王毂祥、钱毂、陆治、陆师道吴门诸家图册》，另一册为

【1】Chou Fang-mei（周芳美），*The life and art of Wen Boren（1502-1575）* Ph.D.diss. New York University, 1997, PP.145.

【2】参见图2.3.28，文徵明《金山图》题跋，台北故宫博物院藏。

【3】许彤：《明代中晚期"京口三山"图像及其仙山意涵》，《中国国家博物馆馆刊》2019年第6期。

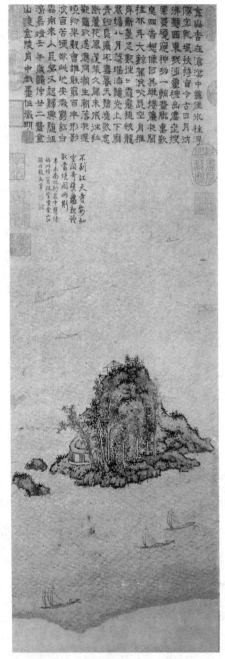

图2.3.28　明　文徵明《金山图》

纸本设色　尺寸不详　1522年　台北故宫博物院藏

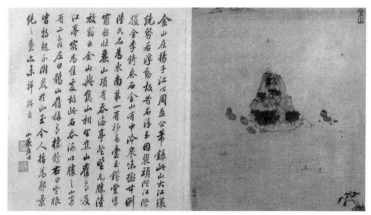

图2.3.29　明　王榖祥《金山图》

绢本设色　纵31厘米　横26.8厘米　故宫博物院藏

《文嘉、文伯仁、陆治、陈道复吴门诸家寿袁方斋三绝册》（约作于1527年），皆为文徵明弟子之间合作之册页（图2.3.29）。其中有王榖祥（1501—1568）画《金山图》，金山也是画在一片汪洋之中。其上题："金山在扬子江心，周益公笔，录此山大江环绕，势若浮动，故昔名浮玉，因裴头陀江际获金，李锜奏名金山……"又，文伯仁《洞庭春色图》也是将太湖画成"海中仙岛"的图式。不过，纵观文徵明所画金山，皆未将金山上的辉煌佛寺画入其中，1522年所作《金山图》，只将山顶的亭子画了出来，金山"寺包山"的辉煌全然不见踪影。其弟子辈也基本遵循这类表现手法，很少将山上的建筑表现出来。而文伯仁《方壶图》却有意地将道观画成围合状。

通过上述分析，"海中仙岛"的图式或许是由于文徵明的《金山图》引发而来，但文伯仁并未完全依照吴派绘画典型的图式，而是将画心部分设计为"仙山楼阁"的图式，巧妙地将仙山的视觉外观的"海中仙岛"与表现内容的"仙山楼阁"两种图式及其内涵呈现了出来。鉴于"海中仙岛"图式源远流长，单独探讨《方壶图》与文徵明《金山图》之间的联系，只呈现出了图像的表面联系。而《方壶图》

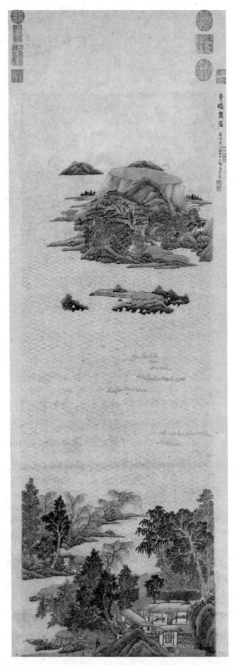

图2.3.30　明　文伯仁《圆峤书屋图》

纸本设色　纵133.2厘米　横46厘米　台北故宫博物院藏

两种图式的完整结合既体现出了视觉效果，又呈现了图像内涵。文伯仁在仙山的后方画出呈龙状的风，引领仙岛徐徐升腾，这些皆为文伯仁对神话记载的视觉独创。也因此，文伯仁《方壶图》体现出"海上仙山"神话图像的一种新变。

五、结论

从画面题款可知，《方壶图》是文伯仁为上海顾从德（1523—1588）所作。顾从德，字汝修，号"方壶山人"。该图是为顾从德所制的别号图。虽然现无确切资料表明文伯仁崇信道教，不过从文伯仁所作多幅关于道教题材的山水画来看，文伯仁对于仙山图的经营反映出其对道教宫观的布局十分了解。文伯仁少年时期一度居住在太湖洞庭东山，而对面便是洞庭西山，道教第九洞天林屋洞便位于洞庭西山。洞庭西山又称"包山"，在太湖中央，远远望去正如海上三山仙境。吴门士人常将太湖洞庭山比作仙境，尤其通过吴门文坛领袖王鏊的诗文描绘而广为人知。林屋洞附近设有灵佑观，宋时改为灵佑宫。文伯仁也画有表现林屋洞天的《具区林屋图》，与王蒙《具区林屋图》中所画书斋不同，文伯仁在画中布置的是道教寺观，足见出文伯仁对在画中表现道教宫观有着实地的经验。文伯仁嘉靖庚戌年（1550）所作的《圆峤书屋图》也体现出"海中仙岛"的图式（图2.3.30），若仔细观察图像，文伯仁同样将主体的道教宫观画在两山合围的山坳中。由此来看，文伯仁将《方壶图》两个图式巧妙地结合起来，绝非仅是视觉形式的借用，而是显示着其对早期道教文本与道教宫观布局等内涵的精心呈现。上述种种因素，大抵应为文伯仁《方壶图》的图式渊源与图像生成的文化语境。

陆治《仙山玉洞图》画意研究
——兼论吴门绘画中张公洞的形象与功能

台北故宫博物院藏有一幅陆治所绘《仙山玉洞图》立轴山水画（图2.4.1）。画心部分纵150厘米，横80厘米。2018年8月，台北故宫博物院举办的"何处是蓬莱——仙山图特展"展出该作品。整幅画面气势磅礴，尤其画面中间部分所绘巨大的洞口、倒悬的钟乳石形象，令人记忆深刻、难以磨灭。洞口旁边端坐两位文士，一人静坐朝向洞内，一人侧身与之呼应，另一只手指向洞口，似乎被洞中的奇景所吸引。洞内有三五簇柱状怪石矗立，云气出没，萦绕出神秘的仙境氛围。

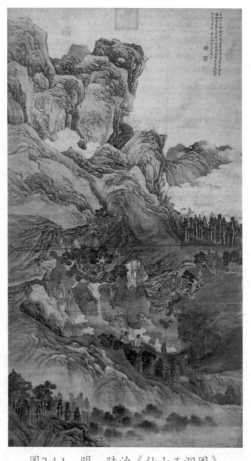

图2.4.1　明　陆治《仙山玉洞图》
纵150厘米　横80厘米　台北故宫博物院藏

溶洞上方山石挺立扭动，呈上升之势。灵芝状的白云出没山腰，并在画面右侧环绕盘桓。画面左下方有楼阁，更烘托出仙境的气氛。洞口右侧，一童子背竹简沿小道徐徐走向洞口的两文士，与之形成呼应关系。从整幅画面来看，巨大的洞口与端坐的两位文士无疑是画眼所在。画中为何处仙境？洞口两位文士有何用意？是否只是画中"点景人物"？这些问题不禁令人揣测。[1]

仙山题材的绘画历史久远，但直到明代嘉靖（1522—1566）时期，文士表现仙山的绘画方达到高峰，出现了诸如文伯仁《方壶图》《圆峤书屋图》《溪山仙馆图》、文嘉《画瀛洲仙侣图》、仇英《仙山楼阁图》《桃源仙境图》、陆治《仙山玉洞图》等名作。这些名作大体可分为两类：一类受神话影响，其图像表现模式带有汉代以来图绘仙山的观念，如将方壶仙山想象为飘着的壶器，将圆峤、瀛洲等仙山表现为柱状平顶的昆仑山模式。另一类表现洞天仙境，这类绘画主要受仙山在地化的影响，即以现世的洞天福地来表现仙境。目前学界较多地将注意力放在仙山图式的考镜源流之上，对于画作具体的含

【1】关于这幅画的研究，高居翰注意到它的风格与一般的隐逸内涵。他指出："事实上，描绘洞窟岩穴在吴派的山水画中极为普遍。我们不须落入弗洛伊德的窠臼，也可以在此母题流行的背后，看到另外一种表达渴望安然隐退的想望。特别是由于他们所描绘的洞窟，一般都不怎么惊世骇俗。陆治所强调的是化外之感，以及避开世俗，这是苏州绘画另外一个常见的主题，在明末时由吴彬发扬光大。"见［美］高居翰：《江岸送别——明代初期与中期绘画（1368—1580）》，生活·读书·新知三联书店，2009，第260页。笔者恰恰与高居翰的看法相反，画面的洞穴与高士的组合指向一种深层的道教内涵。此外，封治国从收藏史的角度也提到项元汴可能收藏过陆治《仙山玉洞图》，并举例证，以此看出对项元汴的影响，见封治国：《与古同游：项元汴书画鉴藏研究》，中国美术学院出版社，2013，第206页。许文美在《何处是蓬莱——仙山图特展》中也对这幅画的一般风格做了描述，见许文美：《何处是蓬莱——仙山图特展》，台北故宫博物院，2018，第184页。陈昱全《咫尺见蓬莱——陆治的仙山玉洞图》仅流于宽泛而谈，对明代吴门绘画中洞穴的一般意涵和流行情况进行了梳理，并未做出有针对性的研究，参见陈昱全：《咫尺见蓬莱——陆治的仙山玉洞图》，《故宫文物月刊》2018年第11期。

义，以及内部结构研究尚未充分展开。陆治《仙山玉洞图》是以洞天福地表现仙山的典型作品。从风格学的角度来看，属"文派"山水幽深繁密一路，山石表现颇见宋人遗法，是陆治成熟时期的作品。约作于1555年前后。[1]然而学界对该作品的画意，以及画中点景人物的内涵都缺少相应的关注。因此，对作品深层次的含义有必要进一步探究。

一、《仙山玉洞图》的画意

《仙山玉洞图》右上方有题识：

> 玉洞千年秘，溪通罨尽来。玄中藏窟宅，云里拥楼台。
> 岩窦天光下，瑶林地府开，不须瀛海外，只尺见蓬莱。张公
> 洞作。包山陆治。

根据题跋可知，该图所画的是江苏宜兴张公洞。张公洞乃道教第五十九福地，旧传为汉代张道陵修道之地。《大明一统志》对张公洞有描述："其门三面皆飞崖峭壁，惟正北一门可入，嵌空邃碧，有水散流，石乳融结。"[2]张公洞对吴中士人的吸引，自沈周以来，络绎不绝。弘治十二年（1499），吴派开山大师沈周游张公洞之行，作《游张公洞图》卷，卷末书《游张公洞并引》一篇游记，收录于《石田集》。游记的内容记录了游览的过程与观感，其中钟乳石带来的视觉冲击力令其难忘："而横理中乳流万株，色如染靛，巨者、幺者、长者、缩者、锐者截然而平者、菖荚者、螺旋者，参差不俦，一一皆倒悬……"与文字记载一致，沈周《游张公洞图》卷将焦点集中在张公洞内部奇特的钟乳石景象上，成为全卷的中心与画眼。沈

【1】许文美主编《何处是蓬莱——仙山图特展》图录说明，台北故宫博物院，2018，第166页。
【2】李贤等撰《大明一统志》卷十，三秦出版社，1990，第173页。

周游览之后，吴中士人形成一股探访张公洞的风尚。其弟子及后辈如都穆（1458—1525）、文徵明、唐寅、仇英、文嘉、陆治等人皆相继游览，多有诗文或绘画留存，形成纪游张公洞的图像与文学的谱系。[1]典型的如1503年都穆的纪游，其对张公洞景象的描述"上皆飞岩峭壁，嵌空邃深，骇人心目"，亦十分突出钟乳石的视觉印象。整篇游记也被嘉庆年间重修的宜兴地方志所收录，作为介绍当地名胜的名人颂赞。[2]

　　虽然多位吴派画家作有"张公洞图"，但不同画家的侧重点并不相同。陆治的《仙山玉洞图》，突出画面中央的巨大洞穴。这种展现洞穴内部特征必须进入其内才能看到。笔者曾讨论过张公洞的视觉特征，张公洞洞口很小，画家站在外面或洞口是无法看到画中景象的。[3]在陆治的画面中，明显将张公洞视为主体。因此也区别于一般山水画，从而指向更为明确的道教含义。画上题跋点出了画作的含义。"不须瀛海外，只尺见蓬莱"，从字面来看，即不需要到瀛海去寻蓬莱，张公洞便是蓬莱。自南朝梁陶弘景（456—536）整理的《真诰》明确提出"洞天"的概念以来，[4]"洞天福地"便成为道教求仙现世的仙山、仙境。学道修真者因机缘所致进入洞天内部神圣空间，通过在洞内修炼，便可得道成仙。这是道教开发的一套名山洞府体系的卓越贡献。与早期缥缈的蓬瀛相比，洞天福地显得可以抵达、可以把握。此后，洞天福地的观念逐渐深入人心，并波及文学领域。

【1】姜永帅：《游张公洞图的谱系及其功能》，《新美术》2014年第9期。

【2】《重刊宜兴县旧志》卷九，《国家图书馆特色资源方志丛书》（江苏），第399册，第30页。

【3】姜永帅：《游张公洞图的母题与视觉特征》，《艺术探索》2015年第6期。

【4】陶金指出，《真诰·稽神枢》是现存最早详述道教洞天福地的文本。见陶金：《"洞天福地"原型及其经典阐释——真诰·稽神枢中的圣地茅山》，收入《2019年第一届洞天福地研究与保护国际研讨会论文集》，科学出版社，2021，第33页。

宋时已有诗文将镇江的金山、焦山比作蓬莱，也有诗文将蓬莱与洞天并置，[1]显示出洞天福地与蓬瀛的相通。陆治此画，明确地将洞天福地视为蓬莱仙山，则以诗画结合的方式显示了这种观念，可视为明代中期吴门绘画对仙山新的图像阐释。与沈周《游张公洞图》卷体现纪游的视觉特征不同，陆治通过云气在洞中萦绕，有意营造了仙境的氛围。画中洞口端坐的高士，以及手的指引，似乎将这一图像的内涵指向了更为隐秘的世界。

班宗华对宋画点景人物的研究给我们带来了启示。他指出："山水画中的人物，几乎总是提示着一种形态配置上的构型。亦即，凡山水画中的人物、模式或者结构等的形成，都是关涉着某种义涵的。就如同寺院和桥梁建筑物一般，山水画也是人创作出来的，因此一定反映出创作者的心灵与价值观。"[2]诚为笃论。尽管有学者已注意到《仙山玉洞图》的道教意涵或卧游洞天之胜，[3]但未进一步展开。就深层内涵来讲，巨大的洞穴下端坐的两文士，体现出与作品主题相关联的道教"坐忘""存思"的意涵。

这种深层含义可通过故宫博物院藏另一幅陆治《游张公洞图》扇面（图2.4.2）得到启示。此幅扇面，是陆治重游张公洞之作，似乎为《仙山玉洞图》局部特写。陆治只画出了巨大的洞口，形象与《仙山

【1】［宋］郭祥正《金山行》有诗句"蓬莱久闻未曾住，壮观绝致遥应同"。此诗又被文徵明题写在1522年所画《金山图》之上。［宋］韩信同《双柱擎天》有"左接蓬莱右洞天，峰前水带萦九曲。依然幻出武陵源，拟就峰傍新卜筑。"将蓬莱、洞天、桃源并置，似未出现相同之意。

【2】［美］班宗华：《山水画中的人物》，收入班宗华著、白谦慎主编、刘晞仪等译：《行到水穷处》，生活·读书·新知三联书店，2018，第69页。

【3】付阳华注意到画中洞穴的道教含义，但并未进一步讨论。见付阳华：《明遗民绘画的图像叙事》，人民美术出版社，2020，第113页。李丰楙指出该作品有卧游洞天之胜的意味。见李丰楙：《游观洞天：故宫名画与明人道游》，收入吕舟等编：《2019年第一届洞天福地研究与保护国际研讨会论文集》，科学出版社，2021，第116页。

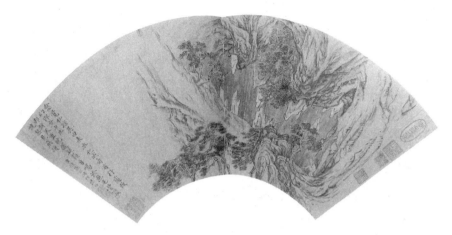

图2.4.2　明　陆治《游张公洞图》扇

纵18厘米　横32厘米　故宫博物院藏

玉洞图》中间所画洞穴几乎一样，画面上也有两个文士在洞口。稍微
不同之处在于，此幅图中端坐的文士一手指向洞内，另一文士正缓慢
走来。两幅画皆以洞内悬空的钟乳石为表现重点，倒悬的钟乳石构成
了奇观景象，云雾迷蒙，烘托仙境氛围。文士坐忘观想，由此产生对
仙境的幻象。

　　作品左侧题跋显示了画作的含义：

　　　　愈觉仙踪异，由来本化城。奇看行处改，幻即坐中生。
　　却讶天重晓，还疑籁自鸣。泠然毛骨洒，恍惚见非琼。重游
　　张公洞作。陆治。

　　题诗点出了文士静坐的要旨。"奇看行处改，幻即坐中生"，
从训诂学的角度看，"坐忘"即强调物我两忘的境界。《庄子·大
宗师》云："堕肢体，黜聪明，离形去知，同于大通，此谓坐
忘。"[1]《仙籍语论要记》收有唐代司马承祯"坐忘论"，分七条
指出："如有人闻坐忘之法，信是修道之要……夫坐忘者，何所不忘

【1】［清］王先谦：《庄子集解》，中华书局，2012，第69页。

哉！内不觉其一身，外不如乎宇宙，与道冥一，万虑皆遗，故庄子云'同于大通'。"[1]在《收心》条进一步谈道："静则生慧，动则成昏。欣迷幻境之中，唯言寔是……所以学道之初，要须安坐，收心离境，住无所有，不著一物，自入虚无，心乃合道。"[2]陆治诗文中提到的"幻即坐中生"应即此种含义。即通过坐忘，收心，欣迷幻境之中，为修道之法，方可有"恍惚见非琼"的致幻景象！也即通过坐忘修炼，可以与冥想的仙真和万物相遇，蓬莱仙境也不例外。

当然，"卧游"已经强调出神游的概念，宗炳的"卧游"已包含着六朝时流行的道教内视的"冥想观"，但在其画论中仍然强调画以代游的功能。道教的"坐忘"是唐宋两代影响很大的修行方法。其实这种修道源于南北朝时期茅山上清派提倡的"存思"。存思法包括丰富的内容，它要求修道者"存思之时，皆闭目内视"，[3]其核心在于"存想神物，端一不离之谓""皆欲存思结想以遇之者"。[4]存思法在上清派经典《真诰》中已达到极致。正如学者深刻地认识到："存思不仅仅是对身体内神的关照以修炼肉体本身，而是扩大至对一切永恒高尚的存在冥想，服日餐霞，奔辰步星，以祛除邪恶，荡涤污秽，使人聪明朗彻，五脏生华，魂魄制炼，六府安和，最终仙真来迎，上登太宵。在根本上，它更倾向于一种精神活动而不是肉体修炼。同时，存思的冥想既不完全是内敛与反观，更不是寂灭的入定，它的想象生动灵活，不拘一格，它的终极目标是通过这样的精神活动，最终达至与存思对象融合为一，使心灵进入到神圣永恒的境界。"[5]宋元以降，道教内丹学派盛行，修道者不再着迷于外丹术

【1】［宋］张君房编，李永晟点校《云笈七签》，中华书局，2003，第 2045 页。
【2】［宋］张君房编，李永晟点校《云笈七签》，中华书局，2003，第 2046—2047 页。
【3】参见《老君存思图十八篇》，同上书，第 957 页。
【4】傅勤家：《中国道教史》，商务印书馆，2011，第 100 页。
【5】［南朝梁］陶弘景撰，赵益点校《真诰》前言，中华书局，2011，第 24 页。

的炼丹之法，转而注重身体内部的精、气、神的修炼。

注重精神修炼，从而精神澄明，同样能达到延寿的目的。柳存仁指出这种早期的修炼方式在明代士大夫中间颇为流行。[1]文徵明便多次夜抄《真诰》，其中透露出对《真诰》提倡的精神修炼十分着迷。柯律格进一步指出："在明代，对内观的那种早期道教思想的理解依然广泛流传。杭州的富商高濂，既是戏曲家又是鉴赏家，在其《遵生八笺》中，列出了一些道教作品，在任何文人士子的藏书中这类书籍都占有重要地位；高氏在他关于《明耳目诀》的讨论中，毫不含糊地引用了其中的一部重要的作品。他对陶弘景于6世纪初所著《真诰》的引用如下：'求道'要先令目明耳聪，为事主也。且耳目是寻真之梯级，综灵之门户，得失系之，而立存亡之辨也。'高氏随后给出了自创的提高目力之法，通过某种形式的按摩，两年之内就可使修炼者在黑暗中阅读，并且能将'目神'炼为内丹。"[2]柯氏进一步指出，《真诰》是描述内观之法的关键文本之一，该术语在道教经典中的地位如此显著，使它对于其他像高濂一样浸淫于此道的人而言，也会有潜移默化的影响。[3]

另外值得注意的是，《仙山玉洞图》中童子背简书这一细节，或许暗示了修道者的某种心理期待，即修道者因机缘，得以进入洞穴，偶获成仙秘诀的天书。成书于3世纪末或4世纪初的《灵宝五符经序》便记载了"然其文击盛，天书难了真人之言。既不可解太上之心，众区近测，自非上神启蒙，莫见仿佛。是以帝喾自恨其才下，徒贵其书而不知其向。藏之于钟山之峰，封以青玉之匮，以期后圣

【1】柳存仁 Liu Ts'un-yan," The Penetration of Taoism into the Ming Neo-Confucian Elite" ,T'oung Pao, LVII（1971），第 31—102 页。
【2】［英］柯律格：《明代的图像与视觉性》，北京大学出版社，2016，第 144—145 页。
【3】［明］王鏊等纂：正德《姑苏志》，收入《天一阁藏明代方志选刊续编》第 13 册，上海书店出版社，1990，第 145 页。

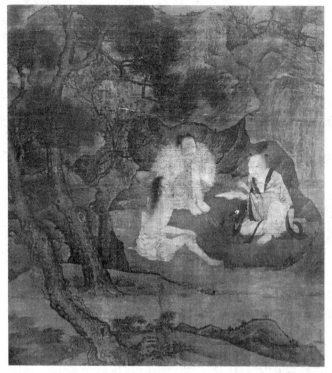

图2.4.3　宋　燕文贵（传）《三仙授简》

纵46.3厘米　横41.3厘米　台北故宫博物院藏

有功德者……"[1]禹因治水有功，得此书，遂据书中服御之方而成仙，飞升登天。此经便是《太上灵宝五符经》，假以创世神话故事赋予天书神秘色彩。其后又有吴王阖闾遣"龙威丈人"进入包山洞穴获得天书，不解其文。乃遣使者赍此书，封以黄金之检，因违背了天授，最后导致亡国的预言。包山即苏州洞庭西山，道教第九洞天林屋洞天所在地。吴王阖闾遣使者寻找天书这则故事，在某种意义上，则象征着吴国开国以及其后的吴越争霸的历史。这段历史正是苏州的地方史，吴中士人并不陌生。陆治自幼年便长于包山，所以

【1】《灵宝五符经序》，收入张宇初等编《道藏》，第6册，上海书店出版社，1988，第316页。

又称"包山陆治""包山子"。包山的林屋洞与吴地的历史典故常常成为陆治诗画作品的灵感与题材来源。不仅如此，道教经典《真诰》进一步指出："若得太洞真经者，复不须金丹之道也，读之万过毕，便仙也。"[1]对于天书藏于山洞的理解，正如柏夷指出："尽管无论从其等级上还是地位上来说，洞天对于凡俗之人都是难以企及的。"[2]天书的获得亦不可违背天意，亦不会不加选择地昭示于凡人，需仙人的指引。传宋代燕文贵绘有《三仙授简》（图2.4.3），便讲述一修道之人在洞穴内得到仙人所授书简，遇仙成仙的故事。宗教题材的绘画，母题与结构一般具有固定的含义。这一点潘诺夫斯基在《图像学研究》已明确指出。[3]陆治《仙山玉洞图》所蕴藏的道教含义也应作如是观。

从更为宽广的文化史背景来看，明英宗正统十年（1445），历经几代高道编撰的《正统道藏》出版，无疑对知识界产生了一定冲击。1506年由吴宽生前着手、王鏊领衔，文徵明、蔡羽（？—1541）等名流参与的正德《姑苏志》修纂完成，成为吴中文化界的一件大事。其中征引的文献就囊括了《越绝书》《道藏》等。其中介绍包山的文字，就有"林屋洞天在洞庭西山，即道书十大洞天之第九"。[4]接

【1】［美］柏夷：《洞天与桃花源》，收入柏夷著，孙齐等译，秦国帅等校《道教研究论集》，中西书局，2015，第88页。

【2】同上书，第164页。

【3】运用图像学，"因此，解释者得时时考虑潘诺夫斯基所说的传统的历史，他的目标立足于把作品理解成某种人类心灵的基本倾向的征象，这种倾向是负责创造此作品的地点、时期、文明和个人所特有的。潘诺夫斯基认为，图像学是一种源于综合而非分析的解释方法。如果要想找出艺术作品的内在意义，艺术史学者就必须尽可能地运用与某件艺术品或某组艺术品的内涵意义相关联的文化史料，去检验他所认为的那件艺术品的内涵意义。"见潘诺夫斯基著，戚印平、范景中译《图像学研究：文艺复兴时期艺术的人文主题》序言，上海三联书店，2011，第5页。

【4】［明］王鏊等纂：正德《姑苏志》，收入《天一阁藏明代方志选刊续编》第13册，上海书店出版社，1990，第131—132页。

下来对第九洞天的介绍与叙述便征引了阖闾使灵威丈人入洞寻天书之传说。天书与受经便成为得道成仙的象征。正德《姑苏志》出版后，这一地方知识遂成为苏州士人的地方荣耀，同时也反映出道教文献在形塑地方历史文化中的影响与作用。

二、吴地洞天福地洞内结构比较

由于自然条件的作用，江苏环太湖附近的山石多呈喀斯特地貌。山体内溶洞非常多，其中有三处洞天福地最为知名，分别是第八大洞天、第一福地镇江茅山华阳洞，第九大洞天苏州太湖洞庭西山林屋洞，第五十九福地宜兴张公洞。三洞皆为吴中文人经常到访之地。是否仅张公洞内钟乳石林立？其他洞天内部的山石结构如何呢？这就回答了吴派画家所绘洞天图式的仙山，是概念化的洞穴还是有实地根据？这一问题一直没有引起学界重视。吴派开山大师沈周、文徵明、陆治、文嘉等皆到访过此三地。其中林屋洞与张公洞常常成为表现仙山的原型。文伯仁《溪山仙馆图》、文嘉《林屋洞》、陆治《林屋洞天图》、张宏《林屋洞图》等皆是关于林屋洞的绘画。前两者为表现仙山主题的绘画，后二者属于纪游性质的作品。两洞的区别，从图像、文献与实地景色三方面比较可以看出。在画作中，表现林屋洞偶见零星钟乳石，一般以普通洞口表示，或如王蒙《具区林屋》，画出林屋洞洞府内较为平旷的主要特征。张公洞与林屋洞明显不同，张公洞洞内地质结构呈交错状，钟乳石三面林立，与沈周、陆治所表现洞内交错的山石纹理与结构如出一辙。这绝非偶然所致。笔者数次到访此两处洞天，照片亦清楚地显示出二者的差异（图2.4.4、图2.4.5）。如图所示，林屋洞洞顶平坦如屋顶，故称之"屋"，几乎不见钟乳

石，而张公洞内恰恰钟乳林立。此外，吴中文士也经常到访茅山，但茅山华阳洞在明代几乎未见入画，也未见明人游记之类的纪实性文字。究其原因，大概在明代前期华阳洞已淤塞。《大明一统志》记载简略："华阳洞在茅山侧，三茅二许俱于此得道。洞中宋时常授金龙

图2.4.4　张公洞内部照片（作者拍摄）

图2.4.5　林屋洞内部照片（作者拍摄）

玉简于此，又有东南三洞。"【1】弘治《句容县志》、晚明《三才图会》等典籍的记载皆沿用前代道书第八洞天说法，对洞内实际状况语焉不详。【2】幸而晚明另一地理学著作章潢（1527—1608）《图书编》（成书于1577年）中有载："华阳洞，道书谓三十六洞之八，周百五十里，名金坛。华阳之天。上巨岩如削，有'华阳洞'三大字，旁多昔人题名，洞旧塞于泥。"【3】由此可见，华阳洞应自元代后，便逐渐淤积，失修。笔者2018年冬去茅山考察，华阳洞仍然处于关闭状态。【4】

上述吴地三个洞天福地的比较，其意义说明，吴派画家笔下所表现的洞天图式的仙山，并非概念化或文学化的洞穴，一开始有着实际依据，其后方为程式化表现。张公洞三面嵌空，钟乳石林立的视觉特征成为表现仙山理想的图像。从道教义理来看，吴派画家钟情于描绘洞天内部的钟乳石，大概与钟乳崇拜有关。吴中文士都穆于1503年所写的《游善权洞记》便援引唐代地理书《十道四蕃志》，并指出："善权洞，产丹砂。钟乳洞，凡有三，曰乾洞，乃石室；曰大、小水

【1】许文美主编：《何处是蓬莱——仙山图特展》图录说明，台北故宫博物院，2018，第113页。

【2】弘治《句容县志》中记载："华阳洞在大茅山，其洞有二，西洞在崇寿观，南洞在元符官……第八则此洞也。周围一百五十里，名曰金坛华阳之天。洞虚四郭，上下皆石，内有地中阴晖主夜，日精主昼，形如白夜之光，既自不异。草木水泽，亦与外同，又有飞鸟交横，名为石燕。所谓洞天神官灵妙无方不可得而议也。"《国家图书馆特色资源方志丛书》（江苏），第156册，第47页。这段文字出自元代《茅山志》，其内容并无实质性对洞内景观的描述。《三才图会》的记载则更为简略："洞中幽暗崎岖，有滴水声，道书三十六洞天之一也，洞内有亭可憩。"见王圻、王思义编集《三才图会》，上海古籍出版社，1988，第242页。

【3】[明]章潢：《图书编》卷六十，《景印文渊阁四库全书》子部类书类，第970册，台湾商务印书馆，第580—581页。

【4】陶金告诉我，华阳洞此前曾经清理过淤积，2009年陶先生曾前去考察，进入洞内开放的一小部分。后因积水太多而关闭。

洞。泉深无底，虽旱不枯。"[1]钟乳石是道教丹砂的主要原料，自秦汉以来便为炼金术士尤所重视。强调服食金丹后来也称外丹术，东汉《黄帝九鼎神丹经》《太清金液神丹经》都有关于炼丹的秘诀。魏晋时著名道士葛洪更是将服丹视为成仙的上乘之术。从高士端坐洞口的图像本身来看，钟乳石异常突出，亦可视为一种崇拜。

图2.4.6　（日）五云亭贞秀　富士山体内巡之图
尺寸不详　1858年　日本小山町立图书馆藏

关于钟乳崇拜，石泰安（Rolf A. Stein）很有洞见地指出：人们（东亚道教文化圈）相信钟乳石蕴藏十分丰富的营养，吸吮可以使人获得力量与长生。[2]这种情况同样在日本可以看到。一幅晚出的日本安政（1854—1859）时期的版画（图2.4.6），十分形象地指出人们的钟

【1】[唐]梁载言：《十道四蕃志》，载刘纬毅、郑梅玲、刘鹰辑校《汉唐地理总志钩沉》下册，国家图书馆出版社，2016，第347页。
【2】Rolf A. Stein, The World in Miniature: Container Gardens and Dwellings in Far Eastern Religious Thought. Stanford university Press. Stanford, California, 第94页。

图2.4.7 善权洞内部照片（作者拍摄）

乳崇拜。中国高士并不像画中日本信道者那么直接，不过早在《十洲记》等道书中便已记载，洞天作为神圣空间，饮洞天之水，食洞天之草木，皆可长生。

宽泛地讲，道教名山出产地玉石类、灵芝类、草本类皆构成了道教外丹术求仙、养生系统中重要的物产。黄士珊亦指出丹砂在道教炼丹、养生中举足轻重的地位，并注意到明版《道藏》中《图经衍义本草》一改宋元视玉泉为玉石类之首而将丹砂列为玉石类之首。[1] 喀斯特地貌的张公洞、善权洞（图2.4.7）内多产钟乳石，尚无资料显示是否为这些文士炼丹之用，但其倒悬的钟乳石景象得到此类崇道文士

【1】黄士珊：《写真山之形：从"山水图""山水画"谈道教山水观之视觉形塑》，《故宫学术季刊》第30卷4，第164页。

的青睐与崇拜，也因此成为其反复表现的对象。

张公洞和善权洞谁更胜一筹？是明代文士常讨论的话题。明代初中期，善权洞名气应大于张公洞。都穆就认为善权洞甲于东南，而未将之列入三十六洞天、七十二福地令人遗憾。不过随着沈周的到访，张公洞的名气大大提升。但吴中士人笔下各有自身偏爱，相对来讲，陆治、仇英笔下多出现张公洞的形象，二洞皆出现在文嘉、钱穀（1508—1579）的笔端。但吴派文士在表现张公洞时，特别强调洞穴内部骇人的视觉冲击力，这一点与善权洞有所区别。虽然善权洞也有着仙道传说，但可惜并未被列入洞天福地之列。大概因旧传张公洞为张道陵修道之地，且明人认为其为唐张果老修真处，更增添了张公洞的吸引力。

1561年，即文徵明谢世后两年，吴中文士王穉登（1535—1612）还被张公洞尸解仙的传闻吸引，从而探访：

> 张公洞冬暖夏寒，游宜寒月不烦，挟纩洞干犹可蹑屐。夏多浮岚，蝙蝠矢，覆地如雪，垂溜点人衣默承之无迹。但言痕宛然在，洞后支径最幽曲，别一小洞，近有异人尸解，凡三易寒暑不朽。余与幼元着促裾脱帽去屐，作蛇行人，持一短炬下烛之，虽枯骸如腊司，齿发皆完好，非仙蜕不迨此。为作记，异时携工来勒之洞壁。[1]

尸解仙为神仙三品说中等级最低的仙班，东晋前后，尸解仙说已形成。凡尸解者，即入名山，与地仙相类。[2]王穉登听说游张公洞尸解仙的传闻，进而入洞查看，竟得到验证。这一更具说服力的记载

【1】[明]王穉登：《荆溪疏》卷上，《王百穀集十九种》，明刻本，第6页。

【2】李丰楙：《神仙三品说的原始及其演变》，收入李丰楙著《仙境与游历：神仙世界的想象》，中华书局，2010，第37页。尸解仙一般有多种方式，剑解、木解、火解等，尸解后一般留一剑或竹杖，不见尸骨。此段记述大概为王穉登的误解，抑或反映了明代吴中士人的认识。

更加增添了吴中文士对张公洞的仙道幻想。这或许也可以解释张公洞这一母题给吴门绘画带来仙境灵感的部分原因。

三、以张公洞为原型的仙山绘画与图式化表现

1550年前后，表现仙山的绘画成为吴中文士的一股热潮。其中既有以蔡羽《仙山赋》为文本而绘仙山，也有以洞天福地为原型所绘仙山。陆治1547年所绘《云山听泉图》、1552年《云峰林谷图》（图2.4.8）、约1555年《仙山玉洞图》、隆庆时期所作《桃源图》（图2.4.9）、《寒泉图》（图2.4.10）等以及仇英所绘《桃源仙境图》《玉洞仙源图》等作品似与张公洞不无关系。

当然，并非吴派所有作品皆以张公洞为原型，但从一些作品的图像细节来看，尚可分辨张公洞图式化的作品。上海博物馆藏陆治1547年所绘《云山听泉图》，所画为谢安携两位妓女畅游东山的故事。人物身后画一巨大溶洞，钟乳石倒悬，与张公洞景象相似。笔者根据画面内容指出该画应命名为《东山图》或《东山携妓图》。画面中间的洞穴应是陆治常用的张公洞原型。作于1552年《云峰林谷图》轴也是表现陆治隐逸生活的一幅作品。该作品现藏于上海博物馆，画面中心部分一朱衣隐士端坐洞口，服饰、面容刻画详细，身旁有成套的线装书，不同于一般山水画中的点景人物。除陆治的两方印章外，右下角仅见一枚印章，未见其他收藏印记。从印章与题画内容来看，此画大概属于自我表达的性质。身后洞口钟乳石及其岩石质理走向，显示出与张公洞相似的结构。作于隆庆丁卯（1567）的《桃源图》，整幅画面与《仙山玉洞图》中山石扭动上升的气势相似。洞口山石质理呈横带交错状，刻意画出倒悬的钟乳石，对照图2.4.4张公洞之实景，不

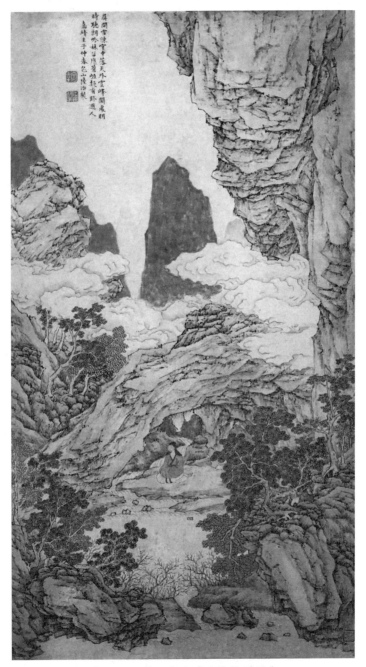

图2.4.8　明　陆治《云峰林谷图》

纸本设色　纵86厘米　横46.4厘米　上海博物馆藏

图2.4.9 · 明 陆治《桃源图》

绢本设色 纵141.7厘米 横62.6厘米 上海博物馆藏

图2.4.10 明 陆治《寒泉图》

绢本设色 纵118厘米 横60厘米 广东省博物馆藏

难发现，画家对洞口用心经营应是受到张公洞的启发。画面上没有出现道观，取而代之的是山洞平坦之地，画出了桃花、白云，以此来象征仙境。后者在画面下方洞口的溪水处画出了渔人和小舟，依循洞口流水向上探源，穿过画面下方一个较小的洞穴后，在画面中间部分出现一个巨大的山洞。洞口画弯弯曲曲的小溪，两边是夹岸桃花。洞内画桃树、白云、村舍等母题。广东省博物馆藏《寒泉图》，是陆治隐居支硎山后期的作品，作品作于隆庆年间（1567—1572）。很明显画面采用了与《仙山玉洞图》相似的表现手法，画面繁密幽深，在画面的中部偏左处画了一个洞穴，清泉从中流出，山间白云缭绕，一片仙境。以此来表现陆治于支硎山隐居的神仙生活。仔细观察质理与走向，仍可看出张公洞的影子。

顺带一提的是，1540年代后期，仇英亦有宜兴之行，[1] 并为吴俦（生卒年不详）作《临赵伯骕桃源图》，[2] 其后于1551年又摹赵伯驹《张公洞图》。大约在此期间，仇英游览了仙迹张公洞。天津博物馆现存《桃源仙境图》（图2.4.11）与故宫博物院藏《玉洞仙源图》（图2.4.12）皆无纪年，笔者依据仇英的行踪，以及画中洞穴图像的细节，判断其年代大致为1550年前后。两幅画十分相似，皆采用固定的图式绘制。两幅画中巨大的洞穴引人注目，画中构图采用了一致的模式。一名高士临溪跌坐，高士的右边两人围着一张桌子品茗，童子背经书过桥。此种图式也可称为格套，每个元素皆与仙境有关，它们的组合构成了仙境的主要特征。其中张公洞象征着在地化的仙山，洞口高士为画面主角，童子背经书或手持经书，象征偶获经书，画中高士得道升仙。与陆治画中赶往洞中的高士一样，这种情节最初

【1】潘文协：《仇英年表》，《中国书画》2016年第1期。
【2】［明］文嘉：《钤山堂书画记》，收入黄宾虹、邓实编《美术丛书》，第16册，浙江人民美术出版社，2013，第54页。

图2.4.11 明 仇英《桃源仙境图》
绢本设色 纵175厘米 横66.7厘米
天津博物馆藏

图2.4.12 明 仇英《玉洞仙源图》
绢本设色 纵169厘米 横65.5厘米
故宫博物院藏

具有得道升仙的意味，后逐渐成为一个固定
程式或者格套，流行在吴派绘画中。

从风格学角度看，张公洞在陆治山水
画与吴派后期幽深繁密的风格发展中扮演了
相当重要的角色。吴派中后期幽深繁密的山
水画风格，是指文徵明在1530年以后，将王
蒙繁密一路的风格推动，在1550年前后达到
成熟，陆治、文伯仁又进一步将其推向了幽
深繁密的极致。正如石守谦注意到："文徵
明1530年后创作的《千岩竞秀》与《万壑争
流》（图2.4.13）立轴，成为这类（幽深繁
密）风格的代表。从而取代了原有之沉静疏
朗风格，成为吴派山水画的主流。而且后来
势力大涨，为当时全国画坛奉为圭臬，直到
1570年代末曾衰竭。"[1]在将"文派"山
水推向繁密幽深极致的过程中，无论明清画
论家还是现代学者，都注意到陆治对文伯仁
的继承与推进作用。但对推进的具体因素，
未曾有效揭示。陆治于1550年后，相继以
张公洞为原型作《仙山玉洞图》《桃源图》
《寒泉图》《云峰林谷图》等，皆是呈现出
幽深繁密的风格类型。由此看出，对陆治而
言，将文派风格推向高峰的过程中，张公洞
实扮演了一个重要的角色。

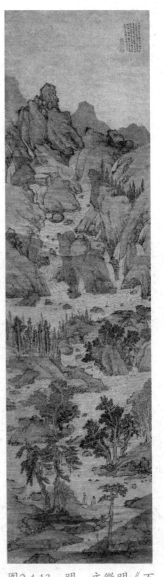

图2.4.13　明　文徵明《万
壑争流图》　纸本设色
纵132.7厘米　横35.3厘米
南京博物馆藏

【1】石守谦：《失意文士的避居山水——论16世纪山水画中的文派风格》，《风
格与世变：中国绘画十论》，北京大学出版社，2008，第300页。

对于艺术作品原型讨论的意义，如陈寅恪在《桃花源记旁证》中指出："作为文学寓意之文，千百年来，有目共睹，自不待言。"[1]但作为纪实之文，桃源的洞口有一定原型。对原型的追溯有助于了解艺术形象形成的事实部分，这个事实可称之为"原点"，值得重视。对《仙山玉洞图》讨论的意义也在于此。自然界中特殊的形象容易引发画家形成特定的意象，这一意象适合表现某种题材的画面，并可能引发风格与含义的变化。"文派"后期繁密幽深风格的发展，张公洞的形象也应作如是观。

四、仙洞与祝寿

陆治两幅以"张公洞"为原型所绘的仙山图并未见受画人，亦不见明代收藏印。《仙山玉洞图》后有"乾隆御览之宝""石渠宝笈"等清宫收藏印。从题诗来看，大概属陆治自娱的绘画作品。若将此类仙山的绘画放在文化史的角度看，便可理解一部分作品附带的功能。明代中后期吴中地区祝寿之风盛行，士人阶层流行绘制仙山图作为祝寿的好礼。这种祝寿之风大约可从15世纪末沈周绘《玉洞仙桃寿傅宫詹曰川》看出端倪。[2]至嘉靖中后期，世风日隆。文徵明、仇英等皆有以仙山图主题作为寿礼的作品。[3]仇英曾受昆山周凤来（1523—1555）委托，绘《子虚上林图》，以青绿山水比拟仙境，为其母祝寿。在这类仙山图中，洞天图式的仙山绘画，也为吴派祝寿图增添了新的面孔。

【1】陈寅恪：《桃花源记旁证》，《金明馆丛稿初编》，生活·读书·新知三联书店，2001，第191—200页。
【2】[明]沈周撰，汤志波点校《沈周集》中册，浙江人民美术出版社，2019，第721页。
【3】[明]文徵明著，周道振辑《文徵明集》第2册，上海古籍出版社，2014，第797—798页。

嘉靖六年（1527），苏州士人为袁方斋（生卒年不详）祝六十
寿，故宫博物院藏《吴门诸家寿袁方斋三绝册》，共二十开，便是这
次祝寿的书画合册。其中陆治作二景，文嘉所绘四开，有一开《林屋
洞图》（图2.4.14），是明确以"仙洞"作为祝寿的礼物。画作左侧有
漕湖钱贵诗：

　　　客从林屋洞中来，洞口桃花午正开。日照绮筵山亦丽，
　　门迎朱履鹤初回。六旬人卜三千算，万里春归只尺台。何处

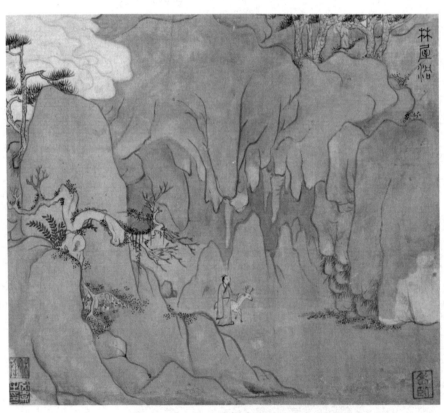

图2.4.14　明　文嘉《林屋洞图》

绢本设色　纵22.2厘米　横26.7厘米

故宫博物院藏

凤箫声不彻，仙风吹满紫霞杯。【1】

这是目前所知以"仙洞"祝寿现存较早的作品。图为文嘉所绘，由于陆治、文伯仁、文彭、王宠等人的参与，迅速在吴门文人圈子里盛行。陆治也有以洞天仙山的图式用来祝寿的作品，旅顺博物馆藏陆治《寿山福海图》（图2.4.15）便是这一类型的代表。该作品融合了洞天与"海上三神山"的仙境图像以表现长寿的主题。画作无纪年，从画风来看，约绘于1555年后。画面绘一汪洋大海，其上有象征道教仙境的蓬莱、方丈、扶桑三神山，三神山由大到小依次漂浮着，被惊涛骇浪所包围。近处的一座山岛较大，但若细看，便会发现在山的底部画有一洞口，洞口里面画有屋舍、桃树，山间有白云环绕。可见此画不仅以"海上三山"为意象，还结合了洞天意象，充分将道教仙境多种要素结合在一起，成为一种极为典型的道教仙境绘画。其上题诗曰：

> 茫茫一瀛海，渺渺三神山。浴日鱼龙见，浮天星斗斑。
>
> 洪涛晻霭外，苍翠虚无间。何日金银阙，乘风采药还。

题诗更点出了仙山祝寿的主题。画中洪波巨浪谓福如海的比拟。仙洞图式的《仙山图》也可从陆治诗文中得到补证。陆治有为毛理（生卒年不详）祝寿作《仙山图》，题曰：

> 绥山秘灵异，云月交虚空。金潭炼五石，玉沼腾双龙。流霞暖深洞，花发生新红。木羊已仙去，千载谁能穷……"【2】

上海博物馆藏文徵明弟子陆师道《乔柯翠岭图》（图2.4.16），似以张公洞为原型而作的仙山图。作品左上方陆师道题有"壬戌上春长洲陆师道写，寿从川先生七十"。可知，该作品绘于1562年，陆师

【1】故宫博物院藏《吴门诸家寿袁方斋三绝册》对开题跋，见故宫博物院数字文物库。

【2】［明］陆治：《陆包山遗稿》，台湾学生书局，1985，第158页。

图2.4.15　明　陆治《寿山福海图》
绢本设色　纵161厘米　横71.4厘米　旅顺博物馆藏

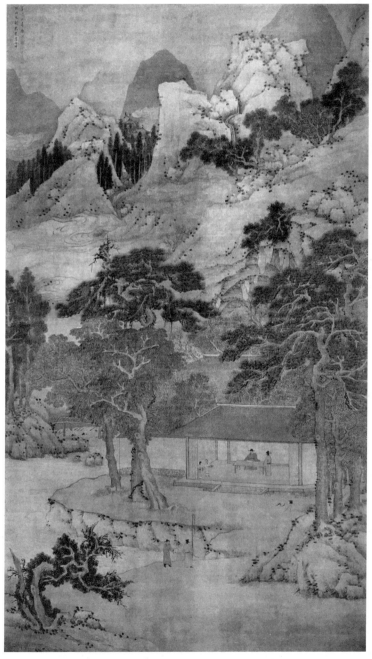

图2.4.16 明 陆师道《乔柯翠岭图》
绢本设色 纵174.8厘米 横98.2厘米 上海博物馆藏

道借"仙洞"表现寿如仙山。画面描绘一文人穿常服在庭院读书，巨松掩映之中隐隐显出一巨大溶洞，洞口钟乳石倒悬，其上白云穿梭山间，宛若仙境缥缈。洞的形制与陆治、仇英所绘张公洞的形象与洞口岩石的质理十分相似，似可视为张公洞图式化的形象。目前，虽尚无直接证据表明张公洞形象的祝寿功能，但作为对一种类型绘画功能性的探索，亦不失为理解吴门"仙洞"绘画功能的努力尝试。

五、结语

陆治等以张公洞来绘制在地化的仙山，给吴门绘画仙山图增添了新的视觉元素，并逐渐发展为一种图式，这不能不说是对吴派绘画的一大贡献。除了表现仙山、仙境外，在吴派画家笔下，张公洞的图式表现也延展为表现文人隐逸主题的绘画。以张公洞为原型的仙山绘画，成为区别于《桃花源记》以文本出发所绘制的并无实地特征的《桃源图》。道教十洲三岛与洞天福地分属于不同的神圣领域，也有着相应的图像表现系统。厘清绘画史上道教洞天福地对山水画的形塑方兴未艾。陆治《仙山玉洞图》无疑是一个较为典型的案例。对其画意的解读不仅依赖图像自身，还应注重题诗的用典，了解其背后的知识系统。训诂学与道教文献无疑是解题的关键钥匙，应得到相应的重视。上述梳理，亦可看出原型——图式化表现在明代吴门仙山绘画中的一个动态范例。同时，作为文化史的组成部分，此类"仙洞"作品也承担了世俗的祝寿功能。

图与物

明代园林绘画中的洞天与桃花源
——从张宏《止园图》册说起

晚明张宏（1577—1652后）《止园图》册是一套描绘止园的园林绘画。止园位于今江苏省常州市，园主为明代常州文士吴亮（1562—1624）。该册绘于1627年，现存20开。其中第13开所绘的是南池（图3.1.1），池呈矩形，现名为"矩池-碧浪榜-蒸霞槛"。画幅对岸有百株桃树，画中桃花灿烂。池的左侧为长廊，右侧隐约有一条小径。《止园记》称，吴亮每次走到此处，都会情不自禁地诵起李白的诗句："桃花流水窅然去，别有天地非人间。"足以显示主人吴亮造景的用意：广植桃树寻觅人间仙境。吴亮作《桃坞》亦可领略其桃源造景的意图，诗云："咫尺桃源可问津，墙头红树拥残春。故园自有成溪处，不学渔郎欲避秦。"【1】

止园造景对桃花源意象的运用，虽仅反映有明一代私家园林的一个侧面，但由此可以窥视明代江南私家园林造园的用典的意象。明代江南私家园林的营建，常借用道教仙境。这些仙境的表现大体可分为三类：一为海上仙山，二为洞天胜境，三为桃源仙境。私家园林中仙境的营建，往往成为园林中的胜境或点睛之笔，在园林营建中起到不可低估的作用。存世的园林绘画中，有相当一部分描绘这类仙境的作品。本文即围绕着园林绘画中的仙境表现展开，试图探寻仙境意象在

【1】［明］吴亮：《止园集》卷五，天启元年刻本。

图3.1.1　明　张宏《止园图》　第13开《矩池-碧浪榜-蒸霞槛》

纸本设色　纵32厘米　横34.5厘米　1627年　美国加州伯克利景元斋藏

园林绘画中的不同呈现方式，图像的源流及其与景观之间的关联，以及绘制仙境图像背后的心理等因素，进一步理解其园林绘画中仙境表现的意图。

一、园林绘画中仙境的图像传统

在园林中营建仙境，有着久远的历史。《史记》载昔年汉武帝建造建章宫，在宫中建池，池中建三座高台，以象征海上三神山。自

图3.1.2　唐　卢鸿（传）《草堂十志图》之"洞元室""枕烟廷""期仙磴"
全卷纵29.4厘米　横600厘米　台北故宫博物院藏

此，皇帝与文士对于仙境的营建就没有停止过。但目前而言，根据发表的图像资料，在图像中表现园林仙境可以追溯到唐代。

唐代画家卢鸿一（？—740前后），也称卢鸿，画有《草堂十志图》，一般称其为《草堂图》。"十志"，其实是《草堂图》所画的十个景点，依据《云烟过眼录》记载，十个景点分别是翠庭、洞元室、草堂、樾馆、期仙磴、涤烦矶、云锦淙、金碧潭、倒景台、枕烟廷。其中三景洞元室、枕烟廷与期仙磴（图3.1.2）皆带有道教仙境色彩。

卢鸿为唐代著名隐士，《旧唐书》载："卢鸿一字浩然，本范阳人，徙家洛阳。少有学业，颇善籀篆楷隶，隐于嵩山。开元初，遣备礼再征不至……仍令府县送隐居之所，若知朝廷得失，具以状闻。将还山，又赐隐居之服，并其草堂一所，恩礼甚厚。"[1]内容大意为唐玄宗赏识卢鸿，三诏乃见，但卢鸿拒不跪拜，皇帝不违其志，赐米、绢、隐士服及草堂一所，归嵩山隐居。

《宣和画谱》卷十有更为详细的记载：

> 卢鸿字浩然，本范阳人。山林之士也，隐嵩少。开元间以谏议大夫召，固辞。赐隐居服、草堂一所，令还山。颇喜写山水平远之趣，非泉石膏肓、烟霞痼疾得之心应之手，未足以造此。画《草堂图》，世传以比王维《辋川》。草堂盖是所赐，一丘一壑，自己足了此生。今见之笔乃其志也。今御府所藏三：《窠石图》一，《松林会真图》一，《草堂图》一。[2]

台北故宫博物院藏传卢鸿《草堂十志图》卷，是由多个景点组成的一个长卷。学界虽有不同的看法，但以吴刚毅考证的为五代摹本最

【1】［后晋］刘昫等撰《旧唐书》，卷一九二，中华书局，1975，第5119—5121页。
【2】《宣和画谱》，收入卢辅圣主编《中国书画全书》，第2册，上海书画出版社，1993，第88页。

有说服力。【1】《草堂图》在宋代时已有多个摹本，最为著名的当为李公麟（1049—1106）摹本。李公麟，字伯时，号龙眠居士，安徽舒城人。宋周密记载卢鸿《草堂图》："今所存者八，而遗其草堂、樾馆二。"李伯时曾临卢鸿《草堂图》，临当时所存八幅，后又补出遗失的两幅。周密之友王子庆得李伯时摹本，其后有李伯时、秦观、朱长文等人在每个景点的题诗。李氏摹本题跋的内容与台北故宫博物院藏（传）卢鸿《草堂十志图》内容几乎一致，笔者比对了十个景点的题跋，仅有少部分错字或误用之字不同。可见两个版本，应出于一个源头，足以显示出《草堂图》摹本的稳定性。李伯时临《草堂图》后曾作诗一首：

> 甘泉建章空草莽，甲第纷纷谁复数。嵩岳征君一草堂，
> 却有画图传万古。岩峦奥胜带烟霞，旷望幽盘何处所。微茫
> 短幅几临摹，便觉市朝如粪土。辋川别业王维画，君阳山记
> 希声叙。胡将冰雪污尘嚣，规模虽胜非吾侣。【2】

李伯时在诗中赞叹卢鸿的《草堂图》比汉武帝的甘泉、建章二宫还要有生命力，并表达山林之志；称王维的辋川别业虽胜，但却不是自己的伴侣。因此，李伯时在《龙眠山庄图》（图3.1.3）中将王维的别墅换成了卢鸿的草堂。足见出卢鸿的草堂在李伯时心中的地位。

十志的名字也很特别，其中"洞元室"一景，实为洞玄室（元是为了避唐玄宗号。卢鸿，玄宗时期人也），是以洞穴为景点的作品。其右侧题诗道：

> 洞元室者，盖因岩作室，即理谈玄，室返自然，元斯

【1】吴刚毅认为台北故宫博物院藏《草堂十志图》为五代摹本。吴刚毅：《卢鸿及其画迹伪讹源流考鉴》，硕士学位论文，台湾师范大学，1998。
【2】［宋］周密：《云烟过眼录》卷三，收入卢辅圣主编《中国书画全书》，第2册，上海书画出版社，1993，第150页。

图3.1.3 宋 李公麟（传）《龙眼山庄图》
纸本水墨 纵28.9厘米 横364.6厘米 台北故宫博物院藏

洞矣。及邪者居之，则假容窃次，妄作虚诞，竟以盗言。词曰：岚气肃兮岩翠冥，室阴虚兮户芳迎。披蕙帐兮促萝筵，谈空空兮覈元元。蕙帐萝筵兮洞元室，秘而幽兮真可吉。返自然兮道可冥，泽妙思兮草玄经，结幽门在黄庭。（见图3.1.2题跋）

取名"洞玄室"，并非偶然。洞玄是道教经典三洞洞玄部的名

称，取其名不仅意味着卢鸿对道教洞天的熟悉，还意味着向往。卢鸿所隐居的嵩山，为道教洞天圣地，唐代司马承祯（647或655—735）《天地宫府图》中将其列为道教三十六洞天之第六洞天，名曰"司马洞天"或"司真洞天"。

"枕烟廷"一景，右侧题诗曰：

> 枕烟廷者盖特峰秀起，意若枕烟。秘廷凝虚窅若仙会，即杨雄所谓爱静神游之廷是也，可以超绝纷世，永绝洁精神矣，及机士登焉，则寥闻懂恍，愁怀情累矣。词曰：临泱潒兮背青荧，吐云烟兮合窅冥。悦媯翁兮杳幽霭，意缥缈兮群仙会。窅冥仙会兮枕烟廷，竦魂形兮凝视听。闻夫至诚必感兮祈此巅，絜颢气，养丹田，终仿像兮覩灵仙。（见图3.1.2题跋）

《草堂图》中"期仙磴"一景，题诗文"山中人兮好神仙，想像闻此兮欲升烟，铸月炼液兮伫还年"更流露出对仙道渴慕的情感。

因岩作室，岩穴之士，即隐士的称谓，先秦文献已经出现。李伯时归隐舒城后，置龙眠山庄。所作《龙眠山庄图》显示，李伯时仿照卢鸿草堂建筑别业，并以天然岩穴作为隐居与玄谈的景点。李公麟虽然也推崇王维的辋川别业，但在《龙眠山庄图》中却用卢鸿的草堂替代了王维的别墅。这种替换，也成为宋以后山水画中常出现草堂或草亭的图像根源。由此，草堂具有特别的象征意义。李公麟的《龙眠山庄图》，每处草堂的外围皆以圆形环绕，或是用干草，或是修葺的石台，如秘荃庵一处便是建筑在一近圆形的石台之上，其余乡茅馆等几处建筑皆用类似干草围成圆形围墙。这同卢鸿《草堂图》所绘草堂的布局一致。《龙眠山庄图》对于岩穴这一母题的表现，就出现三处，甚至整个画面都是围绕着山岩进行安排的。如其中延华洞一景，题诗为：

> 共恨春不长，逡巡就摇落。一见洞中天，真知世间

恶。【1】

虽然李公麟为居士，但宋代中后期出现的三教合流的思想使得文士的信仰不再局限于某一宗教信仰。从卢鸿、李公麟隐居后所营建的景点可以看出文士对道教洞天世界的向往。

不仅如此，在唐代的一些考古材料中依然可以看到园林绘画中所表现的仙境。

图3.1.4　唐　山水园林镜　直径25.5厘米

唐代铜镜出现一种山水园林的表现方式。1965年河南省三门峡市印染厂出土唐代宪宗元和四年（809）铜镜，被命名为"六出海岛人物镜"，此镜所绘制的图式明显是海上仙山的模式。一仙岛位于汪洋浩瀚的大海中，岛上有草堂建筑，还有奇花异草等人居环境。另外，在倪葭发表的一幅私人收藏的唐镜（图3.1.4）中，镜面所绘山水园林，水中央置一假山，近景为太湖石，中景偏右有一茅亭，一高

【1】［宋］苏辙：《题李公麟山庄图二十首》，《栾城集》卷十六，上海古籍出版社，1987，第386—391页。

士模样的人物跃坐亭内。池中有莲花、鸳鸯两只，池水周边树木环绕。[1]此镜也是取海中仙山的图像模式。由此，从图像材料中也可以看出，唐代园林的布局已经出现了道教仙境的意象。

二、元明园林绘画仙境主题的新发展

中国的私家园林早在北魏、宋代就十分发达，甚至被业界称为"中国园林的洛阳时代"。南宋以来江南私家园林也日渐繁盛，后来居上，被誉为"中国园林的江南时代"。不过，由于朝代更替，战火频繁，宋代大部分的私家园林被毁坏了，直到元末江南才出现私家园林营建的新高潮。正如顾凯指出："元末苏州'狮子林'、昆山顾瑛'玉山佳处'、松江曹云西'曹氏园池'、无锡倪瓒'清閟阁'等尤为著名。"[2]元代玉山雅集之主顾瑛（1310—1369）的园林不止一处，其中有一处曰"小桃源"。杨维桢（1296—1370）作有《小桃源记》。"小桃源"虽为隐居之所，但杨维桢文中无不透露出"小桃源"的营建乃出于对仙境的向往。《小桃源记》对于理解元、明私家园林极为重要，然尚未引起学界重视，兹不避其长，录全文如下：

> 隐君顾仲瑛氏，其世家在谷水之上，既与其仲为东西第，又稍为园池西第之西，仍治屋庐其中。名其前之轩曰"问潮"，中之室曰"芝云"，东曰"可诗斋"，西曰"读书舍"。又后之馆曰"文会亭"、曰"书画舫"，合而称之则曰"小桃源"也。仲瑛才而倦仕，乐与闲居，而适以闲居余。余抵昆，仲瑛必迎余桃源所，清绝如在壶天，四时花木

【1】倪葭：《唐镜中的山水园林图》，《中国书画研究》第一辑，广西美术出版社，2018，第105页。
【2】顾凯：《江南私家园林》，清华大学出版社，2013，第6页。

晏温常如二三月时，殆不似人间世也。余既预宴而落室，仲
瑛且出文未板求余志榜屋颜。余闻天下称桃源在人间世者，
武陵也，天台也，而伏翼之西洞又有小者云。据传者言：武
陵有父子无君臣，天台有夫妇无父子也。方外士好引其□
以为高，而不可以入中国人之训。其象也，暂敞亟闶；其接
也，阳示而阴讳之，使人想之，如恍惚幻梦，然不能倚信。
虽曰乐土，若彼吾何取乎哉？若今桃源之在顾氏居，非将讬
之引诸八荒外也。入有亲以职吾孝也；出有子弟以职吾友
也；交有朋侪戚党以职吾任兴□也；子孙之出仕于时者，又
有君臣之义以职吾忠与爱也。桃源若是，岂传所述武陵、天
台者可较劣哉？然而必桃源名者，留侯非不知赤松子之恍惘
也，而其言曰：吾将弃人间事从之游。知之者以为假之而去
也。仲瑛氏亦将假之焉云尔？仲瑛齿虽强而志则休矣，其桃
源其休之所寄乎？而犹以为小云，如伏翼者小寄云耳，固不
能大绝俗而去已。或曰：昆俗信仙鬼，甚贵富家，有驾航冀
风一引至殊岛，见瑶池母、东方生，乞千岁果啖之。而顾氏
家弗能从此小桃源之名于昆也。仲瑛闻予前说，喜中其志。
又闻后说，而喜人之亿其中也。并书为记。至正八年秋七月
甲子会稽杨维桢书。[1]

顾瑛小桃源的布置清绝如壶天，其花木如人间二三月的春天一
般。杨维桢因此拿当时广为人知的人间桃源武陵、天台与之做比，反
而认为其不若顾瑛之小桃源，杨维桢愿从顾瑛游。又举出昆地信仰仙
鬼的风俗，富家如顾瑛或可至殊岛，见西王母、东方朔啖长生果得长
生，也未尝不可。顾瑛听到杨维桢如此评价，心中应十分欣喜。可

【1】［元］杨维桢：《小桃源记》，载［元］顾瑛辑：《玉山名胜集》，中华书局，
2008，第664—665页。

以看出，杨维桢是真解人。杨维桢《小桃源记》把顾瑛的整座园林比作壶中天。小桃源内部的营建，根据上述杨维桢的记述，明显取用道教仙境的多种意象。小桃源不仅是顾瑛避世的场所，且反映出顾瑛由避世转向对仙道的企慕。顾瑛小桃源的营建模式引领了明代以降苏州文人营建园林的理念。研究园林的学者指出，苏州的留园、网师园、退思园等皆呈壶天结构。同时反映出文人隐居住所追求的新变化，标志着江南园林新的动向。

文人隐居前有王维的辋川、卢鸿的草堂、杜牧的樊川草堂、李公麟的龙眠山庄，这些皆为文人隐居的典范居所。其中卢鸿《草堂图》与李公麟《龙眠山庄图》皆取道教洞天作为仙境意象。王维、李公麟的别业皆位于郊外的山林中，蜿蜒数十里，山中岩穴成为天然的隐居谈道之地，得天独厚。诚如柯律格指出："唐至元时期园林景观画以描绘自然景色为中心，这种情形在明代发生了变化。"[1]元明以来文人所营建的私家园林，一般位于城市之中或市郊，尤其苏州一带少山，私家园林若想有山水的自然意趣或表达对仙道的向往，就需要借助人工叠石或营建洞穴来实现。顾瑛的"小桃源"便是这一转变的开端。

三、明代园林绘画中的仙山

明代园林绘画中对仙山借用的首先要推沈周。南京博物院藏沈周《东庄图》册，其中有三景与道教有关，分别是"振衣冈"、"鹤洞"与"全真馆"。

东庄是吴宽之父吴融的产业。成化十一年（1475）秋，吴融病逝，吴宽从京师请假回苏州丁忧。临行前，吴宽请李东阳为其父的东

【1】［英］柯律格著，孔涛译《蕴秀之域——中国明代园林文化》，河南大学出版社，2019，第128页。

庄别业作一篇《东庄记》，以表达对父亲的孝敬。其内容如下：

> 苏之地多水，葑门之内吴翁之东庄在焉。菱濠汇其东，西溪带其西，两港旁达，皆可周而至也。由凳桥而入则为稻畦，折而南为桑园，又西为果园，又南为菜圃，又东为振衣台，又南、西为折桂桥。由艇子浜而入则为麦丘，由荷花湾而入则为竹田。区分络贯，其广六十亩。而作堂其中曰续古之堂，庵曰拙修之庵，轩曰耕息之轩，又作亭于南池，曰知乐亭。[1]

沈周《东庄图》册有二十一景，分别是东城、菱濠、西溪、南港、北港、稻畦、桑洲、果林、振衣冈、鹤洞、朱樱径、折桂桥、艇子浜、麦山、荷花湾、竹田、全真馆、续古堂、拙修庵、耕息轩、曲池与知乐亭。根据董其昌的题跋可知，这套册页原本为二十四景，佚失了三帧。根据李东阳《东庄记》，佚失的三幅分别是凳桥、菜圃与荷花湾。

"振衣冈"（图3.1.5）一景，图式明显来自卢鸿《草堂图》之"枕烟廷"。从画面山丘的位置、形态、树干与人物的姿态，以及远山的添加，都表明了该作品与"枕烟廷"之间的联系。吴雪杉对沈周《东庄图》册有较为深入的研究，他实地考察了东庄所在的位置及各个景点的遗存，指出"沈周画出了不存在的远山，只能是有意识地创造，用某种村落起伏的山峦营造某种悠远的氛围"。并认为"振衣冈"的高度不会高过城墙，高不过九米。[2]诚然，吴先生的实证精神令人钦佩，不过，这种将图像与假设的实地对读的方法并非有效的解读方法。很显然"振衣冈"是对《草堂图》之"枕烟

【1】［明］李东阳：《怀麓堂稿》，台湾学生书局，1975，第1161—1162页。
【2】吴雪杉：《城市与山林：沈周〈东庄图〉及其图像传统》，《中国国家博物馆馆刊》2017年第1期，第87—89页。

图3.1.5 明 沈周《东庄图》册之九"振衣冈"
纵28.6厘米 横33厘米 纸本设色 南京博物院藏

廷"的挪用。即便吴融也在园中堆土山曰"振衣冈"，但画者可以有多种角度表现，而"振衣冈"的图像结构皆显示出与"枕烟廷"的内在联系。不难看出，该图更多地来自图像的传统而非实地景观。这种做法在文徵明《拙政园三十一景图》多处册页皆可以看到。[1]根据《姑苏志》中"又东为振衣台"的表述，与李东阳《怀麓堂集》稍有出入，《怀麓堂集》作"又东为振衣冈"。"冈"同"台"，皆

【1】柯律格指出文徵明存沈周《东庄图》，［英］柯律格著，孔涛译《蕴秀之域——中国明代园林文化》，河南大学出版社，2019，第125页。韦秀玉也指出了文徵明对沈周《东庄图》的挪用，韦秀玉：《古雅空间——文徵明〈拙政园三十一景图〉研究》，人民出版社，2017，第129—132页。

为营造一高地，使游览者精神得以提升。前述汉武帝池中筑高台象征仙山，以招引仙人。另外，台在道教建筑中一般称"崇玄台"，明代版画中道教宫观建筑也有"飞升台"之称，其目的皆为登台期许与仙人相会。从整个画面来看，很显然，沈周借用了"枕烟廷"的图式来表现"振衣冈"，其目的大概是为了振奋精神。柯律格在谈到明代园林中"高地"的做法时，引申出多种关于"高"的文化含义。这些含义包括"一眼尽在目"，可以看到全景的登临览胜之感，也象征着精神人格，以及所引起的怀古遐思。[1]柯律格长于对一个词语的横向挖掘，尽可能发掘出该词在明代的总体含义。不过，园林文化中置高台的渊源来自道家对于仙人企慕的宗教动机。在世俗的园林文化中，逐渐演化为精神的涤荡与超越（如文徵明《拙政园三十一景》"意远台"，与"振衣冈"相同，皆属于此）。石珤有题吴宽另一册《东庄图》之"振衣冈"云："振衣复振衣，高冈出林杪。下见红尘飞，西望青山小。"[2]在明人的视像中，登临振衣冈确有出尘之意。正如梁庄爱伦对于园中"高"的理解：道家雅好山水的宗教动机，在于通过与自然美景融为一体来实现出离世俗的目的。[3]

另外，台北故宫博物院藏（传）卢鸿《草堂十志图》卷后王鏊的题跋表明，《龙眠山庄图》在明代中期曾流传至苏州士人圈，沈周友朋王鏊与弟子辈文徵明、唐寅等人一起观赏过该作品。因此，沈周曾观赏过《龙眠山庄图》也并非主观臆测。

【1】［英］柯律格著，孔涛译《蕴秀之域——中国明代园林文化》，河南大学出版社，2019，第126页。

【2】石珤：《熊峰集》，《景印文渊阁四库全书》，第1259册，台湾商务印书馆，1986，第647页。

【3】［美］Ellen Johnston Laing（梁庄爱伦），*Qiu Ying's Depiction of Sima Guang's Duluo* [sic]*Yuan and the View from the Chinese Garden*,Oriental Art,n.s.XXXIII（1987），第357—380页。

<div align="center">

图3.1.6 明 张铁《画陆深愿丰堂会仙山图》局部

纸本设色 纵27.1厘米 横161.2厘米 1515年 台北故宫博物院藏

</div>

明代张铁（生卒年不详）《画陆深愿丰堂会仙山图》（图3.1.6），更能说明文人造园对于仙山、仙境的渴慕。陆深，字子渊，上海人，明弘治乙丑（1505）进士，官至詹士府詹士。会仙山是陆深园中的一处假山，因陆深喜爱泉石，亲朋好友多送佳石赠之。陆深将雅石堆叠在北庄愿丰堂的后庭，积成假山数峰，总称"会仙山"。[1] 张铁，字子威，浙江慈溪人。张铁于正德乙亥（1515）访陆深，便请张铁作图以记。图中可见一处开阔的庭院，各种姿态的名石错落堆叠在一处平台，旁边用隶书写着石头的名字，如邈遏仙、紫芝、紫云、吕公、剑石、蓑衣真、麻衣道者。根据张铁题记的内容，石头的起名是与各自的外形姿态相关。"会仙山，以形似名也……若两口相沓，曰吕公。西一峰麻衣道者，其纹皱斫，麻衣似之。又一峰曰蓑衣真人，其纹纤丽，蓑衣似之。"邈遏仙指张三丰，麻衣道者为

【1】许文美：《何处是蓬莱——仙山图特展》图版说明，台北故宫博物院，2018，第162页。

能观宋代钱若水运势的老僧，吕公为吕洞宾。此种将仙人、仙草比作名石起名的做法，似乎更显示出主人陆深对仙道的渴慕。

明代中期以后，对海山三山仙境的借用要数王世贞（1526—1590）的小祇园。这座园林是在佛寺的基础上建立起来的。但小祇园林景点的营建，很多景点反映出对道教仙境的借用。台北故宫博物院藏钱穀《纪行图》第一幅便是描绘王世贞的小祇园（图3.1.7），王世贞的小祇园是在小祇林的基础上建造起来的。王世贞原拥有一座园林，叫离薋园，因距离县衙较近，经常听到诉讼喧闹的声音，令人烦躁。后王世贞购得隆福寺西一块土地，开始建小祇园。据高居翰、黄晓、刘珊珊的研究，小祇园始建于隆庆年间（1567—1572）。一开始，因王世贞得到一批佛经，于是建了一座藏经阁，在里面诵经清修。祇园是佛祖说法之地，因此王世贞将此园命名为小祇园。工程持续了十年，直到1576年王世贞致仕归来，方竣工。小祇园又叫弇山园，以王世贞的号命名。弇山二字取自庄子，指代神仙居所。园北陆续叠成三座弇山，其中以中弇营建最早，西弇、东弇相次完成，三弇皆以名石叠成，以象征"海上三山"。王世贞甚至还想在山前立座牌坊题写"海上三山"字样。[1] 园中三弇山，中弇位于广心池中央，是整个园林的点睛之笔，也是花费最为昂贵之处。另外两山，通过月波桥、东泠桥与中弇相连，俨然"海上三山"。由此显示出王世贞身上三教融合的思想。王世贞虽然早年奉佛，但晚年尤信道教。昙阳子事件后，[2] 王世贞与王锡爵两人一同出家信了道。小祇园内还有一

【1】［美］高居翰、黄晓、刘珊珊：《不朽的林泉》，生活·读书·新知三联书店，2012，第91页。

【2】万历八年（1580），王世贞与王锡爵同入道，拜昙阳子为师，退居昙阳观中，带动一批文人信道。见［明］沈德符：《万历野获编》卷二十一《假昙阳》，第549页。又见谈晟广：《一件伪作何以改变历史——从〈蓬莱仙奕图〉看明代中后期江南文人的道教信仰》，《中国国家博物馆馆刊》2018年第3期，第119页。

图3.1.7　明　钱毂《小祇园图》册

绢本设色　纵23.1厘米　横19.1厘米　台北故宫博物院藏

处庭院为含桃坞，院内遍植桃树，大概也是取桃花源之意象。王氏的小祇园虽然是在建造藏经阁的基础上建成的，但整个造园理念则是以道教仙境为基础。

《小祇园图》是钱毂为王世贞所画《纪行图》册的第一幅，整幅图册达八十四幅。内容记录的是王世贞于万历二年（1574）二月从家乡太仓出发，沿京杭大运河赴北京任职的旅程。据蒋方亭的研究，"显然是想让这幅册页拥有与纪行日记相同的功能，即以图像的形式，来记录自己万历二年这次意义非常的仕宦旅程。"[1] 由此见出，此套册页主要以纪实功能为主，画中以王世贞小祇园为起点，应为如实

【1】蒋方亭：《明代王世贞与吴门画派后期纪行图之兴》，《中国书画研究》第一辑，广西美术出版社，2018，第40页。

的描写。

四、明代园林绘画中的洞天

上海博物馆藏有杜琼（1396—1474）《南村别墅图》册，共作十景。南村别墅是元末明初著名文人陶宗仪（1316—1403后）隐居的处所。陶宗仪本浙江台州人，中岁移居江苏松江，在松江九峰山附近筑南村草堂，并与当时负有声望的文人多有来往。王蒙、倪瓒皆为其作过《南村图》。杜琼根据陶宗仪《南村别墅十景咏》的诗文而绘制出十幅册页小景。杜琼少从陶宗仪游，一般被视为陶宗仪弟子。《南村别墅图》册后有杜琼题跋：

> 予少游南村先生之门，清风雅致，领略最深，与其子纪南甚相友善。不意先生弃世，忽焉数载。偶从笥中得《南村别墅十景咏》，吟诵之余，不胜慨慕。聊图小景，以识不忘。[1]

该跋作于1443年，是杜琼在其师去世数年后的纪念之作。画作应作于题跋之前，杜琼去世后的某一年。十景分别绘竹主居、蕉园、来青轩、阆杨楼、拂镜亭、罗姑洞、蓼花庵、鹤台、渔隐及嬴室。其中第六景罗姑洞（图3.1.8）、第八景鹤台带有明显的道教色彩。陶宗仪的南村别墅位于九峰山附近，罗姑洞是别墅内一天然洞穴，这种选址理念继承了王维、卢鸿与李公麟传统，不过别墅不是王维华丽的宫殿，而是李公麟所提倡的卢鸿的草堂。"罗姑洞"所题诗文写道："炼景返洞宫，保真亿万年。"画面画一个巨大的溶洞，洞内钟乳石倒悬，陶宗仪面壁静坐室内修炼养心，企望能够像仙人一样长生。室

[1] 见［明］杜琼：《南村别墅图》册，上海博物馆藏。

图3.1.8　明　杜琼《南村别墅图》册之"罗姑洞"

纸本设色　纵33.8厘米　横51厘米　上海博物馆藏

外云气弥漫，洞口左侧画有几株松树，营造出一派仙道气息。鹤台所画山涧之中错落地分布着几块石台，左边一块石台，两株古松盘曲其上，一只鹤落在老松之巅，另一只落在右侧石台上，相向而立。鹤台此景同样取道家对鹤崇拜的传统，将其视为长生的仙禽。

高居翰、黄晓等学者指出，杜琼这套册页本身，在沈周《东庄图》册和文徵明《拙政园图》册中都能看到它的影子。[1]柯律格甚至指出杜琼《南村别墅图》与《东庄图》皆由沈周传于文徵明，不知何时湮没人间。[2]同样，沈周、文徵明所绘园林图册中皆有道教仙境的景点，也反映出杜琼册页的影响。但需要指出的是，这些别墅营建的观念继承自卢鸿、李公麟的伟大传统。

【1】［美］高居翰、黄晓、刘珊珊：《不朽的林泉》，生活·读书·新知三联书店，2012，第91页。

【2】［英］柯律格著，孔涛译《蕴秀之域——中国明代园林文化》，河南大学出版社，2019，第128页。

图3.1.9　明　沈周《东庄图》册之二十"鹤洞"

纸本设色　纵28.6厘米　横33厘米　南京博物院藏

　　园中养鹤，并成为一景的传统与前述陶宗仪南村别墅中的鹤台有异曲同工之处。只不过吴融东庄别业将鹤台改作鹤洞（图3.1.9），营建在园中高地振衣冈之下，一曲溪水从鹤洞流出，洞口以栅栏围起来，一只白鹤伫立在洞口栏杆旁，神情呆滞。在象征园中山丘的振衣冈下营建鹤洞，其理念与道教洞天福地观念具有相通之处。道教洞天福地皆在名山之中，其位置一般在山腰之下，洞府则象征道教仙界。吴融鹤洞的营建利用了振衣冈的高地，营建出人工的洞天仙境，与顾瑛小桃源中建造人工洞穴如出一辙，皆反映出在少山的都市营建私家园林时，模拟洞天的新动向。

　　付阳华注意到明清园林营造对于道教洞天的借用，她指出拙政园"别有洞天"、怡园"嘘云洞"、瘦西湖"卷石洞天"皆受到道教主

题的影响。[1]狮子林中叠石成山的下面也设计为洞穴，成为明代江南私家园林营建的一种常用表现手法。[2]正如计成《园冶》所言："洞穴潜藏，穿岩径水；风峦缥缈，漏月招云；莫言世上无仙，斯住世之瀛壶也。"[3]其目的便是营造出仙境的意趣。

五、明代园林绘画中的桃花源

顾瑛虽然将其隐居之处称作"小桃源"，也遍植奇花异木，不乏桃花，但可惜没有图像传世。桃花源最初指的便是洞天，但随着其后的发展，便成为一种隐居避世的意象。在绘画中，有时出现洞口，多数情况只以桃花与溪水来代表。明代中期文徵明《拙政园三十一景图》册所画拙政园一处景点曰"桃花沔"（图3.1.10），其意象正是取自《桃花源记》洞天段落。文徵明《王氏拙政园记》有相关描述："至是水折而南，夹岸植桃，曰桃花沔。"已有很多学者做过拙政园复原图，[4]从图上可知，桃花沔位于整座园林的南边，沧浪池水的狭窄处，与蔷薇径、湘筼坞相毗邻。文徵明《拙政园三十一景图》中描绘了池水拐角处，近景松树、屋舍，一游人徜徉其中，对岸遍植桃林的景象。在狭窄处选取桃花源意象的营造，与《桃花源记》篇目中洞口溪水两岸植桃树，有异曲同工之妙。

寄畅园是目前保存完好的一处园林。该园林自明代中期创建以来，四百多年一直保存在锡山秦氏家族之中，直到1952年秦氏后人捐

【1】付阳华、柳雨霏：《空间、边界和寓意——明清绘画中"洞"的图像研究》，《文艺研究》2019第3期，第143页。
【2】狮子林始建于元代，但其后很长一段时间屡废屡建，清代乾隆皇帝时又出资修缮。
【3】[明]计成《园冶》，收入中国国家图书馆编《原国立北平图书馆甲库善本丛书》，第451册，国家图书馆出版社，2013.
【4】顾凯：《江南私家园林》，清华大学出版社，2013，第23页。

图3.1.10　明　文徵明《拙政园三十一景图》之"桃花沜"

绢本设色　纵26.4厘米　横30.5厘米　私人藏

献给国家。不但这座园林保存完好，幸运的是晚明画家宋懋晋（？—1620后）所绘的《寄畅园五十景图》亦保存完好。园中一大池名曰"锦汇漪"，周边遍植桃树，也取桃源仙境意象。其中一景为"桃花洞"（图3.1.11），画幅左侧矗立岩石，前后桃花开得正艳。一小船飘在水面，一童子在船头划桨。舱内有主客二人正陶醉在仙境之中。同册还有"缥缈台""振衣冈"等仙境意象，其造景意图也取自仙山意象，营造出缥缈的仙境。

　　细读《寄畅园五十景图》，同册所画各个景点皆为最具观赏性的时间。此册的用意是将最能反映四时的景点汇集在一起，所画桃花正开，所画梅花正芳，所画"夕佳"一斜阳正在西下，所画"含贞斋"为雪景。因此，此册与杜琼《南村别墅图》相似，在于突出季节、时

图3.1.11　明　宋懋晋《寄畅园五十景图》之"桃花洞"

1599年　纵27.4厘米　横24.2厘米　私人藏

间等最能体现园林"美景"的情景性特征。此类园林画也代表着明代园林绘画对于"四时"与"美景"的理解。

　　晚明计成（1582—？）《园冶》（成书于1631年）是一本对造园作总结的理论著作。书中多处园林造境的理念充满了对道教仙境的表露。如对屋宇的营建讲究"奇亭巧榭，构分红紫之丛；层阁重楼，迥出云霄之上。隐现无穷之态，招摇不尽之春。槛外行云，镜中流水，洗山色之不去，送鹤声之自来。境仿瀛壶，天然图画，意尽林泉之癖，乐余园圃之间"。[1]对于内檐墙壁的装折有："板壁常空，

————————

【1】[明]计成：《园冶》，收入中国国家图书馆编《原国立北平图书馆甲库善本丛书》，第451册，国家图书馆出版社，2013.

隐出别壶之天地。亭台影罅，楼阁虚邻"，对门窗的营造也流露出壶天的道家美学观："门窗磨空，制式时裁，不惟屋宇翻新，斯谓林园遵雅。工精虽专瓦作，调度犹在得人，触景生奇，含情多致，轻纱环碧，弱柳窥青。伟石迎人，别有一壶天地；修篁弄影，疑来隔水笙簧。"[1]对于叠山的要求是："岩、峦、洞、穴之莫穷，涧、壑、坡、矶之俨是；信足疑无别境，举头自有深情"，其中"池山"曰："池上理山，园中第一胜也。若大若小，更有妙境。就水点其步石，从巅架以飞梁；洞穴潜藏，穿岩径水；风峦缥缈，漏月招云；莫言世上无仙，斯住世之瀛壶也。"[2]可见叠山与经营洞穴常相伴。"理洞法，起脚如造屋，立几柱著实，掇玲珑如窗门透亮，及理上，见前理岩法，合凑收顶，加条石替之，斯千古不朽也。洞宽丈余，可设集者，自古鲜矣！上或堆土植树，或作台，或置亭屋，合宜可也。"[3]洞宽丈余，可以雅集，如同《草堂十志图》"洞元室"一景，洞中高士在雅集谈玄。这种洞中雅集在李公麟《龙眠山庄图》、王蒙《芝兰室图》中皆可见到。也可以看出图像对园林营建的影响。

将园林比作远离尘世喧嚣的洞天或壶天，实为文人士大夫理想的隐居之地。在园林景观的营造上，体现道教仙境的"海上仙山"、"洞天"及"桃花源"等往往成为造园的意象，甚至在晚明计成《园冶》中成为造园理论的主要支撑。造园者常常因地制宜，依据这些意象营建出人间仙境，成为园林中的胜景。但在园林绘画中，并非完全根据园林的实景绘制而来，有相当一部分的园林仙境绘画源于以往图式，或对图式的改造。另外，对于桃花源的表现，也往往画出桃花正

【1】[明]计成：《园冶》，收入中国国家图书馆编《原国立北平图书馆甲库善本丛书》，第451册，国家图书馆出版社，2013.
【2】同上。
【3】同上。

开的季节，从而体现出"景"的含义来。

园林绘画只是绘画中一个较小众的类型，不过，其在历史的长河中却扮演了非常有价值的角色。自从王维的《辋川图》、卢鸿《草堂十志图》问世以来，退隐的士大夫皆想拥有像辋川、草堂一样的属于自己的园林。董其昌不无深刻地指出园林与绘画之间的关系："公之园可画，而余家之画可园。"园林易毁，而艺术长存。宋代以后的文人多有通过园林绘画而营建属于自己的桃源仙境。拥有了自己的私家园林，文士请名画家再次绘制私家园林，其背后的逻辑通常是显示自己的文化品位，这正体现出在晚明士人阶层中流行的园林，对他们而言就像山水一样自然，并加入了人文景观的因素，具有了如画的意趣。[1] 而这样绘制的目的或许引发园主将园林绘画置于辋川、草堂或龙眠山庄的序列之中，而成为一种身份或阶层的象征。

【1】 ［英］柯律格著，孔涛译：《蕴秀之域——中国明代园林文化》，河南大学出版社，2019，第 137 页。

珊瑚入画：历史、图像与勋贵品味[1]

绛树无花叶，非石亦非琼。世人何处得，蓬莱石上生。

——韦应物

　　珊瑚独特的颜色和属性一直被视为世间珍稀物品，它的拥有者一般为宫廷贵族和勋贵特权阶层。即便唐代大诗人韦应物也感叹珊瑚难以觅得，将海中生长的珊瑚巧妙地比作仙山蓬莱的产物。"《孝经援神契》曰：珊瑚钩，瑞宝也。神灵滋液，百珍宝用则见"，[2] "珊瑚钩，王者恭信则见"，[3] 道出珊瑚在宋代深受帝王与贵族的青睐与追捧。作为一种珍宝，珊瑚往往有祥瑞、财富、尊贵、吉祥等寓意，具有很强的身份地位与象征意义。也因此，珊瑚在古代中国，一直为东亚、东南亚、南亚等国向中国朝贡或邦交的贵重礼物。至明代，随着海外贸易的兴起，珊瑚从贡品的特权地位流向贵重物品的贸易行列。它的加入，也成了海外贸易繁荣的重要见证。也正是随着珊瑚从特权垄断阶层走向高端消费市场，明代中期以后，宫廷绘画特别是江南苏州的吴门绘画中出现大量的珊瑚图像。凡雅集、品古、行乐图，多有珊瑚摆件，其成为一种重要的装饰或彰显身份地位的象征

<hr>

【1】勋贵最早见于明代，"勋"至少在理论上是因功而赐的，"勋"的头衔只奖励给五品及五品以上的官员。见［英］崔瑞德、［美］牟复礼编《剑桥中国明代史》下卷，中国社会科学出版社，2006，第45页。

【2】［宋］李昉：《太平御览》卷八百七，第4册，中华书局，1960，第3586页。

【3】［南朝梁］沈约：《宋书》卷二十九，第3册，中华书局，1974，第860页。

物。审视自北宋珊瑚入画以来，到明代中后期珊瑚在绘画中大量出现，这段珊瑚入画的历史，可以看出作为珍稀物品的珊瑚所蕴藏的制度、审美、世风之变迁，亦可了解绘画赞助阶层的心理和消费品味。

一、珊瑚的来源：朝贡、贸易与骨董

"珊瑚"一词出现很早，西汉司马相如《上林赋》有"玫瑰碧琳，珊瑚丛生"，[1]描绘汉代上林苑中的华丽景象。班固《汉书》记载汉武帝时罽宾便与中国往来密切，罽宾出使汉朝，带"出封牛、水牛、象、大狗、沐猴、孔爵、珠玑、珊瑚、虎魄、璧流离"[2]等贵重礼物献给汉武帝，珊瑚作为邦交的贡品也在这一行列。罽宾国是已知汉代的珊瑚来源渠道之一。随着汉代丝绸之路的开通，中国与中亚、东南亚、南亚等地开始往来交易，由此，珊瑚以礼物和商品的身份进入中国。

大唐盛世，陆上丝绸之路和海上丝绸之路都极其繁荣，但自安史之乱后，海上贸易相较于陆上贸易更胜一筹。唐朝珊瑚主要出产于西亚波斯国、地中海拂菻国、中亚罽宾国、南亚天竺等。[3]其中的波斯，自北齐就有出产珊瑚的记录，是向中国出产珊瑚最多的国家。《旧唐书》记波斯：

> 出騊及大驴、师子、白象、珊瑚树高一二尺、琥珀、车渠、玛瑙、火珠、玻璃、琉璃、无食子、香附子、诃黎勒、胡椒、荜茇、石蜜、千年枣、甘露桃。[4]

【1】［汉］司马迁：《史记》卷一百一十七，第9册，中华书局，1959，第2944页。
【2】［汉］班固：《汉书》卷九十六上，第3册，中华书局，1999，第2864页。
【3】张晓艳：《唐代外来宝石研究》，硕士学位论文，西南大学，2016。
【4】［后晋］刘昫等撰：《旧唐书》卷一百九十八，第16册，中华书局，1975，第5312页。

《旧唐书》载拂菻国，贞观十七年（643），始朝贡大唐：

> 士多金银奇宝，有夜光璧、明月珠、骇鸡犀、大贝、车渠、玛瑙、孔翠、珊瑚、琥珀，凡西域诸珍异多出其国。[1]

唐朝除了在朝贡中获得珊瑚，另一渠道便是通过贸易。唐朝政府给予对外贸易政策支持，不设限制，吸引众多外国人前来贸易，民间贸易逐渐形成规模，不过珊瑚市场仍然非常罕见。正如杜甫在《奉赠李八丈判官》中所言："珊瑚市则无，骡骥人得有。"骏马常有，而珊瑚不常有，且受欢迎的程度比骏马还要紧俏。从有限的记载来看，"珊瑚市"非常稀见，一般在边境附近设有市场。"郁林郡有珊瑚市，海客市珊瑚处也"，[2]表明南朝时在广西地区便已出现，虽非正史所记，或可反映民间贸易的一些情况。

虽然汉唐形成的朝贡体系至宋代渐渐衰落，不过富庶的大宋王朝凭借优渥的经济实力，还能维持一些来自邻邦的朝贡，但这种朝贡制度在当时只能约束或吸引一些贫弱的邻邦。[3]《册府元龟》明确记载，西州回鹘派遣都督来贡珊瑚：

> "（后）周太祖广顺元年（951）二月，西州回鹘遣都督来朝贡，玉大小六团，碧琥珀九斤，白布一千三百二十九段，白褐二百八十段，珊瑚六树……"[4]

据《宋史》《宋会要辑稿》记载，自北宋太祖建隆二年（961）至南宋淳熙七年（1180），回鹘、甘州、沙州、于阗国、三佛齐、大

【1】［后晋］刘昫等撰：《旧唐书》卷一百九十八，第16册，中华书局，1975，第5314页。

【2】［南朝梁］任昉：《述异记》卷上，吉林大学出版社，1992，第5页。

【3】葛兆光：《想象天下帝国——以（传）李公麟〈万方职贡图〉为中心》，《复旦学报（社会科学版）》2018第3期。

【4】［宋］王钦若：《册府元龟》卷九百七十二，第12册，中华书局，1959，第11425页。

食国、占城国等地多有进贡珊瑚的记录。

> 开宝四年（971），置市舶司于广州，后又于杭、明州
> 置司。凡大食、古逻、阇婆、占城、勃泥、麻逸、三佛斋
> （齐）诸蕃并通货易，以金银、缗钱、铅锡、杂色帛、瓷
> 器，市香药、犀象、珊瑚、琥珀、珠琲、镔铁、鼊皮、玳
> 瑁、玛瑙、车渠、水精、蕃布、乌樠、苏木等物。[1]

自北宋初年，政府在广州、杭州、明州三地设市舶司，以便东南
亚等国通过海上运输的方式，对珊瑚等物产进行朝贡和贸易。不过这
种状况没维持多久。为防止外藩以朝贡之名行通商买卖之实，宋太宗
时下诏："自今惟珠贝、玳瑁、犀象、镔铁、鼊皮、珊瑚、玛瑙、乳
香禁榷外，他药官市之余，听市于民。"[2]对珊瑚实行政府专卖制
度，禁止由外国而来的珊瑚在民间私相交易贩卖。禁令导致珊瑚在市场
流通的数量更为稀少，物以稀为贵，让本就珍贵的珊瑚变得更加昂贵。

元代帝国辽阔，打通了东西交通，从外国进贡珊瑚的记载并不多
见。明初的"怀柔""厚往薄来"的政策，招揽更多国家积极朝贡。

> 自成祖以武定天下，欲威制万方，遣使四方招徕。由是
> 西域大小诸国莫不稽颡称臣……自是，殊方异域鸟言侏离之
> 使，辐辏阙廷。岁时颁赐，库藏为虚。而四方奇珍异宝、名
> 禽殊兽进献上方者，亦日增月益。盖兼汉、唐之盛而有之，
> 百王所莫并也。[3]

洪武帝在位时，暹罗等国的进贡物品中就有珊瑚。"永乐中，
数有事于西洋。遣中使以舟师三万，赍金帛谕赐之，随使朝贡者十

【1】［元］脱脱等：《宋史》卷一百八十六，第4册，中华书局，2000，第3054页。

【2】［元］脱脱等：《宋史》卷一百八十六，第4册，中华书局，2000，第3055页。

【3】［清］张廷玉等：《明史》卷三百三十二，第28册，中华书局，1980，第
8625—8626页。

有六"。[1]郑和下西洋宣扬国威，赏赐藩国，促使更多国家积极朝贡。行经忽鲁谟斯、古里、南浡里、榜葛剌、占城、爪哇、三佛齐、锡兰、柯枝、阿丹等国时，国王多会派遣头目或使者带珊瑚等贡物，随郑和宝船进朝入贡（图3.2.1）。《瀛涯胜览》中记南浡里国：

图3.2.1　明　利玛窦　《坤舆万国全图》（局部）

　　"其山边二丈上下浅水内，生海树。彼人捞取为宝物货卖，即珊瑚也。其树高者二三尺，根头有一大拇指大，如墨之沉黑，似玉之温润。梢上柳枝婆娑可爱。根头大处可碾为帽珠器物。……其南浡里王常自跟宝船，将降真香等物贡于中国。"[2]

记柯枝国：

　　"名称哲地者，皆是财主，专收买下宝石珍珠香货之类，候中国宝船或各处番船客人来买……珊瑚梗，其哲地论斤重下，顾倩人匠，剪车旋成珠，洗磨光净，亦秤分量而买。……国王亦差头目将方物进贡中国。"[3]

　　洪武年间，浡泥、暹罗、满剌加国、三佛齐等国朝贡多自广东达于京师。永乐年间，东南夷条下朝贡珊瑚的，除了暹罗、满剌加，还有古里国、锡兰山国等。[4]这些东南亚诸国，朝贡年限有三年、

【1】［明］俞汝楫：《礼部志稿》卷三十五，《景印文渊阁四库全书》第597册，台湾商务印书馆，1986，第647页。
【2】［明］马欢：《瀛涯胜览》，中华书局，1991，第45页。
【3】［明］马欢：《瀛涯胜览》，中华书局，1991，第53页。
【4】［明］俞汝楫：《礼部志稿》卷三十五，《景印文渊阁四库全书》第597册，台湾商务印书馆，1986，第656页。

五年、七年不等。嘉靖九年（1530），给事中王希文言："暹罗、占城、琉球、爪哇、浡泥五国来贡，并道东莞……"【1】

除海上进贡之路外，还有大量西域国家和地区通过陆路将珊瑚运往中国进行朝贡。如撒马尔罕、鲁迷、乌斯藏、四川长宁安抚司等。嘉靖初年，因西域有商人冒充朝贡使者进行商业贸易，享受车马之便，人数众多，给明朝政府加重了负担，加之西域诸国进贡劣质玉石等贡品，中国曾一度与之中断朝贡关系。后经过双方协商，嘉靖二十六年（1547），又恢复了朝贡，直到万历中不绝。

> 鲁迷。嘉靖三年，自甘肃入贡。后定五年一贡，每贡起送十余人。贡物：狮子、西牛、玉石、金刚钻、珊瑚珠、花瓷珠……【2】

明代官方，并不像宋代明确规定禁止珊瑚流向庶民。不过《明史》对舆服有明确规定，即普通儒士、生员、监生的巾服不得用珊瑚：

> （洪武）六年，令庶人巾环不得用金玉、玛瑙、珊瑚、琥珀。【3】

按照明朝建立初年的规定，珊瑚作为服装的配饰仅仅在皇后常服、皇太子冠服上可以使用。

> 皇后常服：洪武三年定，双凤翊龙冠，首饰、钏镯用金玉、珠宝、翡翠。……永乐三年更定，冠用皁縠，附以翠博山，上饰金龙一，翊以珠。……金宝钿花九，饰以珠。金凤二，口衔珠结。三博鬓，饰以鸾凤。金宝钿二十四，边垂珠

【1】［清］张廷玉等：《明史》卷三百二十五，第 28 册，中华书局，1986，第 8625—8626 页。

【2】［明］俞汝楫：《礼部志稿》卷三十五，《景印文渊阁四库全书》第 597 册，台湾商务印书馆，1986，第 662 页。

【3】［清］张廷玉等：《明史》卷六十六，第 6 册，中华书局，1980，第 1649 页。

滴。金簪二。珊瑚凤冠觜一副。【1】

皇太子冠服：永乐三年定燕居冠，以皁縠为之，附以翠博山，上饰宝珠一座，翊以二珠翠凤，皆口衔珠滴。……珊瑚凤冠觜一副。其大衫、霞帔、燕居佩服之饰，俱同皇妃。【2】

除此之外，珊瑚还用于皇帝纳后仪中纳征的礼物：

珠翠燕居冠一顶，冠盖全冠上大珠博鬓结子等项，全金凤二个，金宝钿花二十七个，金簪一对，冠上珊瑚凤冠觜一副。【3】

由此可见，在制度规定之下，作为珊瑚加工而来的珊瑚珠也仅用于这三处。无论是珊瑚还是珊瑚珠，流向普通士庶的机会都不多。但在宫廷特权阶层与下层庶民之间的士大夫官员并没有明确的限制。这些上层的达官贵人或文人士大夫也有机会获得珊瑚，以下这几个案例可以看出珊瑚往往作为珍贵的礼物或贿赂在上层社会之间流动。

明代有名的专权宦官王振（？—1449），被抄家时，在其家中竟发现有六七尺高的珊瑚二十余株。

少选入内书堂。侍英宗东宫，为局郎。振擅权七年，籍其家，得金银六十余库，玉盘百，珊瑚高六七尺者二十余株，他珍玩无算。【4】

六七尺高大概有些夸张，不过此则材料是珊瑚由贡品流向官员的一个证明。王振为明第一代专权宦官，深受明宣宗、英宗信任喜爱，宣德、正统年间，满剌加国、锡兰山国、撒马儿罕、暹罗等国多次进

【1】［清］张廷玉等：《明史》卷六十七，第6册，中华书局，1980，第1649页。

【2】［清］张廷玉等：《明史》卷六十七，第6册，中华书局，1980，第1649页。

【3】［明］俞汝楫：《礼部志稿》卷二十，《景印文渊阁四库全书》第597册，台湾商务印书馆，1986，第327页。

【4】［清］张廷玉等：《明史》卷三百四，第26册，中华书局，1980，第7773页。

贡，且贡物皆有珊瑚。王振的珊瑚从哪里得来，目前无确切的证据表明。正常情况一般由皇帝赏赐、官员贿赂或非法从内府储藏的渠道得来。

珊瑚作为行贿物品在上层官员中非常流行。嘉靖四十四年（1565），籍没严嵩（1480—1567）家产的略载大纲中记："珊瑚、犀角、象牙等项共六十九件……珍奇玩器、珠宝、水晶、珊瑚、玻璃、玛瑙、哥窑、柴窑、嘉峪石斗、龙须席、西洋席共三千五百五十六件副。"【1】珊瑚等珍玩在严嵩家中数量多到已经成了稀松常见的物件。

这种高官之间的贿赂现象，《明史》有一比较生动的记载：

> 殷正茂，字养实，歙人。……嘉靖二十六年进士。万历三年，召为南京户部尚书，以凌云翼代。明年，改北部。疏请节用，又谏止采买珠宝。而张居正以正茂所馈鹅厮转奉慈宁太后为坐褥。李幼孜与争宠，嗾言官詹沂等劾之。遂屡引疾。六年，致仕归。久之，起南京刑部尚书。居正卒之明年，御史张应诏言，正茂以金盘二，植珊瑚其中，高三尺许，赂居正，复取金珠、翡翠、象牙馈冯保及居正家人游七。正茂疏辨，请告，许之。二十年卒。【2】

珊瑚的价钱从官方到市场也有一定变化。正统年间，在互市贸易下，政府对珊瑚的报价也有记载："珊瑚珠，正统中，每十四两绢四疋。"【3】

弘治年间，内府所记珊瑚官价为："凡番货价值。弘治间定，回

【1】［明］徐复祚：《花当阁丛谈》卷二，中华书局，1995，第 124 页。
【2】［清］张廷玉等：《明史》卷二百二十二，第 19 册，中华书局，1980，第 5860 页。
【3】［明］俞汝楫：《礼部志稿》卷三十八，《景印文渊阁四库全书》第 597 册，台湾商务印书馆，1986，第 702 页。

回并番使人等进贡宝石等项，内府估验定价例，赤金，每两直钞五十贯。足色银，每两十五贯。锡，每斤五百文。……珊瑚枝，每斤三十贯。珊瑚珠，每两二贯。"【1】

三十贯相当于三十两白银，比赤金略便宜一些。珊瑚在明朝朝贡中的价位并非十分昂贵，但是为什么还会那么珍贵？首先，因为明朝坚守海禁政策，致使民间无法进行私人贸易，唯一渠道就是政府官方。其次，因为它多出现于帝王勋贵阶层的往来中，所以它的价值"水涨船高"。

另外，明代也存在稀见的珊瑚市场。明初的《格古要论》将珊瑚定义为古董，"生大海山阳处水底，海人以铁网取之，其色如银朱，鲜红，树身高大，枝柯多者为胜。但有髓眼及淡红色者，价轻。此物贵贱并随真珠。枝柯有朽断者，用钉梢定，镕红蜡粘接，宜仔细看。如有零碎材料，每两直价万余。"【2】"万余"应为皮钱，相当于十两白银。市场价钱要比官方定价高得多，也属正常现象。至于市场上珊瑚的来源，纵向来讲，珊瑚进贡史长达千年，作为珍品多有流传，故在允许的情况下便会有市场。横向来讲，珊瑚在规定上一直限于特权阶层，从上述官员籍没家产的例子，也表明珊瑚在高级官员之间的流动，有流动定会有市场。明代中后期，在绘画中可以发现珊瑚已经出现在民间市场进行交易，且主要是以古董的身份进行商品买卖。如《上元灯彩图》描绘南京秦淮河元宵节的灯市和古董集市贸易的场景，图中珊瑚两次出现在古董商铺和摊位上（图3.2.2）。《皇都积胜图》中也有珊瑚交易的情景。这些风俗画并非一定是现场的写照，但

【1】［明］俞汝楫：《礼部志稿》卷三十八，《景印文渊阁四库全书》第597册，台湾商务印书馆，1986，第714页。

【2】［明］曹昭：《格古要论》卷中，中华书局，2012，第187页。黄小峰也注意到珊瑚的价格，但他并没有注意到珊瑚的官价。见黄小峰《董其昌的1596：〈燕吴八景图〉与晚明绘画》，《文可能艺研究》2020年第6期。

却真切地反映出明代中后期的社会风俗与贸易情况，亦可作为视觉证据来看待。由此可见，珊瑚虽然规定不允许买卖，但流入勋贵阶层的珊瑚，经历朝历代积累，已有不少流落民间，迟至明代，已作为骨董在民间流通。

图3.2.2　明　佚名　上元灯彩图（局部）副本

绢本设色　纵25.5厘米　横266.6厘米　南京博物院藏

二、明代《职贡图》中的珊瑚

《职贡图》是描绘四方夷邦朝贡的情景，具有很强的记录性质。它一般由专门的宫廷画家或皇帝指派的画家绘制，来表现朝廷的骄傲和威仪。它的传统很久远，可以追溯到6世纪前半叶梁元帝萧绎（508—555）所绘制的《职贡图》。其后唐代大画家阎立本（约601—673）、吴道子（685—759）等都曾画过这一主题，《职贡图》成为一种专门表现重大政治事件的故事人物题材画作，这一题材一直延续到清代。珊瑚作为贡品出现在绘画之中，目前所见最早的是传北宋李公麟（1049—1106）的《职贡图》册（图3.2.3），全册共八帧，描绘浡泥国、三佛齐、扶桑国、昆仑层期国、女王国、回鹘国、鞑靼国、女送国等八个国家朝贡的景象。其中，浡泥国朝贡队伍中一使者肩扛一大株粗壮宛如手臂的珊瑚枝，女王国队伍中一女使者手捧一座

图3.2.3　北宋　李公麟（传）《职贡图册》（局部）
绢本设色　尺寸不详　台北故宫博物院藏

底座为莲花纹的珊瑚架。浡泥在西南大海中，盛产珊瑚，该国自宋太祖时已入都朝贡。尽管这幅作品是南宋以后晚出的摹本，不过据《宣和画谱》记载，李公麟名下有两幅《职贡图》。另据学者考证，李公麟大概在1079年绘有《职贡图》。【1】尽管摹本不能充分反映原作的神采，但作为记录功能来讲，珊瑚在宋代已经被记录在绘画之中了。

　　明代除海上朝贡的东南亚各国外，还有西域来的内陆国家。撒马尔罕不仅进献有狮子，还有珊瑚，这一情况符合正史的记载。通过进贡场景的描绘折射出成化年间珊瑚是一种重要的贡物，极受宫廷的重视和喜爱。作为珍贵的贡品，图上所绘也只有三株而已（图3.2.4），与正史记载一般国家进贡两三株的事实相符。上元节除庆祝佳节外，还是固定的灯市和集市。《上元灯彩图》便描绘了这一繁华的节日。除各种灯外，还出现了各类家具、各种花卉，珍禽、奇物应有尽有，珊瑚二株也与骨董、青铜器、梅瓶一起出售。从图像看，作为骨董的珊瑚一般插在瓷瓶之内，与朝贡的特制的金座或莲花座有区别，成为骨董的一行。

【1】葛兆光：《想象天下帝国——以（传）李公麟〈万方职贡图〉为中心》，《复旦学报（社会科学版）》2018 年第 3 期。

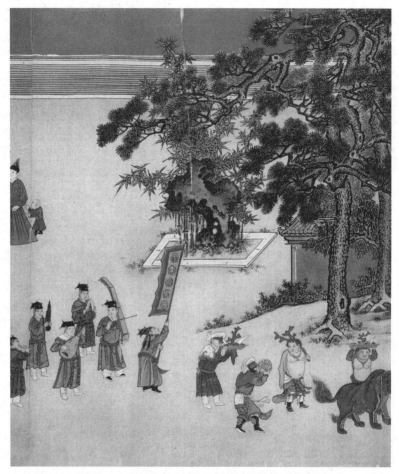

图3.2.4　明　佚名　宪宗元宵行乐图（局部）

绢本设色　纵36.7厘米　横69厘米　王锡爵墓出土　中国国家博物馆藏

　　另有明代仇英所画《职贡图》（图3.2.5），属历史人物画。根据唐代历史典故描绘九溪十八洞主、汉儿、滂海、契丹国、昆仑国、女王国、三佛齐、吐蕃、安南、西夏国、朝鲜国等十一个番邦国进贡的景象。三佛齐朝贡队伍规模声势浩大，四名遣使衣着华丽，其余随行人员身着三佛齐服饰赤脚赤臂，表情或喜悦，或沮丧，或疲惫，丰富多彩。贡物除奇珍异宝外，最醒目的当数队伍前端的两株巨大的红珊

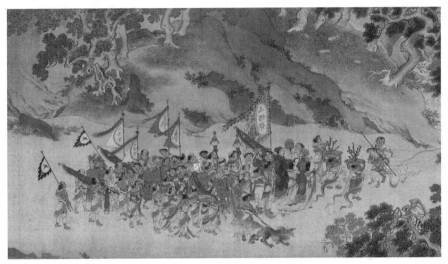

图3.2.5　明　仇英　职贡图（局部）

绢本设色　纵29.5厘米　横580.3厘米　故宫博物院藏

瑚。根据文徵明题跋来看，此图是根据南宋武克温白描本而画。《清河书画舫》记该卷是仇英为好友怀云先生陈官所作。此类根据历史典故所绘的《职贡图》很难考察其绘画动机，大致根据赞助者的要求而作，或作为礼物而赠与官员也未可知。

三、庭院雅集中的珊瑚与勋贵品味

自宋代西园雅集、九老会之后，在庭院雅集成为一种时尚。在绘画中描绘庭院雅集的，五代时有周文矩（约907—975）《文苑图》，北宋有宋徽宗（1082—1135）《唐十八学士图》、南宋马远有《西园雅集图》，构成庭院雅集的图像传统。元代任仁发（1255—1327）《棋图》所绘则是一个文人庭院对弈的场景。画中庭院气派华贵，有奇石、盆栽、菖蒲点缀；柳枝微拂，五位官员集会于庭院，两人对弈，一人旁观，还有两人在品茗；多名侍者围绕其中，或执扇，或倒

酒，或侍立在侧，或打理盆栽；假山旁有两位手持乐器的侍女，面前的桌上有一朱红色的珊瑚瓶供，成为烘托文官雅集的重要装饰品。

图3.2.6 明 谢环 杏园雅集图
绢本设色 纵37厘米 横401厘米 镇江博物馆藏

明代珊瑚出现在文人雅集场所有名的便是《杏园雅集图》（图3.2.6）。作为一个真实历史事件，杏园雅集发生在正统二年（1437）三月初一，所绘为明代朝廷重臣杨士奇（1365—1444）、杨荣（1371—1440）、杨溥（1372—1446）、王直（1379—1462）、王英（1376—1449）、钱习礼（1373—1461）、周述（？—1439）、李时勉（1374—1450）、陈循（1385—1462）九位官员于休暇之日在杨荣北京的私宅杏园集会的景象。"三杨"（杨士奇、杨荣、杨溥）是明代初期重要的内阁辅政大臣，显赫一时。其中，杏园主人杨荣官居一品，其他八人的官阶自一品至五品不等。[1]可见这是一次上层官员之间的雅集。

受邀参加集会的还有宫廷画家谢环（1377—1452），谢环官居武官五品，是宫廷画家极高的官阶。《杏园雅集图》便是这次集会后，谢环以图像的方式对雅集的记录。《杏园雅集图》现存三个版本。两本绢本彩绘分别藏于镇江博物馆、美国大都会艺术博物馆。另有一套版画名为《二园集》，现藏于美国国会图书馆。学界一般认为参加这

【1】据杨荣卷前题跋可知：杨士奇，一品内阁首辅、少傅、兵部尚书、华盖殿大学士；杨荣，一品荣禄大夫、少傅、工部尚书、谨身殿大学士；杨溥，正二品礼部尚书；王直正四品，少詹事、侍读学士；王英，正三品少詹事、礼部侍郎；钱习礼，正四品，少詹事、侍读学士；周述，正五品，左庶子；李时勉，从五品，侍讲学士；陈循，从五品，侍讲学士。

次集会的九位官员人手一本，如果画家谢环本人没有留一本的话，那么应绘有九本。三个版本中镇江本与版画本人物场景高度相似，大都会本与之有较大差异。学界总体的意见认为镇江博物馆所藏较优，对于是否为谢环真迹仍有分歧。但应为谢环所作《杏园雅集图》的图像模式，不过其中的冠服补子存在一定问题，或为后人改装过。[1] 根据镇江本所钤"关西后裔"的印章，该本被认为是杨荣家及其后人藏本。美国大都会艺术博物馆所藏为一临本，美国国会图书馆版画本为1560年相对忠实的摹本。临本与摹本的区别较多，涉及本文关注的焦点一组的场景稍有不同。这一场景即画面中间最重要的一组，描绘杨士奇、杨荣、王直三人聚在一处的画面。大都会版只是将石屏换为太湖石，左右摆设几乎一致。在人物左侧的案几上皆摆放有珊瑚。因此，对于本文所关注的珊瑚配角来看，雅集当天的场景布置应有珊瑚的出现。

以镇江本为例，该卷首尾两头是童子与家仆准备雅集的场景，除此之外九位官员可分为三组。一、画面偏右部分李时勉、陈循、周述赴会为一组；二、画面中间杨士奇、杨荣、王直坐于石屏前一组，旁边红色木桌上放有一个插满朱红色珊瑚和灵芝的瓷罐和卷轴等物；三、杨溥、王英、钱习礼赏古物为一组。杏园翠竹成荫，奇石、假山、盆栽、仙鹤立于其中。

多位研究者指出，此雅集最重要的客人便是朝中内阁首辅、官居一品的杨士奇。谢环在雅集图中将之放在中间部分，杏园主人杨荣坐在杨士奇右侧作陪，两人同坐一罗汉床。王直坐在杨士奇左侧的另一张椅子上。学者对参加聚会的十人关系做过精细的研究。指出王直与杨士奇不仅为师徒，还同住北京城西的金城坊，后来两人又搬至澄

【1】吴诵芬：《画错颜色的后果——〈杏园雅集图〉与戴进传说的矛盾》，《故宫文物月刊》2008 年第 8 期，总第 305 期。

清坊。二人应该同赴杏园。[1]因此，虽然王直官居四品，坐在杨士奇旁边尚属合理。该组人物依石屏而坐，是雅集的中心人物。从物品摆放的位置可以看出，珊瑚插在一青铜器中，与灵芝等博古器物摆放在一起，成为明代文士博古案几上的物品。珊瑚摆放紧紧置于杨士奇旁边的案几上。从其摆放的位置来看，颇能显出衬托官员的身份与地位。这是一次由杨士奇发起且颇有政治深意的聚会，并借园主人杨荣的私宅举行。作为园主人的杨荣并非"江西文官集团"成员，园主人按照政治身份地位进行了妥善安排。因此，在园主人看来，这次杏园雅集，有追慕历史上有名的兰亭、莲社、西园、九老会等雅集的意味，杨荣除了题《杏园雅集图》，还有杏园雅集诗："良会虽一时，英声振八埏。兰亭付陈迹，莲社徒荒阡。奇哉西园集，图画今流传。嗟我怀昔人，景仰心惓惓。"[2]可见他对兰亭集会、西园雅集的憧憬与仰慕。杨士奇、杨荣等人皆以文人仕，后又为朝廷重臣，文人与官员的双重身份使他们标榜于王羲之（303—361）、苏轼（1037—1101）等人，从而策划了这次杏园雅集。这次聚会，对东道主的杨荣而言，定是一次精心布置策划的活动。据记载及版画本衣冠可证，九人皆衣冠伟岸，身着章服，神采飞扬，或坐或立，于杏园之中。园内场景、家具设置、物品摆放都极其考究。谢环的绘画在怎样的程度上还原了这次雅集并不是本文关注的重点。多位学者认为环境的布置及古物的陈列，应是如实记录。[3]不过对于珍贵的珊瑚，从未有人认

【1】尹吉男：《政治还是娱乐：杏园雅集和〈杏园雅集图〉新解》，《故宫博物院院刊》2016年第1期。

【2】[明]杨荣：《文敏集》卷二，《景印文渊阁四库全书》第1240册，台湾商务印书馆，1986，第38页。

【3】尹吉男：《政治还是娱乐：杏园雅集和〈杏园雅集图〉新解》，《故宫博物院院刊》2016年第1期。付阳华：《由文人雅集图向官员雅集图的成功转换——析明代〈杏园雅集图〉中的转换元素》，《美术》2010年第10期。

真追究过。

杨荣的珊瑚从何而来，宣德三年七月十一日，杨荣受召陪宣德皇帝游览东苑，并作诗十首，诗文的序言部分，点出在东苑曾见珊瑚。而在杨荣的《文敏集》中，确实有将珊瑚送给官场友人的记录。《题竹石泉坡赠南京刘给事中》云：

> 天孙织锦机边石，粲若云霞成五色。乘槎仙人携之归，腾入沧溟深莫测。波涛蚀啮千载余，上产百尺青珊瑚。冯夷捧来为我献，文彩照耀扶桑乌。君不见石家小儿肆行暴，竞巧夸奇真可笑。高枝大叶似此稀，不待搜罗能自到。尧舜在上来远人，贡献尽却奇与珍。我今有此不自惜，持以赠子何殷勤。岁寒别我金台下，春满南都到官舍，此行树业当何如，须与珊瑚比光价。

杨荣的珊瑚应为皇帝赏赐，但尚无直接证据表明。不过王世贞《弇山堂别集》记载了宣德皇帝（1426—1435在位）曾赏赐夏忠靖（1366—1430，本名夏原吉，谥号忠靖）珊瑚笔架。杨士奇曾为夏忠靖撰写墓碑，其中提到皇帝曾赏赐其珊瑚笔格：

> 杨文贞撰夏忠靖神道碑，谓太宗将亲征，公忤旨罢官（按是时系狱，籍行李至帝崩而后出之也）。又，蹇夏二公辍部务后赐珊瑚笔格，研调旨公于二碑皆不之载。岂以其近于侵阁权耶？何言信史！[1]

又载：

> 宣德中，诏少师吏部尚书蹇义，少保太子太傅、户部尚书夏原吉辍部事，朝夕侍左右顾问。赐珊瑚笔格、玉砚调

【1】［明］王世贞：《弇山堂别集》卷二十八，《钦定四库全书》史部，第409册，台湾商务印书馆，第366页。

旨，然不与阁臣职。[1]

吏部尚书蹇义（1363—1435）与户部尚书夏忠靖官居正二品，皆为朝廷重臣。然二人都没能入职内阁，皆获珊瑚笔架作为补偿。擅长考据的王世贞抱怨杨士奇所撰写的二人的神道碑，竟不载此事，何言信史。可见，获得珊瑚赏赐这种事情在当时不被视为光荣的事情，何况受赏官员是自己。

官居一品的杨荣当然有获得皇帝赏赐珊瑚的机会，并且还有作为珍贵礼物送人的珊瑚。从上述案例可知，从皇帝那里获得珊瑚赏赐并不容易。首先必须要是朝中重臣，官居一二品。宣德皇帝的儿子明英宗（1435—1449、1457—1464在位）即位之后，宠用宦官王振，其后导致王振专权。1449年王振被抄家时竟发现二十余株尺寸高大的珊瑚。至少在明代前期获得珊瑚的一般都是朝中重臣，一般为勋贵阶层。其后明代还有几次著名的文官雅集，官员的政治地位与杏园雅集相比稍有逊色。如约绘于1503年的《五同年会》，描绘了苏州籍的重臣吴宽、王鏊、陈璚（1440—1506）、李杰（1443—1517）、吴洪（1445—1522），五人政治地位皆不低，吴宽、王鏊显赫一时，为朝中名臣。李杰在正德初任礼部尚书，吴洪也曾任南京刑部尚书，陈璚官南京左副都御史。但总体上政治地位不如杏园的江西文官集团显赫，但诗文名声却远胜江西文官集团。这次集会是仿照杏园雅集而来，但画中并没有出现珊瑚。同样由吕纪和吕文英绘于1477年左右的《明贤寿集图》、1499年的《竹园寿集图》、1503年的《十同年图》，所绘人物皆衣冠伟岸，身着章服，画中亦未出现珊瑚。这些官员的雅集，皆受到杏园雅集的影响，绘画的模式也都仿照《杏园雅集图》。参加与会的官员不乏朝中重臣，如李东阳、刘大夏（1436—

【1】［明］王世贞：《弇山堂别集》卷四十五，《钦定四库全书》史部，第409册，台湾商务印书馆，第600页。

1516）等，与会者如李东阳对杏园雅集很熟悉。参与的画家对于《杏园雅集图》定然不陌生。这些宫廷画家正是在雅集发起者授意下创作，应了解相关图像模式，然而这些雅集中皆没有出现珊瑚，这便排除了图像的因袭因素。由此看来，雅集绘画中出现珊瑚，并不是随意的艺术想象，而是反映了当时的实际情况和园主人的装饰品味。

四、珊瑚笔架、文人趣味与故实人物画

珊瑚还可以制作兼具审美与实用性的笔架，颇受文人青睐。唐代诗人罗隐（833—910）在《咏史》中写道："徐陵阁笔珊瑚架，绝胜宾朋玳瑁簪。" 宋初名相、文学家李昉（925—996）曾写道："笔格珊瑚架，冠欺玳瑁簪。" 在诗人、文学家眼里，珊瑚笔架远胜作为舶来品的梳妆用具"玳瑁簪"。钱惟演（977—1034）也系北宋高官文学家、勋贵，博学能文辞，酷爱珊瑚架。《归田录》曾记载一段趣事：

> 钱公有一珊瑚笔格，平生尤所珍惜，常置之几案。子弟有欲钱者，辄窃而藏之，公即怅然自失，乃榜于家庭，以钱十千赎之。居一、二日，子弟伪为求得以献，公欣然以十千赐之。他日有欲钱者又窃去，一岁中率五七，如此，公终不悟也。余官西都，在公幕亲见之，每与同僚叹公之纯德也。[1]

宋代也开始入画的珊瑚，出现最多的形式就是珊瑚架，即珊瑚笔格。赵希鹄（1170—1242）在《洞天清录》"笔格辩"中写到玉笔格："或以小株珊瑚为之，以其有枝，可以为格也。"北宋书画家米

【1】［宋］欧阳修：《归田录》卷上，《景印文渊阁四库全书》，第1036册，台湾商务印书馆，1986，第542页。

图3.2.7　宋　米芾《珊瑚帖》

绢本设色　纵26厘米　横47.1厘米　故宫博物院

芾（1052—1108），其《珊瑚帖》（图3.2.7）现藏于故宫博物院，是米芾与友人谈论收藏的一封书信：

> 收张僧繇天王，上有薛稷题。阎二物，乐老处元直取
> 得。又收景温《问礼图》，亦六朝画。珊瑚一枝，三枝朱草出
> 金沙，来自天支节相家。当日蒙恩预名表，愧无五色笔头花。

帖中所画珊瑚为一座三枝朱红色珊瑚制成的笔架，线条流畅。笔架下方写了"金坐"二字，证明这是一尊金座珊瑚笔架，极为奢侈。赠与米芾金座珊瑚的"天支节相"，最有可能的人是宋徽宗的叔祖嗣濮王赵宗汉。[1]

大观元年（1107），米芾遭弹劾罢职，出任淮阳军知州，得到两幅六朝画作和一尊金座珊瑚后，留下此帖。虽然米芾是一个富足的收藏家，但是他的仕宦之路始终在六七品小官间徘徊，因此在五十多岁

【1】李全德：《米芾〈珊瑚贴〉"天支节相"考释》，《中国书法》2016年第3期。

之时得到了少有的珍宝，对他来说是件开心得意的事情，迫不及待地将珊瑚笔架画于帖中和友人"炫耀"。

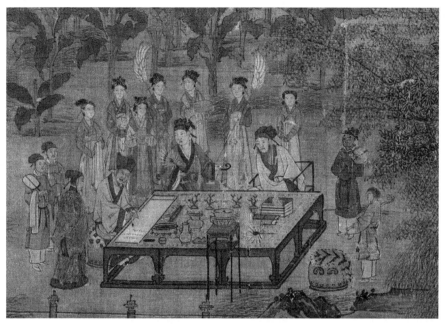

图3.2.8　宋　刘松年（传）《西园雅集图》（局部）
绢本设色　纵24.5厘米　横203厘米　台北故宫博物院藏

　　珊瑚笔架作为珍贵的文人风雅之物，也有传为南宋刘松年（1131—1218）所作《西园雅集图》（图3.2.8）中可见。图中绘苏轼、黄庭坚（1045—1105）、米芾等十六名士集会于驸马都尉王诜（1048—1104）的西园中。不过，从空间来看，该作品应为明代摹本或临本。画面中心场景所绘李之仪（约1035—1117）、王诜和蔡肇（？—1119）与苏轼观书，桌面除文房器具和书籍外，还有四架珊瑚。虽然该作品所绘并非历史事实，但颇能反映出绘制者的心理期望以及珊瑚笔架与文人之间天然的联系。

　　明代中期之后，居京师的高级文官私宅逐渐成为官员雅集的地点。这一时风与李东阳、倪岳在1477年发现《杏园雅集图》有关。据

尹吉男的研究，"杏园雅集"这一历史事件属于私密性的集会，有着深层的政治含义。这次雅集之后的诗文不载于集会者的文集中，绘画也在各自的家或后人之中流传。[1]直到1477年，李东阳、倪岳一起看到其中的一本《杏园雅集图》。之后，在1477—1503年这段时间，倪岳、李东阳、吴宽等相继在京师私宅举行官员雅集。这一时期恰好也是杜堇在京师的主要活动时期（1489—1499）。杜堇笔下的庭院赏古或故实人物画或为这一审美趣味使然。细而察之，杜堇笔下的庭院绘画，常出现珊瑚形象，仿佛体现出一种社会风尚，其后为仇英（约1501—约1551）等职业画家所沿袭。珊瑚一般在官员私宅中作为一种装饰"门面"的工具，是身份地位的象征，通常被放置于珍贵的青铜或陶瓷容器瓶内，露出枝柯，搭档文房用具或者古董出现在庭院雅集或博古蓝图中。

杜堇笔下的珊瑚一般出现在赏古图或故实人物画之中。这些绘画常常描绘文人在私家庭院赏古或以历史典故为依托的故实人物画。有名的如杜堇所绘《伏生授经图》（图3.2.9）。画中奇石在前，高低错落的蕉林在后，年老佝偻的伏生坐于席上，跪坐在侧的年轻女子为伏生之女羲娥，男侍者站于一旁，年轻女子正将伏生所讲授的《尚书》经文口传于汉代学者晁错（前200—前154），晁错恭敬记录，面前的案几上除砚台和纸外，还

图329　明　杜堇《伏生授经图》
绢本设色　纵147厘米　横104.5厘米
美国大都会艺术博物馆藏

【1】尹吉男：《政治还是娱乐：杏园雅集和〈杏园雅集图〉新解》，《故宫博物院院刊》2016 年第 1 期。

有一座醒目的朱红色珊瑚笔架。这类以"伏生授经"为题材的画题，自隋展子虔、唐王维以来就广为流传。伏生作为高人雅士必然会受到官员文人膜拜，杜堇此图为谁所作不得而知，但是画中的珊瑚笔架透露出与授经相吻合的文人气息。

杜堇另一幅画《古贤诗意图》也是根据古诗所画。该卷是杜堇在金琮（1449—1501）书唐宋之诗的基础上所作，现藏于故宫博物院。全卷分为李白诗《王右军》、韩愈诗《桃源图》、李白诗《把酒问月》、韩愈诗《听颖师弹琴》、卢仝诗《走笔谢孟谏议寄新茶》、杜甫诗《饮中八仙歌》、杜甫诗《陪王侍御同登东山最高顶宴姚通泉晚携酒》、黄庭坚诗《王充道送水仙花五十枝欣然会心为之作咏》、杜甫诗《舟中夜雪有怀卢十四侍御弟》九段。杜堇根据"右军本清真，潇洒出风（尘）。山阴过羽客，爱此好鹅宾。扫素写道经，笔精妙入神。书罢笼鹅去，何曾别主人"画右军笼鹅。王羲之执笔侧坐于石几前，与坐于太湖石前的友人对话，侍者正准备提着鹅笼退去。石几上摆一花屏，一座珊瑚笔架上有两支笔，两件手卷，一端砚台。这幅作品充分表现出明人对书圣王羲之风雅的想象。杜堇还有一幅《赏古图》（图3.2.10），同样是在文人的书桌显眼的位置放一青铜器，青铜器里面插有红珊瑚。

杜堇大约1465年进士落榜后开始以绘画为职业，主要活动于南京、北京两地。弘治二年（1489）十月二十八日，吴宽宴请翰林诸公包括李东阳、王鏊、陈璚、李杰等官员在北京吴宽家中雅集赏菊，与会诸公各赋诗，并请杜堇制图。自1489年至1499年杜堇第二次在京师发展绘画事业，这一时期多游走于达官贵人之间。也就是1477年，李东阳与倪岳一起观看了《杏园雅集图》，其后倪岳（1444—1501）、李东阳、吴宽等人分别效仿雅集并绘制前述的诸雅集图。虽然杜堇始

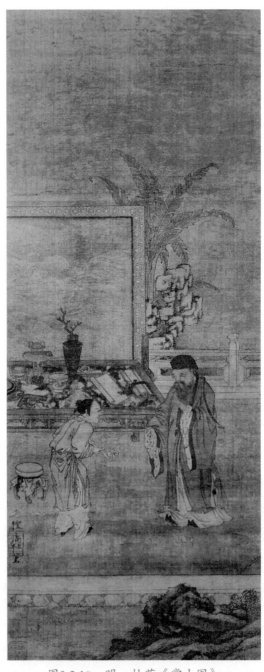

图3.2.10 明 杜堇《赏古图》

绢本设色 纵73厘米 横29厘米 私人藏

终没有进入宫廷画家行列，但对于当时京城上层文官的欣赏品味一定非常了解，这类赏古图、庭院绘画不是描写当时的文官庭院便是托古喻今的故实人物画。另外，杨一清（1454—1530）也请李东阳、杜堇为其所绘《耆英图》题跋。由此可见，杜堇的赞助人一般为居京师的朝廷大臣勋贵阶层。杜堇所绘故实人物画，并不力图复原历史场景，与其所绘《赏古图》等一般文人赏古的环境相同，一般以明代常见的庭院、室内家具、博古器物等作为画家再创作的背景。因此，杜堇的这类人物画中的珊瑚，反映的是明代中期上层文官的欣赏趣味。

明代唐寅摹《韩熙载夜宴图》现藏于重庆中国三峡博物馆。作品描绘了"送别""小憩""观舞""清吹""听琴""禀告"六个场景。唐寅在临摹顾闳中《韩熙载夜宴图》的基础上，增添了许多明代文人的痕迹，如太湖石、盆景、花坛、屏风、几案等。"观舞"场景里的长条案上的山水画屏前有一尊青玉座珊瑚笔架，朱红多枝，十分气派。

《金谷园图》（图3.2.12）为明代仇英所画，日本知恩院藏。描绘的是西晋富豪石崇（249—300）华丽的金谷园，园林中有古树参天、牡丹盛开、太湖石奇趣，可谓奇花异木珍禽皆备，侍女众多，一切都是富贵的景象。不过画中园林带有明显的晚明园林风格。石崇正与友人在轩内交谈，神态悠然，众多侍者随侍园中。轩内有两株火红色的大珊瑚枝被置于青铜壶内，十分醒目，甚是罕见，也映射出石崇的汰侈。学界一般认为《金谷园图》与同藏知恩院的《桃李园图》（图3.2.11）是对成组画作。日本学界通常认为《金谷园图》在左，《桃李园图》在右。林丽江根据两幅画中树干的生长姿态，认为《桃李园图》应在左，《金谷园图》应在右。这样，两幅画面中虽然树的品

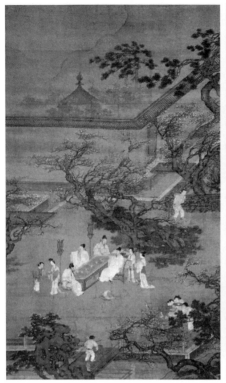 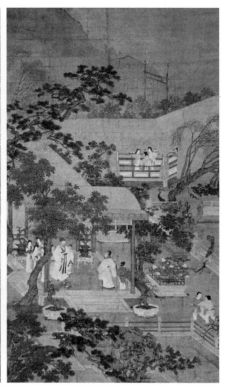

图3.2.11　明　仇英《桃李园图》　　　图3.2.12　明　仇英《金谷园图》

纵206.4厘米　横120.1厘米　　　　　纵206.4厘米　横120.1厘米

日本知恩院藏　　　　　　　　　　日本知恩院藏

种不同，但是仿佛是同一棵树伸延于两幅画中。[1]前者朴实，后者奢华，两园对比形成反差。

西晋石崇的金谷园，历代画家多有绘制，如东晋史道硕（生卒年不详）、唐周古言（生卒年不详）、唐张南本（生卒年不详）、五代周文矩、元杨周卿（生卒年不详）等。石崇是西晋的官员、文学家、大富豪，生活奢靡，建造的金谷园一直都是奢华名园的典范。与外戚

【1】林丽江：《以苏州为典范：图文相衬映苏州片制作与影响》，载邱士华、林丽江、赖毓芝主编《伪好物：16—18世纪苏州片及其影响》，台北故宫博物院，2019，第370—371页。

王恺时常斗富的轶事，被后世广为流传。《晋书》中记：

> 石崇、王恺争豪。武帝每助恺，尝以珊瑚树赐之，高二尺许，枝柯扶疏，世所罕比。恺以示崇，崇便以铁如意击之，应手而碎。恺既惋惜，又以为疾己之宝，声色方厉。崇曰："不足多恨，今还卿！"乃令左右悉取珊瑚，有三四尺者六七株，条干绝俗，光彩曜日，如恺比者甚众。恺恍然自失矣。[1]

这件以"珊瑚"争豪的事件实属令人惊愕，因为在西晋时珊瑚进贡的数量并不多，皇宫都不见得有那么多大株珊瑚，而在石崇这里仿佛成了微不足道的小物件。元人朱德润《题石崇锦障图》中也写到这件以珊瑚争豪的事件："珊瑚扶疏三四尺，王羊贵戚争豪奢。"

明代嘉靖以后，经济的繁荣使得苏州地区在文化与趣味方面引领风骚。这一现象，晚明陈继儒将之形象地称为"吴趣"。仇英的作品一般为苏州一带巨富大家所定制。如昆山周凤来、嘉兴项元汴皆为其赞助人。有学者指出《金谷园图》曾出现在王世贞所收藏仇英的四大幅组画中。[2]四大对幅是明代兴起的四幅画成一组的时风，一般为反映四季的历史典故或山水画。早期如戴进（1388—1462）所作四幅一组的宫廷画，明代中后期典型的如文伯仁（1502—1575）的《四万山水图》。这种品味应属浙派宫廷品味发展而来。仇英《金谷园图》绘制于1550年前后。王世贞在嘉靖二十六年（1547）中进士，年方二十一岁。1550年前后王世贞不过二十四五岁，从年龄来看，王氏应该不是仇英的直接赞助人。大概后期从其他人手中购得。《金

【1】［唐］房玄龄等：《晋书》卷三十三，中华书局，1974，第986页。

【2】林丽江：《以苏州为典范：图文相衬映苏州片制作与影响》，载邱士华、林丽江、赖毓芝主编《伪好物：16—18世纪苏州片及其影响》，台北故宫博物院，2019，第370—371页。

谷园图》是根据历史典故所绘的故实人物画，所取的场景是显示石崇豪富的园林景象。清代华嵒（1682—1756）也绘有《金谷园图》，但画面上并未出现珊瑚，而是选取石崇与绿珠的爱情故事来描绘，用笔简淡，人物清雅，呈现的是文人的趣味，迥异于仇英笔下的《金谷园图》。这种着眼点不同说明画家选择《金谷园图》这一画题的立意不同。虽然仇英笔下的金谷园以历史故事为蓝本，应该映射出明代私家园林的奢华风尚。从园林布置与明代中后期苏州一带私家园林的竞争来看，虽描绘历史，但颇能反映出时风。在"吴趣"的引领下，苏州富户之间的竞争仿佛与一千二百多年前石崇以"珊瑚"争豪获胜遥相呼应。

仇英还有两幅故实人物画中画有珊瑚。《右军书扇图》（图3.2.13）画溪山深处，古松参天，王羲之持扇坐于松下的石案旁凝思，石案置书籍、卷轴、珊瑚笔架等物。一童子随侍身边，另一童子在溪边洗砚。一老妪提着篮子微笑地望着王羲之，篮中有多把扇子。

仇英所绘另一件《竹院品古图》（图3.2.14）描绘了苏轼、米芾等三位文人在庭院中一同品鉴古玩字画的场景。画屏后太湖

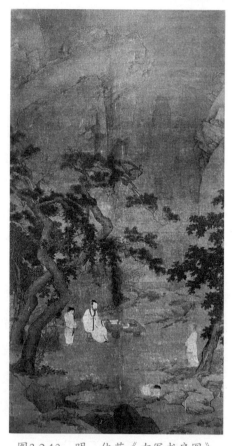

图3.2.13　明　仇英《右军书扇图》
绢本设色　纵145厘米　横74厘米
云南省博物馆藏

石屹立于茂密竹林之间，远处设一石桌，上摆有棋盘，一童子正在收拾棋子，两只犬嬉戏于石桌之下，近处一童子烧水煮茶。画屏前，大大小小共置五张桌案，陈列着画册、卷轴、书籍、青铜器等古物。两位文人神情专注、兴致勃勃地观看平头案上的画册。另一位正召唤童子准备喝茶，桌案前方置一插有朱红色珊瑚的青铜觚，再往前可见壶等青铜器摆放。两位衣着鲜艳的仕女和四名小童不断呈上古物。

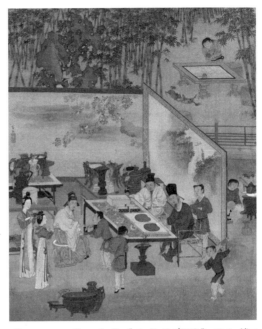

图3.2.14 明 仇英《人物故事图》册之第5开《竹院品古图》 绢本设色 纵41.2厘米 横33.7厘米 故宫博物院藏

唐太宗十八学士也成为一个画题，最早为唐代画家阎立本所绘，之后《十八学士图》常为后世画家所绘制，现已不存。自宋徽宗将《十八学士图》绘制在庭院之中，遂与《西园雅集图》一道构成文士庭院雅集的图像传统，这一传统也为明代画家所沿袭。明代佚名画家所绘《十八学士图之琴》（图3.2.15）虽然是对唐代十八学士的想象，但庭院布置却反映出明代人的物质文化生活。庭院古松参天，芍药盛开，花石成景，孔雀嬉戏。四人围坐于几桌，神情放松，桌上香炉缭绕，乐者正将琴取出准备弹奏。雕工精细的围栏上放一太湖石，间植芍药，侧站一人。太湖石后有一木桌，上摆放珊瑚瓶供、宝瓶、香炉等物。侍者或沦茗，或执扇，或捧盒。虽然五人衣着随意，但是

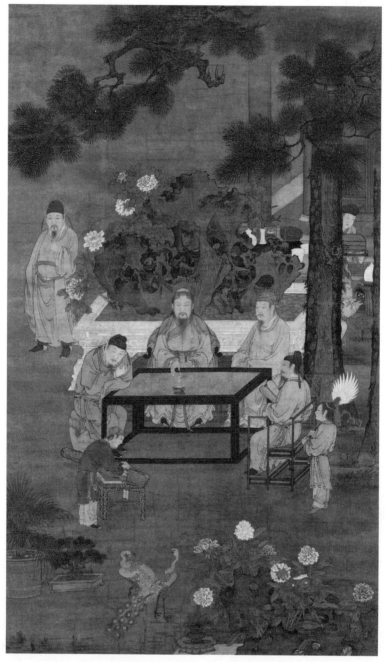

图3.2.15　明　佚名《十八学士图》之琴

绢本设色　纵173.7厘米　横102.9厘米　台北故宫博物院藏

从画中庭院内散发的富贵气息看，他们必然是地位尊贵之人。

历经多次朝代更替，千百年中珊瑚笔架依然是一种奢侈流行之物，经常出现在后世画家的笔下。果真如诗人林逋（967—1028）所称："青镂墨淋漓，珊瑚架最宜。"明代以来，含有珊瑚笔架图像的绘画多与表现古代著名文人故实人物画相结合，成为官员雅集或书房高贵的配置物。这种情况，一部分为明代画家对历史的想象，一部分也是现实生活的反映。这说明在明人眼里，珊瑚笔架映射出其受欢迎的时风，以及显示出潜在消费阶层的勋贵品味。

五、珊瑚与女性空间

《西京杂记》载："积草池中有珊瑚树高一丈二尺，一木三柯，上有四百六十二条。"【1】积雪池位于汉成帝宫中的昭阳殿内，是皇后赵飞燕妹妹赵合德的居所。这便是较早记录珊瑚作为装饰物出现在后宫女性空间之中。

珊瑚图像出现在女性空间中最早可追溯到北宋王居正（生卒年不详）的《调鹦图》（图3.2.16），现藏于美国波士顿美术馆。王居正，善画仕女，酷学周昉，精密有余，而气韵不足。画中贵族妇女坐于庭院，侍者手持一只鹦鹉立于妇女侧面，妇女前的桌面上放置鹦笼、书、笔墨及一座珊瑚笔架。另有南宋佚名画家所绘《戏猫图》，画皇家庭院桃树下的一角有八只猫在嬉戏玩耍，黑漆方桌上有两个蓝釉梅瓶插有朱红色珊瑚枝，一个紫釉花口瓶，两个棋盒。说明这是一个典型的后宫女性空间。

值得注意的是，珊瑚与鹦鹉都是朝贡来的物品，它们的组合也常

【1】［汉］刘歆：《西京杂记》，上海古籍出版社，2012，第10页。

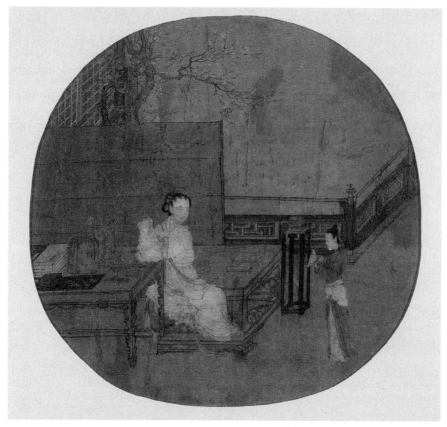

图3.2.16　北宋　王居正（传）《调鹦图》

绢本设色　纵23.4厘米　横24.2厘米　美国波士顿美术馆藏

出现在女性空间之中，凸显了知识阶层的女性空间装饰。明张著《次郑季明和袁子英纪梦韵》，很好地描绘了女性空间。

> 雉扇徐开动葆幢，绿裙净色剪湘江。珊瑚鸣佩还深院，鹦鹉忘言隔小窗。篆试沉香云作阵，杯传侍女玉成双。夜深回想蓬莱远，脉脉幽情不易降。

明代一卷《千秋绝艳图》（图3.2.17）中画历代有影响力的五十七名女子像，其中正有绿珠（？—300）怀抱珊瑚枝。绿珠是石崇的爱妓，姿容绝艳。明代刘基《题金谷园图》中写道："燕钗十二

歌白苎，珊瑚玲珑绿珠舞。"皆是根据《晋书》有关石崇的记载：

> 及贾谧诛，崇以党与免官。时赵王伦专权，崇甥欧阳建与伦有隙。崇有妓曰绿珠，美而艳。孙秀使人求之。崇勃然曰：绿珠吾所爱，不可得也。秀怒，乃劝伦诛崇、建，遂矫诏收崇及欧士到门。崇谓绿珠曰：我今为尔得罪。绿珠泣曰：当效死于官前。自投于楼下而死。崇母兄妻子无少长皆被害，死者十五人。[1]

图3.2.17 明 佚名《千秋绝艳图》之"绿珠" 绢本设色 纵29.5厘米 横667.5厘米 中国国家博物馆藏

绿珠之所以得到历代诗文的赞美，是因为绿珠有义。至于石崇遭到灭门，与绿珠并无太大关联。石崇劫掠富商，行事不端，心狠手辣，早就遭人嫉恨。孙秀索要绿珠，只不过是导火索。赵伦专政，石崇失势，恶久必报。权力之间的争斗非一日之所累积。非绿珠，无以速石崇之诛；非石崇，无以显绿珠之名。石崇豪富，多藏珊瑚，绿珠乃石崇爱妾，珊瑚配爱妾，自然容易为好事者联系在一起。无论诗文画作，绿珠的形象便与珍贵珊瑚联系在了一起，成了某种象征。后世诗文画作对绿珠的怀念也带着某种惋惜。

杜堇所画《听琴图》（图3.2.18）说的是"文君听琴"的故事，是一幅典型的描绘女性空间的画。此图庭院中重峦叠嶂之姿的太湖石中间遍植芭蕉，蜀葵盛开；司马相如低首弄琴，长形琴桌上置一香炉和一插有小株珊瑚枝的瓶子；琴桌旁有一矮榻，上放有书籍卷轴；后

【1】［唐］房玄龄等：《晋书》卷三十三，中华书局，1974，第989页。

图3.2.18 明 杜堇《听琴图》

绢本设色 纵163厘米 横94.5厘米 私人藏

有一黑漆小方桌上放有花瓶和蟠桃果盘；屏风后卓文君听着琴声流露
出思念之情。

　　《秋景货郎图》轴（图3.2.19）为明代宫廷画家所绘，故宫博物
院藏。画面前景点缀奇石花卉，后景古木参天；庭院中两名衣着华
丽考究、仪态端庄的妇女，带领两名孩童正在和货郎交谈，仿佛讨价
还价；货架装饰繁缛复杂，有插珊瑚枝的蓝釉胆式瓶、龙纹画屏、花

图3.2.19　明　佚名《秋景货郎图》

绢本设色　纵196.3厘米　横104.2厘米　故宫博物院藏

朵、酒壶、捧盒等物件，放置的货品可以反映出当时贵族喜爱摆弄的流行"玩具"。画中的货郎虽衣着朴素，但面貌丰腴温润，没有半点普通货郎的市井气息；庭院围栏雕琢精致，人物气质形象俱佳，极有可能描绘的是宫廷场景。

六、"苏州片"中的珊瑚

苏人以为雅者，则四方随而雅之；俗者，则随之俗之。[1]晚明，全国以苏州的审美为风尚标，辐射于各个领域。

> "……至明末，唐、仇辈出，坊间相率仿效，赝鼎益夥，即所谓苏州片者。其画多做细金碧人物山水，敷色浓整，是俗人之仿古也。然自乾、嘉以后，此物亦成稀世名品。欲求真作杰构尚可得哉？"[2]

珊瑚图像也像其他流行物品一样频繁出现在"苏州片"中。社会安定，人们在吃饱穿暖的基础上有多余的经济能力花在艺术品、工艺品及古董上，越来越多的人想要购买就会供不应求，中下层社会人士想买却又买不起，于是伪作泛滥。但是拥有或购买"苏州片"在当时并非是一件需要遮遮掩掩的事情。清初"苏州片"作为贡品流入宫廷，足以见得绘制水平不低。为什么会绘制大量带有珊瑚的"苏州片"？做"苏州片"的最终目的一定是为了获得经济收益，但是有市场才会有买卖，所以"苏州片"可以反映出当时一定程度的社会需求，可见珊瑚的珍贵特性，以及作为象征地位、富贵的含义在当时足够流行。

诸多冠以仇英、唐寅名称的"苏州片"中，珊瑚多出现于女性

【1】［明］王士性：《广志绎》卷二，中华书局，2006，第219页。

【2】陈定山：《醉灵轩读书记》，《申报》1923年1月12日第8版。

空间里。《红叶题诗仕女图》（图3.2.20）为唐寅款画轴，画中假山
芭蕉在侧，一面容姣好的女子坐于庭院的石凳上；石凳上放有一个木
质小桌几，桌几上面摆有一座朱红色的珊瑚笔架、两支笔、一端砚
台、两件卷轴；女子正深情款款地手持毛笔在红叶上题字，仿佛通过
红叶寄托相思之情；画面上方题诗："红叶题情付御沟，当时叮嘱向
西流。无端东下人间去，却使君王不信愁。"想来这应该是一名思慕
君王的贵族女子。《美人倦绣图》（图3.2.21）为日本江户时代画家
谷文晁的作品，托名唐寅。图绘一女子厌倦了织绣活动，伸展懒腰，

图3.2.20　明　唐寅（款）
《红叶题诗仕女图》绢本设色
纵104厘米　横47厘米　美国
露丝舍曼李日本艺术研究所

图3.2.21　明　唐寅（款）
（日）谷文晁《美人倦绣图》
纸本水墨　纵112.5厘米
横35.7厘米　藏处不明

背后屏风前放一插枝珊瑚，十分风雅地构筑了女性空间。《乞巧图》为仇英款长卷，描绘宫中女子乞巧节时的各种活动；庭院中宫女忙碌侍弄茶点，屏风前的妃嫔坐在榻上聊天、看书、练字；在一龙纹画屏前的木几上摆有珊瑚枝供瓶、青铜器、瓷器等古玩；供桌上摆有泥偶用来供奉神灵，以乞求多子多福。《百美图》传为仇英所画长卷，描绘衣着华丽的仕女在宫苑中游玩的长卷，侍女们或于太湖石前执壶浇花，或荡秋千，或以扇扑蝶，或席地圈坐侍弄花草等。其中殿内一仕女站于廊前笑望另一仕女逗弄鹦鹉，身后木桌上摆插有一株红色珊瑚枝的玉壶春瓶，还有书籍、香炉等物。仿佛元诗中写的："金丸脱手弹鹦鹉，玉鞭嬉笑击珊瑚。"

这些托名唐寅、仇英的"苏州片"作品，所绘珊瑚未必是真实情景的反映。不过珊瑚作为女性空间的装饰物，入画久矣。16世纪后期，由于商业经济的繁荣，市场上对于苏州名家绘画需求量增大。一些托名明四家的绘画应运而生。沈周、文徵明等吴派大师皆不避讳冒名作品，并且还会"乐于助人"。发展至后期，逐渐形成学界称之为"苏州片"的仿制作品，成为一时之风。但这些绘画水准很高，一度进入清廷内府收藏。这些画作中出现的珊瑚，一般为应景而添加，原有珊瑚象征的地位、身份和财富的意义已悄然转化为中下层购买者对富贵、地位、风雅的想象。

七、结论

自入画以来，珊瑚便扮演了不同的角色。总体来看，画中珊瑚自出现在雅集绘画之后，开始体现出一种勋贵品味。这种品味随着社会发展而出现了阶层的流动。细而述之，珊瑚作为朝贡贡品以展示天朝

威仪，也作为富豪炫富的摆设出现在高级官员的雅集之中。自明代杏园雅集之后，逐渐成为职业画家附庸勋贵品味的一种主要装饰物。珊瑚笔架具有的实用功能使其与文人的趣味产生了不解情缘。珊瑚与女性的天然联系，也使其成为画家对古代文人和女性想象的配置物。晚明"苏州片"伪好物中出现大量的珊瑚，则反映出珊瑚受到商业消费的追捧。明代虽然出现很多的珊瑚图像，但从画家的身份和潜在的赞助人来看，总体上受画阶层仍然局限于权贵阶层或富商阶层。至16世纪后期，以仿制名家为主的"苏州片"绘画也出现不少珊瑚图像，这使原由记载皇家特有的朝贡物品，以及象征勋贵品味的珊瑚逐渐延伸到中下层阶级对富贵、地位、风雅想象的产物。从另一方面来观察，虽然明代有多种出版物以珊瑚命名，但在文人画家的笔下，如沈周、文徵明等吴派大师的画中，几乎从未出现珊瑚的图像。这似乎更加说明，绘画中的珊瑚很大程度上象征着与一般文人阶层相对立的勋贵阶层的品味。珊瑚入画的历史，也体现了一种趣味推移与消费文化蓬勃发展的历史。

附表一：宋至明绘画中的珊瑚及其不同功用

作者及时代	作品	题材及功用
（北宋）李公麟	《职贡图》	朝贡
（北宋）米芾	《珊瑚帖》	珊瑚笔架
（北宋）王居正	《调鹦图》	女性空间
（南宋）刘松年	《西园雅集图》	庭院雅集·珊瑚笔架
（南宋）佚名	《戏猫图》	女性空间
（元）任仁发	《棋图》	庭院雅集
（明）谢环	《杏园雅集图》	庭院雅集

（明）杜堇	《伏生授经图》	故事人物画·珊瑚笔架
（明）杜堇	《赏古图》	博古
（明）杜堇	《古贤诗意图》	故事人物画·珊瑚笔架
（明）杜堇	《听琴图》	故实人物画·女性空间
（明）佚名	《宪宗元宵行乐图》	朝贡
（明）佚名	《十八学士图·琴》	故实人物画
（明）佚名	《秋景货郎图》	骨董
（明）佚名	《上元彩灯图》	骨董
（明）唐寅	《韩熙载夜宴图》	珊瑚笔架
（明）仇英	《竹院品古图》	故实人物画
（明）仇英	《职贡图》	朝贡
（明）仇英	《金谷园图》	故实人物画·园林题材
（明）仇英	《右军书扇图》	故实人物画·珊瑚笔架
（明）（款）唐寅	《红叶题诗仕女图》	苏州片
（明）（传）仇英	《乞巧图》	苏州片
（明）（传）仇英	《百美图》	苏州片
（日）谷文晁 唐寅（款）	《美人倦绣图》	日本江户时代

书画鉴定

文徵明《楷书太上老君说常清静经传》卷（册）真伪考辨

　　"明四家"之一的文徵明不仅山水画成就斐然，人物画成就亦甚高。时人评其人物尝与李龙眠、赵孟頫相媲美，虽有过誉之嫌，但足见文徵明人物画成就之不俗。然而，由于文徵明存世人物画数量较少，其画名遂被山水画所掩盖。除学界广泛关注的《湘君湘夫人图》外，现存文徵明所绘《老子像》亦为罕见的精品。不过，现署名为文徵明所绘的三幅老子立像中有两幅为"双胞本"，皆经20世纪80年代中国书画鉴定组无异议地定为真迹。[1] 其中一本藏于旅顺博物馆，命名为《老子像》卷，编号辽5-037，列为佳品；[2] 另一本藏于天津博物馆，名为《楷书说常清静经传》，编号津7-0102，列为一级文物。两幅作品内容高度相似，因文徵明在该册尾跋中抱怨夏日书写长篇小楷的苦恼，以及两篇笔迹不一致等因素，又根据常识，文徵明不可能于两个年头的相同两日写两篇同样内容的小楷送同一个人，因此，两本中存在的问题需要厘清。为行文方便，以下分别将其称为"旅顺本"和"天津本"。

【1】中国古代书画鉴定组对于无异议的作品收录在《中国古代书画图目》里。见《中国古代书画图目》，文物出版社，1997，第6册，第66页；第16册，第36页。

【2】旅顺博物馆编：《旅顺博物馆馆藏文物选粹·绘画卷》，天津人民美术出版社，2006，第30—31页。

图4.1.1　明　文徵明《老子像》
纸本墨笔　纵24厘米　横281厘米　旅顺博物馆藏

一、两幅书画的基本状况及其在明代的流传

"旅顺本"卷首白描《老子像》（图4.1.1），像的左侧题有"丁酉望七月日徵明绘像"。画面上钤有"乾隆御览之宝""三希堂精鉴玺""宜子孙""嘉庆御览之宝""宣统御览之宝""乾隆鉴赏""秘殿珠林""秘殿新编""珠林重定""乾清宫鉴藏宝""悟言室印""古杭瑞南高氏藏画记"等12枚印章。展卷依次向左为《太上老君说常清静经》和《老子列传》。书法部分又有"玉兰堂印""宣统鉴赏""无逸斋精鉴玺""文徵明印""衡山""武林高瑞南家藏书画印"及两方"停云"等8枚印章。

画面题跋显示，《太上老君说常清静经》为文徵明嘉靖丁酉（1537）七月十二日焚香敬书，三日后，七月十五日绘老子像，《老子列传》为次年（1538）六月十九日写，分别为文徵明68岁、69岁所作，随后合为一卷。皆系为北山炼师所作。卷末文徵明写道：

> 嘉靖戊戌六月十有九日，为北山炼师补书此传于是，余年六十有九矣。欧阳公尝言，夏月据案作书，可以消暑忘劳。然余挥汗执笔只觉烦苦尔，岂公自有所乐也。是日午后，微雨稍凉，但苦窗暗，故首尾浓纤不类，不免观者之诮

图4.1.2　明　文徵明《楷书说常清静经传》册

纸本墨笔　每开纵20.9厘米　横11厘米　1537年　天津博物馆藏

云。文徵明识。（图4.1.1尾跋）

相比"旅顺本"，"天津本"（图4.1.2）没有那么多的收藏印迹，卷首绘老子像，像右上方题有"长洲文徵明写像"，下钤"徵""明"两方朱文印。小楷部分同为《太上老君说常清静经》和《老子列传》，《太上老君说常清静经》起首下方有"茂先"印，结尾钤"徵""明"，《老子列传》结尾处也钤"徵""明"两朱文印。小楷部分结束后，卷尾又有文徵明几行行书大字，此为比"旅顺本"多出的部分，其内容为：

病困无聊写此，奉赠北山炼师，永充福济观常住，一笑置之。徵明顿首。（图4.1.2尾跋）

后钤"文徵明印""悟言室印""衡山"等印章。书法部分首尾为一完整纸张，纸张上钤有两处"金粟山藏经纸"朱红印记。

北山炼师为道士周以昂（生卒年不详）。《矫亭存稿·周北山生圹志》云：

北山周先生，为郡都纪。闻母谢世，即弃官成服。北

山名以昂，别号北山。风神秀整，性情纯恪。少以父命礼福
济观羽士马坦然为师，遂通其学。尝从都太仆玄敬游，得其
肯綮。吴中巨室争延致为塾宾。日与高人逸士，结社赋诗为
乐。【1】

北山炼师从游于都玄敬，都玄敬即都穆。文徵明早年便与都穆、
唐寅倡古文辨，看来皆为一交友圈内人士。

"金粟山藏经纸"为宋纸，系宋代著名的寺院金粟寺制，该寺
在北宋以收藏大藏经书而著名。金粟山藏经纸大约制造于宋治平元年
至元丰年间（1064—1085），后为苏州承天寺承制并延续。《金粟
寺记》曰："藏经纸硬黄，笔法精妙。其墨黝泽如漆，每幅有小红印
曰：'金粟山藏经纸'，计六百函。……今存仅百余轴。"【2】明代
胡震也有记载："纸背每幅有小红印，文曰'金粟山藏经纸'。"清
代乾隆内府也曾仿造，钤有"乾隆年仿金粟山藏经纸"朱文小印。可
见金粟山藏经纸不仅名贵，且以盖有专属印章为标志。经王宇考订，
金粟山藏经纸除写经、印经外，也用于书画。如文徵明《漪兰室图》
《枯木幽兰图》《和石田先生落花诗》等作品即用金粟山藏经纸所
作。【3】

"旅顺本"所用纸张没有"金粟山藏经纸"印记，两个版本的
纸张并不相同。除作品上面所钤印章外，两幅作品主要区别是"天津
本"卷尾多出文徵明所题"病困无聊"这段行书大字。根据有限的文
献记载，现梳理出两卷作品大致的流传：

"旅顺本"钤有 "古杭瑞南高氏藏画记""武林高瑞南家藏书

【1】[明]方涛：《矫亭存稿》，转引自周道振、张月尊纂《文徵明年谱》，百家出版社，
1998，第488页。
【2】[元]潘泽民：《金粟寺记》，转引自[清]张燕昌：《金粟笺说》，丛书集成本，
第2页。
【3】王宇：《明清笺纸研究》，博士学位论文，南京艺术学院，2019，第17页。

画印"两方收藏印，为杭州高濂收藏印，高濂（约1527—约1603），戏曲家，号瑞南，杭州人，著有《遵生八笺》等。根据收藏印记，"旅顺本"先被杭州高濂收藏，后进入清宫内府。《秘殿珠林续编》卷八有详细记载：

> 文徵明画老子像一卷：本幅素笺本。纵六寸五分，横七寸六分，白描老子像，款丁酉七月望日徵明绘像。钤印一：悟言室印。后幅《太上老君说常清静经》，经文不录，款嘉靖丁酉六月十有二日，焚香敬书，徵明。钤印三："停云"，方印；"停云"，圆印；"玉兰堂印"。后附《史记·老子列传》，文不录，款嘉靖戊戌八月十有六日，为北山炼师补书此传于是，余年六十有九矣。欧阳公尝言：夏月据案作书可以消暑忘劳。然余挥汗执笔只觉烦苦尔，岂公自有所乐也。是日午后，微雨稍凉，但苦窗暗，故首尾浓纤不类，不免观者之诮云。徵明识。钤印二：文徵明印、衡山。鉴藏宝玺，八玺全。收传印记：古杭瑞南高氏藏画记；武林高瑞南家藏书画印。[1]

内容略有误记，丁酉六月应为七月，八月十有六日应为六月十有九日，其他跋文、印章等信息均与"旅顺本"一致。

"天津本"除文徵明私印外，另有"茂先"（待考）一方印，其他未钤任何收藏印玺。不过根据王世贞《弇州山人四部续编》记载，王世贞曾收藏此卷：

> 文待诏书常清静经老子传，文待诏书常清静经后附以太史公所著传，小法楷法皆极精妙，前貌老子像虽仿佛自赵承旨，而聊耳修眉神采俨若生动，岂惟出蓝而已。……待诏跋

[1] 故宫博物院编《秘殿珠林及续编三编》，第2册，海南出版社，2001，第96—97页。

尾谓：为北山炼师书充福济观常住。福济观不知在何地，而

炼师之骨业已朽矣。入吾手非远当亦他往，聊识其末，以贻

得弓者。[1]

王世贞对文徵明《老子像》评价颇高，认为文徵明虽学赵孟𫖯，然而有出蓝之胜。王世贞在年轻时便与文徵明有较为密切的交往，另据现代学者研究，王世贞对文徵明书画收藏及题跋不下72余件。[2]可见作为后学的王世贞对文氏的书画非常熟悉。文末提到"福济观"，显示出王世贞所收藏的是带有文徵明大字行书落款带的"天津本"。福济观，据正德《姑苏志》记载：宋淳熙（1174—1189）年间建，元季兵毁，正统（1436—1449）中，道士郭宗衡重建。[3]又据《吴县志》载：嘉靖（1522—1566）中，纯阳祠毁，道士周以昂重建。[4]同治《苏州府志》补充了其后的沿革：万历十三年（1585）重建。[5]可见，王世贞所记所藏该卷的时间应在1585年之前。不过，在王世贞之前，北山炼师收藏之后，至少还有两位藏家，分别是吴希善（生卒年不详）、黄毓初（生卒年不详）。

詹景凤（1532—1602）《詹东图玄览编》载：

文徵仲于福济观中焚香沦手，用小楷写《清静经》，王禄之写《道德经》，许元复临《黄庭经》，徵仲又书写《老

【1】[明]王世贞：《弇州山人四部丛稿续编》，《文渊阁四库全书》第一二八四册，台湾商务印书馆，1985，第272页。

【2】杜娟：《王世贞与文徵明：书画交游与鉴藏评价——兼论柯律格〈雅债：文徵明的社交性艺术〉对〈文先生传〉的错判》，载苏州博物馆编《翰墨流芳——苏州博物馆吴门四家系列展览学术研讨会论文集》，文物出版社，2016，第277—281页。

【3】[明]王鏊等纂：正德《姑苏志》，收入《天一阁藏明代方志选刊续编》，第12册，上海书店出版社，1990，第675—676页。

【4】牛若麟、王焕如等：崇祯《吴县志》，收入《天一阁藏明代方志选刊续编》，第17册，上海书店出版社，1990，第597页。

【5】李铭皖等修，冯桂芬纂：同治《苏州府志》，收入《中国地方志集成·江苏府县志辑》，第8册，第244页。

子传》，画老子小像于首，合为一小册。然清静是徵仲精心
之笔，如法侣禅僧学道于神山，逍遥自在。乃若乘风云而上
天，仍需十年后乃议耳。道德便习，但乏道气。黄庭是学步
小儿，然眉宇高秀见者知爱。则其善也。此册为吴希善得
来，后归黄毓初，今又归金氏。予借阅三月，怪徵仲下笔太
尖杪，乃尖杪却又是徵仲宿疾。故予与徵仲小楷，唯以其不
尖杪者为意得法合，体裁高。[1]

詹景凤，字东图，号白岳山人等，安徽休宁人。詹氏在文徵明
在世时（1559年前）已与之有交往，并曾求教于文徵明，[2]对文徵
明的书风有精深的见解。詹景凤1567年中举之后有机会接触大量书
画，与苏州文化圈来往颇为紧密。尤其与文嘉（1501—1583）有较
深往来，并对文嘉《钤山堂书画记》很熟悉。《钤山堂书画记》成书
于1568年，詹景凤与文嘉似在1568年后交往更为频繁，詹景凤透露
文嘉岁八十高龄命家人杀鸡招待自己[3]，时间在1580年前后。詹氏
经眼文徵明小楷《清静经》大概也在这一时段。1591年詹景凤《留都
集》刊印出版，记载詹景凤经眼文徵明小楷《清静经》的《詹东图玄
览编》也收录在此集之中。詹氏提及，此册中另有王穀祥（1501—
1568，字禄之）所写《道德经》、许初（生卒年不详，字元复）《黄
庭经》，并经吴希善、黄毓初收藏，惜未提及文徵明卷尾题跋的关键
信息。但我们可以根据一些线索推论，詹氏所见极大可能就是今天的
"天津本"。笔者2019年7月30日前往天津博物馆观摩原作，纸张采

【1】［明］詹景凤：《詹东图玄览编》，收入卢辅圣主编《中国书画全书》，第4册，
上海书画出版社，1993，第47页。
【2】凌利中：《詹景凤生平系年》，《上海博物馆集刊》第九期，上海书画出版社，
2002，第358页。
【3】郭怀宇：《何为具眼——詹景凤的书画活动及其观念》，博士学位论文，中央
美术学院，2018，第78页。

用的确实为金粟山藏经纸，但并非为一完整的纸张。现存册页八竖行为一页，每页单独装裱，只剩两张还连在一起，如图4.1.2显示。仔细观察，每页纸张外页边缘大小有差距，被裁剪的痕迹较明显。册中不见王禄之、许初两人小楷，应是出于人为原因裁剪后又被重新装裱为一册。王世贞《弇州山人四部续稿》成书于1590年[1]，前述王氏经眼的文徵明楷书《清静经》并绘《老子像》至迟也不会晚于该年，并与詹景凤记载其经眼《清静经》合卷并不冲突。因王世贞所藏未提及王禄之、许初所书小楷，应非意外，大概为王、许之书被裁掉后方流转至王氏收藏。

明代画家文徵明、祝允明皆用金粟山藏经纸作画或写字，如苏州博物馆藏文徵明小楷《落花诗册》，纵14.5厘米、横193.3厘米，纸张中间以淡墨画出小楷格子纹，未见接裱。上海博物馆藏祝允明草书《前后赤壁赋》，纵31.1厘米、横1001.7厘米，长度可能为多卷接裱起来。可见金粟山藏经纸虽然形制、规格有别，但一般为长卷。由此可进一步佐证，"天津本"出现的八竖行为一页，不是纸张原本的样子，大概是为了将王禄之、许初所写内容去掉后，只留下文徵明的书画合璧本了。另外，詹氏文徵明小楷风格尖杪，似乎与"天津本"文徵明小楷风格相同。其后的流传便不详了。

20世纪80年代中国古代书画鉴定组分别于天津、辽宁鉴定了这对"双胞本"，鉴定的结果两本均为文徵明真迹。1987年10月16日，天津市艺术博物馆，文徵明《楷书太上老君说常清静经传》，杨仁恺先生写道：

> 嘉靖丁酉（十六年，1537，68岁）七月十二日，焚香
> 敬书，徵明款；下为《老子列传》，嘉靖戊戌（十七年，
> 1538）六月十九日为北山炼师补书此传，时年六十九岁；册

【1】郦波：《王世贞文学研究》，博士学位论文，南京师范大学，2003，第179页。

前自画老子像，并款印；册后为文氏致北山炼师一札。【1】

又作注释为：

> 文徵明小楷精妙，为历来鉴家所称道不绝。其《太上老君说常清静经传》册，宋金粟山藏经纸，乌丝栏小楷书，册前作老子立像，形象端庄，博衣宽带，直入赵子昂堂奥。经后署款，书于嘉靖丁酉（十六年，1537）七月十二日，时年六十八岁。"焚香敬书"，可见文氏之虔诚。经后用同样纸张楷书《老子列传》，为北山炼师补书此传，在写经之翌年六月十九日，自书年六十九岁。册尾附文氏致北山炼师一札，此乃和尚精心收藏、保存完整收藏、保存完整之又一例证。【2】

1988年6月4日，鉴定组在旅顺博物馆鉴定《小楷太上老君说常清静经并图》，杨仁恺的鉴定正文部分，内容除了纸张与"旅顺本"不一样外，其他大致相同。正文写毕后，又做了详细的注解：

> 文徵明小楷端庄秀丽，迄晚年未衰，乃古代书画界中佳话。文氏于嘉靖丁酉年十二日乌丝《太上老君说常清静经》，是月望（十五）补画老君像裱于卷前，越年六月十九日又小楷书《老子列传》。此卷文氏六十八、六十九两年完成，前后难得如此统一，足见功力之深厚。论者谓文氏天资不高，但所投入功夫，远较前人为多而勤勉。即此一端，可为后人法。原卷完整如新，为《佚目》中物。【3】

在杨仁恺先生的鉴定笔记里，正文和注释先后四次提到文徵明此

【1】杨仁恺：《中国古代书画鉴定笔记》第五卷，辽宁美术出版社，2015，第2485页。

【2】杨仁恺：《中国古代书画鉴定笔记》第五卷，辽宁美术出版社，2015，第2485页。

【3】杨仁恺：《中国古代书画鉴定笔记》第五卷，辽宁美术出版社，2015，第2875—2876页。

作的类同日期，不知何原因，并没有引起鉴定组的注意。款识显示，该作是文徵明1537年七月应北山炼师请求所作，于次年（1538）6月又补《老子列传》于后。根据常识，文徵明不可能当天作了相同的两幅书画，等次年又分别在两卷上写《老子列传》，送了两卷给北山炼师。再者依据文徵明落款内容"欧阳公尝言，夏月据案作书，可以消暑忘劳。然余挥汗执笔只觉烦苦尔……"可知，文徵明苦于夏日伏案写小楷，更不可能反复写两篇内容一样字数达到564字的《老子列传》及题跋。因此，有一卷应为有意作伪。文中提到《佚目》中物，为杨仁恺先生一直关注并撰写的《国宝沉浮录——故宫散佚书画见闻考略》。需要指出的是，杨仁恺先生的笔记里还有一处错误，即误将北山炼师当做了和尚。

另外，周道振、张月尊《文徵明年谱》是研究文徵明生平活动的权威著作，不过年谱错误地将文献著录和出版画册图录里的两幅《小楷太上老君说常清静经并图》视为一幅作品，[1]并依据詹景凤《詹东图玄览编》并未注明日期的记载，将整卷书画定于1537年七月十五日文徵明作。近年苏州博物馆编《衡山仰止——文徵明的社会角色》一书，其中文徵明年谱部分仍然错误地将老子像定为1537年七月十五日文徵明作。[2]鉴于上述情况，有必要将诸问题一一厘清。

二、两幅作品的考辨

从两幅作品质量来看，可以看出"天津本"书法部分明显较"旅顺本"优，且老子像与其后小楷为同一纸张，即金粟山藏经纸。其上《太上老君说常清静经》与《老子列传》，前后书风一致。册中小楷

【1】周道振、张月尊纂《文徵明年谱》，百家出版社，1998，第488页。
【2】苏州博物馆编《衡山仰止——文徵明的社会角色》，故宫出版社，2013，第216页。

中宫内敛，线条舒展，结体宽绰有余，技巧高度成熟，不失为范式楷模。文徵明小楷书风前后有一定变化，正如潘文协指出："文徵明的小楷，堪称一家，宗法钟、王，其风格早期宽绰、中期修长、晚年则简质。"[1]"天津本"小楷是文徵明68岁所作，属晚年风格，有明显的"简质"特征。不过与其中期作品如1511年所作《太上老君说常清静经》（图4.1.3）相比，仍能感受到内在风格的一致性。尤其与后期书风代表一致，如文徵明84岁所作《盘谷叙》（图4.1.4），两者字形、书风一致，

图4.1.3　文徵明《太上老君说常清静经》局部　1511年　台北故宫博物院藏

起笔处、转折处皆劲爽有力。"天津本"所钤"徵""明"两套印章（图4.1.2-a），与文徵明常用印章"徵""明"（图4.1.5）相吻合。另，卷尾"病困无聊"文徵明行书大字部分，与其70岁左右所书《行书尺牍七通》（图4.1.6）一致，如"病"字，无论用笔结体皆十分相似。也与南京博物院藏其63岁嘉靖壬辰（1532）题陆治《天池远眺》卷尾跋的行书书风高度一致，可以看出文徵明深得二王之法，又具有用笔劲健、利爽的特征。其中值得注意的是"笑"（图4.1.2-b）字的处理，十分特殊，其用笔、点画皆与《天池远眺》中文徵明题跋如出一辙（图4.1.7）。卷尾落款内容有"奉赠北山炼师"等字眼，与毗邻的小楷尾跋所赠主人一致，指明此卷确实为道士周以昂所作。卷首

【1】潘文协：《诸体皆妙——文徵明的书法艺术》，载苏州博物馆编《衡山仰止——文徵明的社会角色》，故宫出版社，2011，第142页。

图4.1.4 文徵明《盘谷叙》局部
1553年 台北故宫博物院藏

图4.1.2-a "天津本"局部印章

图4.1.2-b "天津本"局部 "一笑"

图4.1.5 上海博物馆编《中国书画家印鉴款识》"徵""明"印章

图4.1.6 文徵明《行书尺牍七通》苏州博物馆藏

图4.1.7 文徵明 题陆治《天池远眺》局部"一笑"

所绘《老子像》，虽如王世贞所言"神采俨若生动"，唯面部用墨有稍许凝滞，其余皆佳。正如文徵明在卷尾跋曰："故首尾浓纤不类，不免观者之诮云。"可以看出，此册为文徵明所作应无异议。此像与《太上老君说常清静经》日期一致，应作于丁酉七月十二日。综合前

图4.1.1-a "旅顺本"局部
"十""孔""曰"

图4.1.2-c "天津本"局
部"十""孔""曰"

述文献与书法来看，此卷应为真迹。[1]

周道振、张月尊大概只看到"旅顺本"，对其书法部分持有异议，怀疑卷中小楷《老子列传》是由其子文彭代笔[2]，但并未提供充足的证据。与"天津本"相比，"旅顺本"显得笔力较弱，细心观察，结体虽与文徵明小楷相似，但内在风格明显不符。竖画起笔处笔锋往往外露，与文徵明小楷起笔存在明确差异。该卷整体柔弱，起笔处多有拖沓现象。与文徵明小楷骨中见肉、肉里含骨更是不同。如《老子列传》部分如"孔子死之后"与"秦献公曰"（图4.1.2-c与4.1.1-a对比），其中的"十""孔"与"曰"皆出现败笔，"十"字竖画起笔处转折无力，"孔"右侧竖弯钩起笔同样存在这类问题，

【1】2019年7月26日，王连起先生在故宫讲《书画鉴定与收藏史问题十谈》。其间刚好涉及文徵明此作的真伪问题，王先生便考问笔者何者为真？笔者将自己认为旅顺博物馆所藏不真的看法告诉了王先生，与王先生不谋而合。不过王先生认为天津博物馆书法部分也存疑，卷首所绘《老子像》王先生并未有疑问。笔者问起原因，王先生并未给出答案。7月30日笔者前往天津博物馆观摩此卷，从纸张材料、艺术水准等多个层次考察了该作，书画皆无比精雅。鉴于天津本与王世贞的收藏、著录、品评一致，且卷尾文徵明行书大字与小楷内容吻合。如无坚实证据，似不可以将其定为伪作。
【2】周道振、张月尊纂《文徵明年谱》，百家出版社，1998，第488页。

"曰"字转折处更是出现明显的败笔，这类用笔在"旅顺本"存在较多，不一一列举。并非与文徵明书写这篇小楷字数多手累相关，而是用笔问题。在存世文徵明长篇小楷中也未曾出现此类问题。"旅顺本"不仅与"天津本"相去甚远，即便与文徵明早期小楷相比也悬殊。如与前述1511文徵明作此小楷《太上老君说常清静经》相比，"旅顺本"也见出用笔拖沓，转折乏力之病。

小楷部分卷首下方"玉兰室印"与上海博物馆编《中国书画家印鉴款识》文徵明"玉兰堂印"编号129完全一致。[1]卷中"停云""文徵明印"两白文印与文氏印章有稍许出入，或许因钤印受力不同所致。由此看来，小楷部分可能为文徵明后人所作。是否为文彭所作，尚难确定。因文彭小楷存世数量有限，目前尚未发现1537年四十岁左右文彭小楷的可靠笔迹。

"旅顺本"《老子像》的日期为丁酉七月望日（1537年七月十五日）。该像与"天津本"神情一致（图4.1.1-b、图4.1.2-d）。用笔用墨较"天津本"讲究，头部线条及眉毛、胡子、衣纹所画线条墨色浅而有变化。衣纹的处理上，在做拱手状的袖口处比"天津本"多出两笔，腋下多出一笔，下方宽袍边沿处多出三笔，而脖子下方交裾式衣领处少了一笔。总的来看，多出线条的部分，恰到好处地增添了衣纹的生动性，尤其是裙摆部分，"天津本"明显少画了两笔衣纹的边缘线，而在"旅顺本"中得到了补充。"天津本"胡子下方的交裾式领口，"旅顺本"因胡子所画浓密而略去，显得十分得当。这些细节，充分显示出一个成熟画家的驾驭能力，而非作伪者费尽心思地追摹原作。由此看来，"旅顺本"《老子像》部分应为文徵明1537年七月十五日重新绘制的单幅《老子像》。此幅《老子像》与其后小楷书

【1】上海博物馆编《中国书画家印鉴款识》，文物出版社，1987，第179页。

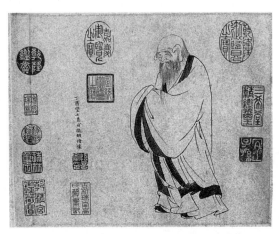 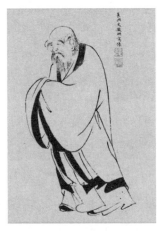

图4.1.1-b　文徵明"旅顺本"老子像　　　图4.1.2-d　文徵明"天津
本"老子像

法部分并非在同一张纸上，而是单独成卷，后又接裱在一卷。两幅画像落款小楷笔迹一致，与文徵明《偶适溪楼帖》（图4.1.8）等书法作品在签名上笔迹一致，并钤有"悟言室印"（图4.1.1-c）。文徵明有多方"悟言室印"，每方印之间有少许出入，但此印章与苏州博物馆刊出"悟言室印"（图4.1.9）、上海博物馆编《中国书画家印鉴款识》所收录"悟言室印"编号54号较为一致。综合上述情况，"旅顺本"卷前《老子像》大概为文徵明不大满意此前绘制的，三日后（1537年七月十五日）又重新所绘之像。

图4.1.1-c
"旅顺本"
悟言室印

图4.1.8　文徵明
《偶适溪楼帖》
落款"徵明"二字

图4.1.9　悟言室印
参见《衡山仰止——
文徵明的社会生活》

该卷收藏印，因钤有"古杭瑞南高氏藏画记"的高濂1609年前谢世，因此，该卷的合成其下限至迟不会晚于1609年。

周道振、张月尊大概只看到"旅顺本"，因此将此卷定为1537年七月十五日，并在其著作《文徵明年谱》中采用。而苏州博物馆所编《衡山仰止——文徵明的社会生活》同样沿用了此说，皆根据"旅顺本"得出的，根据上述论证，应为不实。因此，文徵明游福济观的确切时间应依"天津本"日期为准，即丁酉年七月十二日（1537年七月十二日）。

三、结论

综上所述，"天津本"应为文徵明书画合璧真迹。不过，所保留的册页是已被明人将原来王禄之、许初所写小楷裁掉后所合成的文徵明书画作品。"旅顺本"卷前《老子像》应为文徵明1537年七月十五日重绘，但书法部分非文徵明所书，大概为文氏家族后人所仿作，至于是否为周道振等所认为的文彭，还有待进一步研究，该卷的合成下限至迟不晚于1609年。明代文徵明的书画鉴定是一个比较棘手的问题，即便傅申在谈书画鉴定时，也会被文徵明复杂的印章所困扰。[1]不仅因其有多套印章，而且在文徵明去世后，这些印章又留给了他擅长书画的子孙。这种状况皆给鉴定工作带来了挑战。所幸的是，一些有意作伪的作品，有时还会留下蛛丝马迹，通过对内容、书法、绘画、印章等因素综合诊断，尚能进一步推进鉴定工作。

【1】傅申：《傅申书画鉴定与艺术史十二讲》，浙江大学出版社，2017，第47页。

研究综述

吴派研究六十年回顾

　　现代学术意义上吴门画派的研究，[1]是20世纪初期伴随着明清艺术史的研究而展开的。20世纪二三十年代，中国美术史的研究处于发轫阶段，出现了撰写美术通史热潮。陈师曾、潘天寿、中村不折与大村西崖等人的中国美术史著作中，皆出现关于明代绘画的论述，大

【1】吴门画派的概念曾经在学界存在一定争议，一部分学者认为吴门画派指明代以沈周为开派宗师，文徵明为核心人物，以及从事文人绘画风格沈、文的追随者，而将周臣、唐寅等列为院体一派画家。这一观点颇有渊源。日本学者中村不折、小鹿青云1913年出版的近代第一部《中国绘画史》便持此种观点，参见［日］中村不折、小鹿青云著，郭虚中译《中国绘画史》，浙江人民美术出版社，2013，第125—131页。之后直接影响到潘天寿等人的《中国绘画史》对吴派的划分。见潘天寿编《中国绘画史》，团结出版社，2016，第202—218页。这一观点大致代表了当时学界的认识。1990年故宫博物院举办"吴门绘画国际学术讨论会"，关于"吴派"概念的讨论再次成为焦点。单国强、周积寅等人便持与中村不折、潘天寿等人类似的观点。见单国强：《吴门画派名实辨》，载故宫博物院编《吴门画派研究》，紫禁城出版社，1993，第88—95页。周积寅《吴门画派与明四家》，载故宫博物院编《吴门画派研究》，紫禁城出版社，1993，第96—103页。与之相对的多数学者，一般认可董其昌对于吴门画派的看法，即沈周为吴门画派的开山之祖，上可追溯至陶宗仪、杜琼，下启文徵明、唐寅及之后沈、文的追随者等。本文所述除风格因素外，也考虑到时空因素和地域因素，即将唐寅、仇英皆视为吴派画家，这一认知较为符合历史情况，在今天俨然达成了共识。从1975年台北故宫博物院举办"吴派画九十年展"，到1990年故宫博物院举办"吴门绘画国际学术讨论会"，出版《吴门画派研究》，再到苏州博物馆相继举办（2012—2016年）吴门四家系列学术性展览，出版《翰墨流芳：苏州博物馆吴门四家系列展览学术研讨会论文集》，皆将唐寅、仇英列为吴派画家，便可看出学界这种整体性认知。需要加以说明的是，本文不是一份文献目录，仅就近几十年来吴门画派研究的趋势及其相关研究成果进行梳理与讨论，未能做到详细论述。因此，对没有提到的成果并不意味着漠视，所提到的相关研究，也不意味着全部认可。

体上确立了"浙派"与"吴派"等以风格流派的分类方法来叙述明代绘画,成为吴门画派研究的先声。

与此相对,20世纪早期,欧美的中国绘画史研究主要集中在宋画研究上。当时欧美学者受到日本中国绘画史学者的影响,普遍认为中国绘画只有早期绘画值得重视,宋画代表了画史上的最高成就,将明清两代绘画视为衰落的时代。此间虽然也有一些关于明代画家沈周、唐寅等大师生平及个别作品的简单介绍,[1]甚至还有喜龙仁(Osvald Siren)教授1938年出版《中国后期绘画史》等更为公允的学术著作,[2]然而始终没有打破学界对明清绘画研究的坚冰。[3]直到20世纪50年代,随着法国学者杜柏秋(Jean-Pierre Dubosc)等人在对当时欧美艺术史学界存在普遍推崇宋画,甚至连伪劣的宋画也受推崇的偏见的激烈争论中,欧美学界才逐渐改变对明清绘画的认识。[4]当然,事情的转机并非一人之力。这种转机首先自20世纪40年代后期开始,西方一些博物馆部门认识到许多在20世纪早期购藏的"宋""元"绘画实际上是明代或清代的东西。学者们同时也意识到一个由此而产生的困境,即如何从无确切创作者和佚名的作品推知真实的中国绘画的历史,这困境表明对年代做精

【1】Tempo Imazeki:《沈石田生平(一)》,《国华》第457期(1928年12月),其后又在该杂志发表沈周的系列文章。施派泽:《唐寅(一)》、《唐寅(二)》,《东亚杂志》卷11(1935年1—4月),卷11(1935年5—8月)。

【2】Osvald Siren.*A History of Later Chinese Painting*.2 vols.London: Medici Society, 1938.

【3】巴赫霍夫的书评直言不讳地指出中国后期绘画毫无生气,既无天赋也没有受过多少训练。这种观点代表了当时大部分欧美艺术史学者的认识。见[芬]米娜·托玛著,李雯、霍淑贤译《喜龙仁与中国艺术》,上海书画出版社,2019,第154页。

【4】[法]杜柏秋:《认识中国画的新途径》,载洪再辛选编《海外中国画研究文选(1950—1987)》,上海人民美术出版社,1990,第136—145页。

确的重估成了比其他所有问题都更重要的事情。[1]正如罗樾（Max Loehr）指出的严峻问题："真伪问题导致了一个真正的悖论：1.没有关于风格的知识，我们无法判断那些个别作品的真伪；2.对真伪不能确定的话，我们无法形成关于风格的概念。在此情形之下，我们的出路何在？"[2]自此之后，断代与风格分析成了西方中国艺术史研究的首要任务。方闻对这一问题解决的路径是采用西方绘画研究的方法论，强调以对绘画形式的结构分析来取代传统的笔法鉴定，正因为之前的鉴定建立在主观的笔法，以及绘画以外的题跋、印章、著录等材料之上，使得博物馆屡屡购买到赝品。此后方闻致力"基准作品"的研究，这为"时代风格"的划分提供了界限，并将中国山水画进行了分期。这一时期，对于每个时代大师的关注成为研究的一个重点，因为大师的作品相对容易成为"基准作品"的代表，从而确立一个时代的风格面貌。明代吴派画家大师林立，自然引发了学者的注意。其在学术上的反映可从20世纪50年代喜龙仁出版的《中国绘画：大师和画理》看出。但直到20世纪60年代以后，艾瑞慈（Richared Edwards）《石田：沈周艺术研究》（以下简称《石田》）一书出版，[3]才成为学界研究明代吴门画派的转折点。[4]其后，欧美学界掀起对仇英、文徵明、唐寅，以及四家之外的周臣、谢时臣、文嘉、陆治、文伯仁等吴派画家的研究热潮，形

【1】［美］谢柏轲撰，张欣玮、洪再辛、龚继遂译《西方中国绘画史研究专论》，载洪再辛选编《海外中国画研究文选（1950—1987）》，上海人民美术出版社，1990，第15页。

【2】［美］罗樾撰，张欣玮、洪再辛译《中国绘画史的一些基本问题》，载洪再辛选编《海外中国画研究文选（1950—1987）》，上海人民美术出版社，1990，第68页。

【3】Richard Edwards,*The Field of Stones: A study of the Art of Shen Chou (1527-1509)*.Washington D.C.Smithsonian Institution,Freer Gallery of Art,1962.

【4】卢素芬：《艾瑞慈的沈周研究》，载吴妩、黄靖《心与天游——2016苏州市沈周文化研讨会论文集》，上海三联书店，2017，第112—122页。

成蔚为壮观之势。[1]

中国大陆对于吴门绘画的研究早些年在通史编撰的框架下进行，20世纪40年代，也出现了杨静盦先生《唐寅年谱》等扎实的年谱著述。[2]中间由于多种历史原因，直到80年代，才又逐渐打开研究的大门。中国台湾自20世纪60年代后，以江兆申为代表的一批学者对吴派画家做出精彩研究，代表着当时吴派研究的高度。由此来看，中国绘画史研究俨然已成为一门世界性学问，吴门画派研究是其中重要的分支。由于欧美与中国大陆、中国台湾存在文化与研究差异，将不同地域、不同文化的研究概述起来会是一件很困难的事情。为了叙述方便起见，本文着眼于20世纪60年代以来吴派研究学术发展大的脉络，分六个方面进行综述，即绘画风格研究，文献研究，鉴定研究，内容研究，艺术社会史研究和个案、专题研究，它们之间既不可分割又具有相对的独立性。

一、风格研究

西方艺术史意义上的风格分析主要指研究绘画的形式与视觉结构，是一种个人"观看"的方法。在早期的艺术史研究中，风格研究

【1】Mary Lawton：*"A Study of the Painting of Hsieh Shih-ch'en（1487—ca.1560）"*（diss.,University of Chicago,1976）.louise Yuhas：*The Landscape Art of Chih（1496—1576）*.（diss,University of Michigan,Ann Arbor,1979）.Alice Merrill：*"Wen Chia（1501—1583）: Derivation and Innovation"*（diss.,University of Michigan,Ann Arbor,1981）.Mette Siggsedt,*Zhou Chenz*: *"The life and Paintings of a Ming Professional Artist,"*（The Museum of Far Eastern Antquities,Bulletin 1982.）Allice Hyland（Merrill）：*The Literati Vition: Sixteenth Century Wu School Painting and Calligraphy.*（Memphis）：Memphis Books of Museum of Art（1984）. Chou Fang-mei：*"The life and art of Wen Boren（1502—1575）"*,PhD diss.New York University,1997.

【2】杨静盦：《唐寅年谱》，商务印书馆，1947.

一直处于其核心地位。它提供了一种整体性与连续性的方式来把握历史，把握艺术的发展。诚如豪泽尔（Arnold Hauser）所言：风格是艺术史的基本概念，因为艺术史的基本问题全靠风格才得以提出。这种看法得到了中国绘画史学者罗樾等人的支持。罗樾将风格作为绘画史的基本概念，通过整体性与个别性的关系，来把握风格研究在方法论上的困境。他认为明画是一种强烈的或基本受历史支配的绘画，完全充满了理性的内容。中国绘画由此思索自身，本身成了绘画史。它是关于绘画的绘画。【1】

罗樾把风格作为绘画史研究的基本概念，成了当时多数学者关注的重心。正如方闻观察到：风格研究注重时代而不是个人，不仅关心个人风格的形式要素、主题和技法，还要关注形式之间的关系与视象构成，即时代风格。【2】方闻将这种相对理性的"观看"方法融合中国古代绘画的特点提出适合研究中国绘画的方法：1.确立古代各个时期大师的作品和表现手法；2.通过对这些代表作的风格分析，确定其视觉结构原则；3.利用这些原则确定无名的或存疑作品的年代和归属。具体到中国画，从其语汇诸如线条、笔墨、块面等物质性图像入手，分析每件书画作品视觉上的机制、结构，才能做好鉴真伪、辨优劣的基础性工作。【3】

20世纪50年代中后期，喜龙仁的《中国绘画：大师和画理》，便是以中国的绘画大师为例，讨论个人风格与时代风格的问题。1962

【1】［美］罗樾撰，张欣玮、洪再辛译《中国绘画史的一些基本问题》，载洪再辛选编《海外中国画研究文选（1950—1987）》，上海人民美术出版社，1990，第76页。

【2】［美］方闻撰，吕卫民译，洪再辛校《山水画的结构分析》，载洪再辛选编《海外中国画研究文选（1950—1987）》，上海人民美术出版社，1990，第106—122页。该文最初发表在1969年，详见 Wen Fong: *Toward a Structural Analysis of Chinese Land-scape Painting*. Art Journal, Vol.28.No.4,1969.

【3】［美］方闻著、李维琨译《心印——中国书画风格与结构分析研究》新版译者序，上海书画出版社，2016，第11页。

年，艾瑞慈的《石田》，[1]Martie Young的博士论文《仇英的绘画：一项基础研究》（1961）、[2]葛兰佩（Anne De Coursey Clapp）的《文徵明研究》（1971）等个案研究，[3]是最早一批研究吴派个案画家的著作。这些著作虽然保留了欧美撰写艺术家传记的部分传统，但主要的问题集中在画家风格的形成之上，显示出现代艺术史学的影响。（其后由于欧美学界对吴派个案研究十分密集，下文放在个案内容单独讨论）70年代，中国台湾与美国相继组织几次重要的关于吴派画家的展览，分别是：1973—1974年台北故宫博物院分三期推出"吴派画九十年展"，由江兆申撰写目录；[4]1974年"文徵明之友：克劳福德收藏展"，由武丽生（Marc F.Wilson）和黄君实（Kwan S.Wong）撰写目录；[5]1976年"文徵明的艺术"，由艾瑞慈撰写目录。[6]正如有论者指出："这样的整理工作，已经受到西方艺术史研究方法的直接影响，'以较为严密的方法去分析艺术风格，并对风格形成与流变进行详细的比较，因此也使得论文之表述大异于传统论艺文字的简约与先验。'这几部展览图录及其相关论文，实际上已经

【1】Richard Edwards,*The Field of Stones: A study of the Art of Shen Chou (1527-1509)*. Washington D.C.: Smithsonian Institution,Freer Gallery of Art,1962.

【2】Martie Young, *"The painting of Ch' iu Ying, A preliminary Study"*（diss., Harvard University,1961）.

【3】Anne De Coursey Clapp, *"Wen Cheng-ming The Ming Artist and Antiquity."*（diss.harvard University, 1971）.

【4】台北故宫博物院编《吴派画九十年展》，台北故宫博物院。1975年展览情况见蒋复璁所撰序文部分。

【5】Marc F.Wilson and Kwan S.Wong,*Friends of Wen Cheng-ming: A View from the Crawford Collection*. New York: China Institute in America,1975.

【6】Richard Edwards. *The Art of Wen Cheng-ming*. Ann Arbor: University of Michigan,1976.

代表了当时吴门绘画风格研究的最高水平。"[1]

这些展出，对西方的中国艺术史研究起到了相当大的刺激作用，尤其对中国后期绘画史的研究产生了较大影响。继喜龙仁之后，取代其明清绘画断代史研究权威地位的是高居翰。高居翰（James Cahill）早年曾是喜龙仁的助手，后又师从罗樾攻读博士学位。1978年《江岸送别——明代初期与中期绘画（1368—1580）》和1982年《山外山——晚明绘画（1570—1644）》，两部著作的推出，成为欧美学界关注的焦点。[2]关于高居翰的研究，很难将其归为单一的社会史或风格史研究。学界有代表性的看法，如谢柏轲认为高居翰的研究已不同于罗樾纯粹的风格研究，而偏向从社会史的角度来研究中国绘画史。但正如其著作的中文推荐者石守谦所言，高居翰借助两个工具研究中国绘画史，一是所受西方艺术史训练的风格分析，二是对中国画家社会背景、文化与生平的充分了解。但其研究终归是通过社会史的阐述来讨论风格史。就《江岸送别》来看，高居翰所论述的吴派画家，将之放在与"浙派"及南京地区的逸格画家之间的社会情景中论述，以凸显外部社会环境对于吴派画家画风选择及其风格形成的制约因素。高居翰将吴派画家划分为职业画家与文人业余画家阵营之时，并未忘记考察各自的师承、流传及种种社会关系问题，带有明显的文化史家的深度视野。高氏不仅注意到吴派画家的整体风格特征，还敏锐地观察到吴派内部个人风格的迥异。对于文徵明、唐寅风格的

【1】郭伟其援引石守谦对展览图录的评价，并做出上述判断。见郭伟其：《停云模楷——关于文徵明与十六世纪吴门风格规范的一种假设》，中国美术学院出版社，2012，第3页。石守谦：《面对挑战的美术史研究——谈四十年来台湾的中国美术史研究》，载《朵云·中国画研究方法论》第52集，上海书画出版社，2000，第174页。

【2】对高居翰的研究方法，学界存在不同的看法。部分学者认为高居翰大体的研究方法属于艺术社会史，但笔者的看法是，高居翰是通过社会史来研究风格，仍属于风格研究范畴。

差异，高居翰以两种不同类型的画家来区分。 1990年，故宫博物院为纪念建院65周年暨紫禁城落成570周年，举办了"吴门绘画国际学术讨论会"，高居翰提交《唐寅与文徵明作为艺术家的类型之再探》一文，进一步完善了自己十五年前的看法，深入地探讨了唐寅画作的风格与社会身份之间的关联。[1]该文进一步有力地肯定连接画家身份和中国绘画风格这个方法的有效性和趣味性。在吴派内部个人风格之间提供了富有创造性的研究。《山外山——晚明绘画（1570—1644）》是高居翰对明代后期绘画的研究，高居翰将观察的视点放在晚明这个时段，企图在一个更加波澜壮阔的蓝图下考察晚明苏州画坛与松江画坛的画家，这些因素包括：地域、社会和经济地位、理论立场、对传统所持的态度等因素。[2]不过高居翰并不因所采取的方法的复杂，以及所讨论对象的驳杂而忘记对风格的讨论，他从更深层的社会层面考察制约风格发展的因素。文中讨论了晚明吴门画派后期代表画家张复、李士达、盛茂烨、张宏、邵弥等以往美术史研究者不太关注的对象，将其置身于社会情景的种种空间之中，分析他们绘画发展的可能。他对张宏、李士达、邵弥等人作品的视觉分析，尤其对张宏作品的观察与分析，令人信服，更使人们了解到晚明中国画风格发展的多种可能情况，还进一步指出了这种可能所受到的限制，也使人们对于吴派后期风格的发展有了新的认识。尽管高居翰倾尽全力投入社会文化史对风格的制约作用，然而，来自批评的一方认为，其研究带有某种"宿命论"倾向，有失公允。[3]

【1】[美]高居翰：《唐寅与文徵明作为艺术家的类型之再探》，载故宫博物院编《吴门画派研究》，紫禁城出版社，1993，第1—20页。

【2】[美]高居翰：《山外山——晚明绘画(1570—1644)》，生活·读书·新知三联书店，2009.

【3】[美]班宗华撰，李维琨译：《江岸送行书评》，载洪再辛选编《海外中国画研究文选（1950—1987）》，上海人民美术出版社，1990，第328—335页。

　　对吴派整体风格进行研究的另一位著名学者是石守谦。与高居翰不同的是，石守谦往往通过外在的世事变迁来讨论画风的变化。对"世变"与"风格"之间的关系做出了积极探索。其代表性篇章有《失意文人的避居山水——论16世纪山水画中的文派风格》与《嘉靖新政与文徵明画风之转变》。前者探讨了16世纪文徵明所创立的避居山水的风格在江南的盛行；后者从嘉靖皇帝新政发生的系列事件对文徵明的影响，来讨论文徵明后期画风转变的政治、社会因素。与高居翰相仿，两者皆从绘画以外广阔的社会影响来讨论画家风格的变化，拓展风格史研究的积极意义。[1]但批评者亦指出，过度寻求外在的解释，有削足适履之感。[2]

　　更多的研究集中在个人风格的探索上。艾瑞慈对沈周、文徵明的研究，皆是从不同侧面探讨画家风格形成的原因。一些单幅作品研究，也能够将个人风格的变化深入艺术史大的脉络之中，做出积极意义的探索。比较有代表性的有周克文《唐寅〈云山图〉》研究，该文揭示出唐寅对米友仁、高房山一路画风的吸收。[3]陈葆真的《从陆治〈溪山仙馆图〉看吴派画家仿倪瓒的方式》一文，通过研究吴派画家对倪瓒的仿的方式，分析陆治风格的形成；单国霖的《杜琼、刘珏、沈周山水合卷》讨论了吴派的岷源三位大师的合作，以及对以后吴门绘画产生的影响；[4]谢建明的《唐寅绘画宗南宋院体探》对唐寅绘画风格的来源进行解析；吕明的《唐寅与〈韩熙载夜宴图〉》，

【1】石守谦：《风格与世变：中国绘画史论集》，允晨文化实业股份有限公司，1996.

【2】郭伟其：《停云模楷——关于文徵明与十六世纪吴门风格规范的一种假设》，中国美术学院出版社，2012，第13页。

【3】周克文：《唐寅〈云山图〉》，《文物》1983年第9期。

【4】单国霖：《杜琼、刘珏、沈周山水合卷》，《文物》1985年第6期。

对唐寅人物画风格进行了探索；[1]若无对唐寅《看泉听风图》师承
与风格的探讨；[2]肖燕翼《沈周的写意花鸟画》指出沈周对陈淳、
徐渭大写意花鸟画的影响；[3]王连起《白阳书画风格探源》对于陈
淳花鸟绘画的风格源流来自沈周做出了有力证明；[4]板仓圣哲《沈
周早期绘画制作之仿古意识——以〈九段锦图〉册为中心》对沈周
早期风格形成做了有意义的探索；[5]朱万章《仇英绘画的摹古与创
新——以〈清明上河图〉为例》揭示出仇英风格的形成方式，并分析
仇英画风对明清画坛的影响。[6]这些单个的研究还有更多的案例，
大量具体作品的研究无疑增添了学界对单个画家、具体作品的理解，
形塑了吴派画家风格的整体面貌。

二、文献研究

台湾学者江兆申对唐寅、文徵明的生平与艺术活动的研究做出了
非常重要的贡献，这一研究自20世纪60年代开始展开。其有代表性的
研究有：《六如居士之身世》《六如居士之师友遭遇》《六如居士之
游踪与诗文》《六如居士之书画与年谱》及《文徵明年谱》等，这些

【1】吕明：《唐寅与〈韩熙载夜宴图〉》，《美苑》1988年第4期。

【2】若无：《唐寅和〈看泉听风图〉》，《文物》1995年第7期。

【3】肖燕翼：《沈周的写意花鸟画》，《故宫博物院院刊》1990年第3期。

【4】王连起：《白阳书画风格探源》，《中国美术》2017年第4期。

【5】［日］板仓圣哲：《沈周早期绘画制作之仿古意识——以九段锦图册为中心》，
载苏州博物馆编《翰墨流芳——苏州博物馆吴门四家系列展览学术研讨会论文集》，
文物出版社，2016，第108—117页。

【6】朱万章：《仇英绘画的摹古与创新——以〈清明上河图〉为例》，《美术研究》
2017年第5期。

成果相继刊发在《故宫季刊》，成为早期文献研究重要成果。[1]

知情人士卢素芬指出："1960年代的学界，艾瑞慈博士本身从事于《沈周的研究》，而台北故宫博物院则有江兆申先生钻研于《唐寅的研究》。于是，艾瑞慈博士邀请江先生到美国密歇根大学访问，访问期间所整理出来的明代中期苏州地区画家活动资料，也都留在该校的档案室，东西方两大学者的交会，开启了吴门画派的研究。江先生返台后，继续写了《文徵明的研究》，到了1974年便总结这些研究成果，筹办了吴派画九十年展。紧接着1976年，艾瑞慈博士也带领着研究生在密歇根大学博物馆，筹办了一个颇具规模的文徵明展览，即前述"文徵明的艺术"。其展品除了美国本土，还有从欧洲、日本、中国香港借展的。两位前辈学者，于1970年代，分别在地球的两端，成为吴派研究是最重要的推手。"[2]1977年，江兆申进一步推出《文徵明与苏州画坛》新著，对文徵明生平与艺术活动进行了大的勾勒，[3]其后又对唐寅的生平、诗文、绘画进行了编撰。[4]

继江兆申之后，对吴门画家生平研究的最重要的贡献当推周道振先生，尤其以《文徵明年谱》为其代表作。[5]这本年谱的编撰自20世纪50年代便已着手，直至1998年正式问世。这部年谱翻阅了数百

【1】江兆申：《六如居士之身世》，《故宫季刊》，1968年4月，第二卷第4期，第16—32页。江兆申：《六如居士之师友遭遇》，《故宫季刊》，1968年7月，第三卷第1期，第33—60页。江兆申：《六如居士之游踪与诗文》，《故宫季刊》，1968年10月，第三卷第2期，第31—71页。江兆申：《六如居士之书画与年谱》，1968年1月，第四卷第1期，第35—79页。江兆申：《文徵明年谱》，《故宫季刊》，第五卷第4期，第六卷第2期，第45—75页。第六卷第3期，第49—80页。第六卷第4期，第67—109页，1972.

【2】卢素芬：《艾瑞慈的沈周研究》，载吴昉、黄靖主编《心与天游：2016苏州市沈周文化研讨会论文集》，上海三联书店，2017，第112—122页。

【3】江兆申：《文徵明与苏州画坛》，台北故宫博物院，1977.

【4】江兆申：《关于唐寅的研究》，台北故宫博物院，1979.

【5】周道振、张月尊纂《文徵明年谱》，百家出版社，1998.

种文献，凝聚了周道振先生40年心血，成为文徵明生平研究的权威著作。其后周先生又有《唐寅书画资料汇编》《唐寅集》《文徵明集》等力作相继出版，为吴派研究提供了甚为详细的奠基性成果。学界对吴派的开山大师沈周的关注不在少数，对其生平研究的力作当推陈正宏教授《沈周年谱》，可以说是吴派画家文献研究的又一力作。[1]近年来，汤志波的《沈周集》点校与版本整理工作进一步为沈周研究打下了坚实的基础。[2]仇英的生平记载相对较少，其生卒年与生平活动的研究基本上采用徐邦达、单国霖二位先生的考订。[3]

　　吴门单个画家生平材料的补充或修订研究较为普遍，其中有代表性的研究有林树中《从新出土沈氏墓志谈沈周的家世与家学》是研究沈周家世的一篇重要文章，结合考古材料，对沈周的家世、家学进行了补充；[4]陈正宏《沈周画壁传说考》澄清了沈周画壁的传说，对艺术家逸事生成做出了梳理，[5]陈正宏又相继围绕沈周家族的资料进行相关研究，新近《被大师遮蔽的画家——重读〈石田稿〉稿本札记》指出沈周性格不太厚道的一面，亦为一新鲜看法。[6]对吴派画家生平研究，有代表性的有杨新对袁尚统生平的考辨，[7]陆林对

【1】陈正宏：《沈周年谱》，复旦大学出版社，1993.

【2】沈周撰，汤志波点校《沈周集》，浙江人民美术出版社，2013.

【3】徐邦达：《历代书画家传记考辨》，上海人民美术出版社，1983，第40—43页。单国霖：《仇英生平活动考》，载故宫博物院编《吴门画派研究》，1993，第219—227页。

【4】林树中：《从新出土沈氏墓志谈沈周的家世与家学》，《东南文化》1985年第1期。

【5】陈正宏、汪自强：《沈周画壁传说考》，《新美术》2000年第2期。

【6】陈正宏：《被大师遮蔽的画家——重读〈石田稿〉稿本札记》，载苏州博物馆编《翰墨流芳——苏州博物馆吴门四家系列展览学术研讨会论文集》，文物出版社，2016，第6—14页。

【7】杨新：《袁尚统生年辨析》，《文物》1991年第7期。

邵弥生年的考订，[1]凌利中对于蒋乾生卒年、作品的考证，[2]娄玮的邵弥生卒年新探，[3]杨勇的《周臣生平考》[4]，朱万章的《文徵明弟子梁孜考》等。[5]这些研究或对以往研究提出疑问，或提出新论，或发现新材料，拓展以往的知识体系。不可否认，这些都极大地丰富了人们对具体人物的认知，也构成了其他研究基础。

三、鉴定研究

书画鉴定方面，徐邦达对文徵明名字的考证，即文"璧"42岁改名为"壁"，成为文徵明书画鉴定的有力依据。[6]这一说法被启功等人采用，常常视为关键证据。但也有学者持本名"璧"，从土，写为"壁"的作品皆为伪作的观点。不过，最新的研究认为，改名并非鉴定真伪的唯一依据。[7]因此，仅凭署名来鉴定真伪并不一定可靠。劳继雄《关于唐寅的代笔问题》从文献的角度讨论了周臣代笔唐寅书画的问题，亦是吴门画派书画鉴定方面较早的论文。[8]胡昌健《传唐寅临〈韩熙载夜宴图〉》考辨对误传唐寅临韩熙载《夜宴图》作出了正本清源考订。张人和《今传"仇文书画合璧西厢记"辨伪》

【1】陆林：《晚明书画家邵弥生年新说》，《中国典籍与文化》2003年第4期。
【2】凌利中：《蒋乾小考——兼析广东省博物馆藏〈临流图轴〉之作者蒋乾是否为蒋松之子》，《东南文化》2008年第2期。
【3】娄玮：《居节生年考——兼谈几件传世居节和文徵明画作》，《故宫博物院刊》2015年第2期。
【4】杨勇：《周臣生平考》，《新美术》2010年第2期。
【5】朱万章：《文徵明弟子梁孜考》，载苏州博物馆编《翰墨流芳——苏州博物馆吴门四家系列展览学术研讨会论文集》，文物出版社，2016，第391—394页。
【6】徐邦达：《古书画伪讹考辨》（三），故宫出版社，2015。
【7】李军：《文章江左、诗赋落花——文徵明与落花诗》，载苏州博物馆编《衡山仰止——文徵明的社会角色》，2012，第70—81页。
【8】劳继雄：《关于唐寅的代笔问题》，《文物》1983年第4期。

梳理仇英、文徵明《西厢记》的合作问题。【1】肖燕翼对于陆士仁、朱朗代笔文徵明作品的考辨，以及对蒋乾部分作品的真伪研究。【2】薛永年《沈周观物之生蔬果册真伪辨》鉴定了沈周双胞本的真伪问题。【3】

王连起《唐寅书画艺术问题浅说》继承了徐邦达等老一辈鉴定家的文风，对唐寅的生平资料，尤其对唐寅的书画作品真伪以及年代提出了自己的见解。【4】娄玮《一件沈周画作的辨伪》清理了沈周画作中的一件伪讹问题，文中对居节和文徵明画作的考辨，也很有见地。【5】曾君《上海博物馆藏沈周〈吴中山水图〉卷辨伪》试图通过沈周中晚年的绘画风格与文献考订沈周《吴中山水图》的真伪问题。【6】孙欣对于陆治作品真伪的辨析。【7】朱万章《明清时期仇英作品的鉴藏与影响》讨论了明清时期仇英作品收藏与流传，指出仇英不同于"明四家"其他三家的传播方式与受众影响。【8】黄朋《江南鉴赏家——苏州相城沈周家族的书画收藏》，比较系统地研究了沈周家族的书画收藏，并讨论了书画鉴藏对沈周书画风格形成的作用。【9】邵彦《文徵明竹石幽兰画及相关问题》辨析了"文兰"风格的代笔及

【1】张人和：《今传"仇文书画合璧西厢记"辨伪》，《文献》1997 年第 4 期。

【2】肖燕翼：《陆士仁、朱朗伪作文徵明绘画的辨识》，《故宫博物院院刊》1999 年第 1 期。肖燕翼：《明蒋乾〈抱琴独坐图〉辨伪——兼谈蒋乾的绘画》，《故宫博物院院刊》1999 年第 3 期。

【3】薛永年：《沈周观物之生蔬果册真伪辨》，《紫禁城》1994 年第 6 期。

【4】王连起：《唐寅书画艺术问题浅说》，《紫禁城》2017 第 3、4、6、9 期。

【5】娄玮：《一件沈周画作的辨伪》，《故宫博物院院刊》1998 年第 4 期。

【6】曾君：《上海博物馆藏沈周吴中山水图卷辨伪》，《美术观察》1998 第 4 期。

【7】孙欣：《陆治〈云山听泉图〉真伪辨析》，《美术观察》1998 年第 2 期。

【8】朱万章：《明清时期仇英作品的鉴藏与影响》，《美术学报》2016 年第 5 期。

【9】黄朋：《江南鉴赏家——苏州相城沈周家族的书画收藏》，载苏州博物馆编《翰墨流芳——苏州博物馆吴门四家系列展览学术研讨会论文集》，文物出版社，2016，第 122—141 页。

其形成，以及如何进入艺术史的问题，带有"古史辨"色彩的考掘意义，厘清了"文兰"生成的背景。[1]单国强《仇英诸本〈清明上河图〉孰为祖本？》，分析出明代苏州片仇英款《清明上河图》的祖本，以及诸本分属不同的系统。[2]2002年黄朋《明代中期苏州地区书画鉴藏家群体研究》是吴门鉴藏研究的专论，后出版成书《吴门具眼——明代苏州书画鉴藏》，以沈周、文徵明、王世贞、张丑等人为主线，将明代中期以后二百年间吴门书画鉴藏活动与书画创作作了综合研究。[3]对吴门绘画代笔与鉴定问题的考察，较为集中的研究则是陈怡勋博士的《从文徵明风格为主之代笔画家与作伪画家看十六世纪苏州艺术市场之概况》，是研究十六世纪明代吴门绘画代笔作伪现象的力作。尤其对文徵明代笔的清理，以及对朱朗、居节、陆世仁和侯懋功四人作品代笔与真伪的考辨与逐一清理，起到了正本清源的作用。[4]

鉴定研究属于艺术史研究的"硬科学"，没有真品做基础，很难进行下一步的研究。也正因如此，鉴定古画是研究的前提，亦是一门高深的学问，即便是资深的鉴定家，也不能保证不走眼。如单国霖对文徵明《停云馆言别图》现存四幅相似图式的研究，认定上海博物馆藏品为真迹。[5]而薛龙春的研究则表明，"上博本"不仅不是真迹，而且是伪作无疑。薛龙春根据王宠的行迹等相关文献，爬梳四个

【1】邵彦：《文徵明竹石幽兰画及相关问题》，载苏州博物馆编《翰墨流芳——苏州博物馆吴门四家系列展览学术研讨会论文集》，文物出版社，2016，第234页。

【2】单国强：《仇英诸本〈清明上河图〉孰为祖本？》，载苏州博物馆编《翰墨流芳——苏州博物馆吴门四家系列展览学术研讨会论文集》，文物出版社，2016，第575—580页。

【3】黄朋：《明代中期苏州地区书画鉴藏家群体研究》，博士学位论文，南京艺术学院，2002。黄朋：《吴门具眼——明代苏州书画鉴藏》，上海书画出版社，2015.

【4】陈怡勋：《从文徵明风格为主之代笔画家与作伪画家看十六世纪苏州艺术市场之概况》，博士学位论文，中央美术学院，2007.

【5】单国霖：《文徵明〈停云馆言别图〉同类图式辨析》，《紫禁城》2004第3期。

版本的相关记载，认定"天津本"较为可靠。[1]依此一案，鉴定研
究的难度与学术的精微可见一斑。

四、绘画内容（含义）研究

20世纪80年代以后，随着欧美中国绘画史研究的进一步推动，
中国大陆学界也逐渐掀起了绘画史研究的热潮。一开始的研究大多集
中在单个作品的品评或内容考释之上，带有传统画史、画论研究的品
评特色。温建《文徵明〈真赏斋图〉》是较早研究吴门画派绘画作
品的，通过讨论《真赏斋图》，讨论了文徵明的创作活动。[2]如单
国强《明代仇英的仕女画》《仇英及其〈人物故事〉册》便是对仇
英绘画主题，以及艺术特色的探讨评价的讨论。[3]肖燕翼对仇英摹
作《中兴瑞应图》艺术水准的评价，也是这方面的代表。[4]杨新对
于周臣《乞食图》的研究，[5]王洪源《唐寅的〈杏花仕女图〉》对
作品内在含义的探索，[6]阎蔚鹏《唐寅所绘宫妓图的定名问题》对
作品画名的考订，[7]黄小峰《红尘过客——明代艺术中的乞丐与市
井》中对于周臣《流民图》的新解，[8]姜永帅《文徵明〈花坞春云
图〉的图像隐喻——兼论吴门画派〈桃源图〉的隐性图式》对画意的

【1】薛龙春：《"上博本"为文徵明〈停云馆言别图〉原本商榷》，《南京艺术学
院学报（美术与设计）》2007第1期。
【2】温建：《文徵明〈真赏斋图〉》，《文物》1978年第6期。
【3】单国强：《明代仇英的仕女画》，《紫禁城》1981年第2期。单国强：《仇英
及其人物故事册》，《故宫博物院院刊》1982年第3期。
【4】肖燕翼：《仇英和他的摹作〈中兴瑞应图〉》，《故宫博物院院刊》1982第2期。
【5】杨新：《周臣的〈乞食图〉》，《美术研究》1987第2期。
【6】王洪源：《唐寅的〈杏花仕女图〉》，《文物》1983第9期。
【7】阎蔚鹏：《唐寅所绘宫妓图的定名问题》，《故宫博物院院刊》1981年第3期。
【8】黄小峰：《红尘过客——明代艺术中的乞丐与市井》，载北京画院编《吮毫描
来影欲飞——明清写意人物画的象与神》，广西师范大学出版社，2019，第266—298年。

解读，[1]亦为建设性的探索。

对于吴门画派绘画内容研究和含义的解读方面，富有开拓性研究的当推石守谦。石守谦不满足于绘画风格研究，近三十年来，他主张"深耕"中国绘画的历史，致力画意的探索。石守谦早年追随方闻攻读博士，受方闻的影响，石守谦早期的研究也十分注重风格分析。《风格与世变——中国绘画十论》凝聚着石守谦早年研究风格史的成果。在近些年的研究中，石守谦注意到西方的风格研究，可能忽视了中国画内在的画意。由此，他提出深耕计划。《从风格到画意——反思中国美术史》便是这一研究的历史性转型。该论文集收录的每一篇文章皆从讨论作品的画意出发，深入讨论了作品形成的历史情景。他对明初吴门画派的源头，以及沈周、文徵明的研究，皆结合当时的政治背景、文化抉择及社会审美趣味等相关问题，深入挖掘其背后与绘画相关的思想、文化、审美、流行文化等对绘画带来的影响，推动了绘画史向深层的文化史研究的模式。同时也注重风格的演绎，将美术史的研究引入历史的维度。

五、艺术社会史研究

艺术社会史一般成为外部研究，指的是作品以外因素，如艺术家生平、时代因素、交游、社会风尚、赞助人艺术趣味等因素对作品产生的影响。它往往将所研究的对象置身于复杂的历史因素之中，从社会史出发，突显问题意识。

1.吴派形成的外部环境研究

吴门画派整体研究层面，郑文、贺野、李维琨、陈瑞林等对吴门

【1】姜永帅：《文徵明〈花坞春云图〉的图像隐喻——兼论吴门画派桃源图的隐性图式》，《中国国家博物馆馆刊》2020 年第 9 期。

画派的综合研究做出了较为全面的梳理，郑文从思想史、社会史的层面考察了吴门画派的兴起。李维琨《吴门画派的历史成因及其贡献》对吴门画派兴起的社会因素进行了深入解读，[1]其后又进一步出版专著《明代吴门画派研究》，对吴派内部风格及流行的画题进行了分析。陈瑞林则是较早关注到吴门画派与城市生活之间的关联，并做出了尝试性的探讨。[2]

2.赞助人、社会网络研究

文人、画家的交游是艺术的外部研究，属于艺术社会史的层面。此研究重视艺术作品产生的外部环境，不是将艺术作品看成孤立的或纯粹的作品，而是重视考察艺术作品的制作者艺术家的社会活动，企图将艺术家还原在社会生活和历史情景中来观察作品的产生情况。

对吴门画家交游考着力较深的是柯律格。在《雅债：文徵明的社交性艺术》一书中，柯律格教授将文徵明放在一个社会网络里面考察其书画，刷新了人们对文人画家并非不食人间烟火的新认知。柯氏细致入微地考察了文徵明门徒、弟子及弟子辈与文徵明之间亲疏关系、地位关系等，并对于文徵明作品的代笔问题，以及雅贿、人事等问题都有了较为清晰的认识。[3]艾丽斯R·M·赫兰德《中国画家与赞助人——文嘉和苏州的文人1550—1580》研究了1550—1580年间文嘉与袁氏家族、张氏家族及王稺登之间的交往，将观察的视角从文徵明在世的最后几年一直延续到文嘉的谢世。赫兰德指出文徵明辞世后，

【1】李维琨：《吴门画派的历史成因及其贡献》，《新美术》1991年第4期。

【2】陈瑞林：《吴门绘画与明代城市风尚》，载故宫博物院编《吴门画派研究》，紫禁城出版社，1993，第172—182页。陈瑞林：《仇英〈清明上河图〉与明代城市图像》苏州博物馆编《翰墨流芳——苏州博物馆吴门四家系列学术研讨会论文集》，文物出版社，2016，第557—563页。

【3】［英］柯律格：《雅债：文徵明的社交性艺术》，生活·读书·新知三联书店，2012.

文嘉不仅取而代之，反而将自己提升到更加卓越的地位。[1]通过例证与作品，赫兰德令人信服地揭示出文嘉在文徵明去世后所扮演的卓越的角色，以及在交往上形成的自己的方式。另一篇值得注意的论文是刘易斯·耶华关于王世贞的赞助研究。《中国画家与赞助人——赞助人王世贞》重点讨论了继文徵明、文嘉之后，接替吴门文化圈的中心人物王世贞对书画艺术的赞助，尤其涉及对吴门画派中后期重要人物陆治、钱榖等人的庇护。[2]这些研究在一定程度上开拓出新的思路，但也存在一定问题。如杜娟便对柯律格的误读做出回应，《王世贞与文徵明：书画交游与鉴藏评价——兼论柯律格〈雅债：文徵明的社交性艺术〉对〈文先生传〉的错判》一文，极有见地地讨论了王世贞与文徵明的交游活动对文徵明书画造诣的推广，同时亦指出柯律格教授对《雅债：文徵明的社交性艺术》艺术解读存在的一些问题，这些问题常常与西方学者对中国文献的误读，以及其预设的理论模式有关，致使其研究或存在硬伤或结论失之偏颇。[3]李万康也指出以西方赞助人的方式来研究中国书画交易存在歪曲史料、概念混淆有违事实之处，应当在正确理解中国文化基础上合理进行解读，而不是验证其预设的理论模式。[4]以杜娟、李万康等为代表的学者对艺术史社会史研究的批评显示出中国学者对欧美赞助人及文献解读方面的反思与回应，起到了积极的建设意义。围绕着吴门画家交游研究的还有任道斌、汤宇星、王照宇、李海翔、毛秋瑾、朱燕楠、蔡春旭等学

【1】艾丽斯 R·M·赫兰德：《中国画家与赞助人——文嘉和苏州的文人 1550—1580》，《荣宝斋》2004 年第 5 期。

【2】刘易斯·耶华：《中国画家与赞助人——赞助人王世贞》，《荣宝斋》2004 年第 6 期。

【3】杜娟：《柯律格〈雅债：文徵明的社交性艺术〉对王世贞〈文先生传〉的错判》，《文艺研究》2016 年第 1 期。

【4】李万康：《质疑"中国画家与赞助人"之系列论文》，《美术观察》2004 年第 4 期。

者，[1]这些研究梳理出了吴门画家之间，以及与当地文人之间如王世贞兄弟、无锡华氏家族、张凤翼兄弟、袁氏兄弟等的交往情况，或赞助、索画方式，使人们认识到吴门画家广阔而复杂的社会联系与书画鉴藏等方面的关联。另外，针对谢时臣在明清艺术史发展中逐渐被遮蔽，以及被现代艺术史忽略的现象，张长虹结合存世谢时臣画迹，从画史画论、风格特征、审美风尚的变迁中探寻原因，试图还原一个被遮蔽的大家形象，引人深思。[2]

3.艺术经济史

艺术经济史出色的著作是叶康宁《风雅之好——明代嘉万年间的书画消费》，该书全面讨论了明代中后期书画交易的情况，尤其以吴门画家为中心的书画作伪、交易、价格等详细流程，为了解明代中后期江南社会，以及苏州艺术市场的状况提供了一隅盛景。[3]

4.思想史研究

周月亮《唐寅和晚明的浪漫思潮》将晚明的浪漫思潮与唐寅的思想联系在一起，考察了唐寅对晚明思想界的影响。[4]王文钦《唐寅思想初探》对唐寅会试后思想的转变进行了积极考察。[5]谈晟广

【1】任道斌：《仇英与吴中文人》，载苏州博物馆编《翰墨流芳——苏州博物馆吴门四家系列学术研讨会论文集》，文物出版社，2016，第683—690页。汤宇星：《风景的记忆与象征——钱穀纪行图与陆治临王履华山图考释》，《新美术》2014年第9期。王照宇：《文氏信札四册与文、华两族交游》，《中国美术》2018年第1期。李海翔：《文徵明父子与华夏家族交往的新史料——文徵明父子致华夏家族信札研究》，《中国国家博物馆馆刊》2015年第5期。毛秋瑾：《唐寅与文徵明交游考略》，载苏州博物馆编《翰墨流芳——苏州博物馆吴门四家系列学术研讨会论文集》，文物出版社，2016，第510—522页。朱燕楠：《王世贞与文氏兄弟艺术交游考》，《美术学报》2017年第2期。蔡春旭：《明中叶索画活动的惯例与机制——以吴门画派为中心的考察》，《艺术史研究》第二十一辑，中山大学出版社，2019，第147—188页。
【2】张长虹：《遮蔽与忽略：明清艺术史研究的另一面》，《文艺研究》2014年第3期。
【3】叶康宁：《风雅之好——明代嘉万年间的书画消费》，商务印书馆，2017.
【4】周月亮：《唐寅和晚明的浪漫思潮》，《读书》1987年第12期。
【5】王文钦：《唐寅思想初探》，《苏州大学学报》1987年第3期。

《明弘治十二年礼部会试舞弊案》结合新材料对会试舞弊一案做出了较为充分的历史考察，及其对造成唐寅日后思想、艺术创作的变化作了评估。[1]

六、个案、专题研究

由于吴派大师林立，绘画所涉及的内容广泛。多数个案研究包含生平、风格、交游等方面内容，专题研究也常常建立在风格或内容的基础上讨论。上述分类有重合之处。为方便叙述，这里将个案、专题研究单独列出。

1962年出版的《石田：沈周艺术研究》，该书是艾瑞慈的博士论文，完成于1960年，是学术界研究吴门绘画最早的个案研究。1961年，Martie Young的博士论文《仇英的绘画：一项基础研究》是紧接其后研究吴门大师的个案研究。[2]其后，美国学界掀起对吴派画家研究的热潮。先后有葛兰佩《文徵明研究》（1971），[3]Mary Lawton对谢时臣绘画研究（1976），[4]梁庄爱伦（Ellen Laing）对仇英赞助人的研究（1979），[5]Louise Yuhas《陆治山水画研究》（1979），[6]Lethe McIntire对陈道复山水画的研究

【1】谈晟广：《明弘治十二年礼部科场舞弊案》，《故宫博物院院刊》2006年第5期。

【2】Martie Young, "The painting of Ch'iu Ying, A preliminary Study" (diss., Harvard University, 1961)

【3】Anne De Coursey Clapp, "Wen Cheng-ming The Ming Artist and Antiquity." (diss. harvard University, 1971)

【4】Mary Lawton: "A Study of the Painting of Hsieh Shih-ch'en (1487—ca.1560)" (diss., University of Chicago, 1976).

【5】Ellen Laing, Ch'iu Yings Three Patrons, Ming Studies 8 (Spring 1979): 49-56.

【6】louie Yuhas, The Landscape Art of LuChih (1496-1576). (diss,.University of Michigan, Ann Arbor, 1979).

（1981），[1]Alice Merrill对文嘉绘画革新研究（1981），[2]Mette Siggstedt关于周臣的生平与绘画的研究（1982），[3]Alice Hyland 对吴门画派绘画与书法研究（1984），[4]Doris Chu的唐寅研究 （1986），[5]葛兰佩的唐寅绘画研究（1991），[6]周芳美对文伯仁 生平与绘画的研究（1997）等。[7]1996年，阮荣春《沈周》一书， 是一份较为全面的资料汇编类研究，[8]其后，随着大陆高校研究范 式的更新，开始进入新的研究时期。2002年吴刚毅完成的博士论文 《沈周山水绘画的风格与题材之研究》，是比较深入关注沈周山水 画风格的个案研究，吴刚毅由沈周山水画的"风格"与"题材"两 大方面着手，以存世真迹为研究对象，结合"鉴考合一"与"图像 分析""风格分析"等方法来确立作品及文献的可靠性，对沈周风 格的源流与演绎做出诠释。[9]高木森的断代史《明山净水——明画 思想探微》（2005），其中对吴派绘画研究的思想脉络及材料挖掘

【1】Letha Mcintire, *The Landscape Paintings of the Ming Artist, Chen Ta-fu*（diss. University of Kansas, 1981）.

【2】Alice Merrill, *"Wen Chia（1501-1583）: Derivation and Innovation"*（diss.,University of Michigan,Ann Arbor,1981）.

【3】Mette Siggsedt,Zhou Chen; *"The life and Paintings of a Ming Professional Artist"*，（The Museum of Far Eastern Antquities,Bulletin 1982）.

【4】Allice Hyland （Merrill）,*The Literati Vition: Sixteenth Century WuSchooi Painting and Calligraphy*（Memphis: Memphis Books of Museum of Art,1984）.

【5】Doris Chu,*Tang Yin（1470-1524）: The Man and His Art*（New York: Hightlight International,1986）.

【6】Anne De Coursey Clapp, *The Painting of Tang Yin*（Chicago and London The University of Chicago Press, 1991）.

【7】Chou Fang-mei , *"The life and art of Wen Boren（1502-1575）"*，PhD diss.New York Uiversity,1997.

【8】阮荣春：《沈周》，吉林美术出版社，1996.

【9】吴刚毅：《沈周山水绘画的风格与题材之研究》，博士学位论文，中央美术学院，2002.

上颇见功夫，[1]这些成果无疑极大地推动了吴门画派的研究。郭伟其《停云模楷——关于文徵明与十六世纪吴门风格规范的一种假设》（2011），从道德、书法等多方面，探讨了制约文徵明风格的多种因素，并讨论了文徵明对16世纪绘画风格规范的影响。[2]

这些个案或专题一般遵循一定的研究范式，多从画家背景、家世入手，对画家生平活动进行研究，对相对研究充分的画家生平或从交游、画家师古的方式入手，探索个人风格形成的原因。如艾瑞慈对沈周的研究，集中在其早期作品、节日画、渔父图、册页、花鸟画等方面，较为全面地讨论了沈周的绘画艺术。这些研究一般以博物馆藏品为基础，论述并不局限于风格，相关论题能够深入社会文化层面的讨论。一些研究者集中在艺术史外部研究，如葛兰佩对文徵明的研究集中在艺术家与古物收藏之上，Marc Wilson and Kwan S.Wong集中在文徵明的交游与朋友圈研究上。这些个案研究厘清了很多基本问题，这些问题包括艺术家的生平、家世、师承，以及风格的主要来源等，极大地丰富和刷新了学术界对吴门画派的认知。

除个案研究外，一些专题研究也值得重视。大体可分为六个板块：纪游图研究、别号图研究、园林绘画研究、送别图研究、仙境山水研究和女性画家研究。

一、关于纪游图的研究，台湾学者陈永贤《陆治纪游山水画研究》，[3]薛永年教授《陆治钱穀与后期吴派纪游图》，[4]日本人吉田晴纪是这个领域较早关注明代纪游图类型的山水画的学者，其后关

【1】高木森：《明山净水——明画思想探微》，三民书局，2005.

【2】郭伟其：《停云模楷——关于文徵明与十六世纪吴门风格规范的一种假设》，中国美术学院出版社，2012.

【3】陈永贤：《陆治纪游山水画研究》，硕士学位论文，台湾艺术学院，1994.

【4】薛永年：《陆治钱穀与后期吴派纪游图》，载故宫博物院编《吴门画派研究》，紫禁城出版社，1993.

健博士对于明代纪游图的综合研究，【1】姜永帅对纪游图山水画类型来源的分析，【2】亦做出了有意义的探究。二、别号图研究。别号图在吴门画家绘画中比较流行，对吴门画家别号图做出开创性的研究是刘九庵。在1990年故宫博物院召开的"吴门绘画国际学术讨论会"上，刘九庵先生《吴门画家之别号图鉴别举例》列举30幅吴门画家别号图，对别号图这一类型作品进行了考证、释读，并对如何鉴定举出例证。【3】其后，学者们从更细微的角度探讨了具体别号图的图像构成、文化意义及社会功能等。【4】近年来，张长虹又对吴门画家别号图的精神特征作了历史研究，将之放在历史文化中进行了考察。【5】三、园林绘画研究。园林绘画是明代吴门画派绘画一个常见的题材。2004年吴晓明《明代中后期园林题材绘画的研究》，集中讨论了明代中后期园林绘画的图像源流与文化渊源。其中特别提到王维《辋川图》对明代园林绘画的影响。【6】近年来园林绘画愈发受到学者关注。高居翰、黄晓、刘珊珊《不朽的林泉》着重以明代苏州画家所绘园林图册为基础，讨论了明代园林绘画的发展，以及图与景、景与

【1】关健：《吴门画派纪游图研究》，博士学位论文，中央美术学院，2014.

【2】姜永帅：《身世之谜与流传缺位：顾园〈丹山纪行图〉研究》，《南京艺术学院学报（美术与设计）》2018年第1期。

【3】刘九庵：《吴门画家之别号图鉴别举例》，载故宫博物院编《吴门画派研究》，紫禁城出版社，1993，第35—46页。

【4】学界对吴门画派"别号图"的研究，比较出色的有以下几篇，赵晓华：《史有别号入画来——唐寅〈悟阳子养性图〉考辨》，《文物》2000年第8期。许珂：《君子于室：文徵明别号图中的图解与隐喻》，《美术学报》2016年第5期。许珂：《吴门画派"别号图"的文化意义与社会功用——以文徵明别号图为例》，《南京艺术学院学报（美术与设计）》2016年第6期。

【5】张长虹：《精神的肖像：明人"别号图"与山林之思》，《装饰》2017年第3期。

【6】吴晓明：《明代中后期园林题材绘画的研究》，博士学位论文，中央美术学院，2004.

造园之间的关联。【1】在《明代沈周〈东庄图〉图式源流探析》一文中，黄晓、刘珊珊进一步探索了《东庄图》的图式渊源，【2】吴雪杉从历史的角度讨论了《东庄图》所反映的园林城市空间的变迁。【3】姜永帅《明代园林绘画中的洞天与桃花源》讨论了园林绘画对道教仙境的借用，有一定启发作用。【4】四、送别图研究。石守谦《〈雨余春树〉与明代中后期苏州之送别图》，分析了文徵明《雨余春树》在送别图这一类型山水画发展中所起的作用，以及对明代中后期送别图模式的影响，【5】成为送别图研究的重要论文。五、仙境山水《桃源图》研究。目前主要有学者林圣智对文伯仁《方壶图》图像源流考、许文美《仙山图》展览综述、日本学者竹浪远中日之间仙山图的比较研究等；【6】姜永帅《仙山的形状——以文伯仁〈方壶图〉为中心》在诸研究基础上，进一步探讨了文伯仁方壶仙山的图式源流，以及在地化视觉因素对图式的影响。【7】此外，赵琰哲对文徵明与吴门绘画所绘《桃源图》的关系、【8】柳雨霏对仇英《桃源别境图》内涵的解

【1】高居翰、黄晓、刘珊珊：《不朽的林泉——中国古代园林绘画》，生活·读书·新知三联书店，2012.

【2】黄晓、刘珊珊、周宏俊：《明代沈周东庄图图式源流探析》，《风景园林》2017年第12期。

【3】吴雪杉：《城市与山林——沈周东庄图及其图像传统》，《中国国家博物馆馆刊》2017年第1期。

【4】姜永帅：《明代园林绘画中的洞天与桃花源》，《美术学报》2019年第5期。

【5】石守谦：《〈雨余春树〉与明代中后期苏州之送别图》，《风格与世变——中国绘画十论》，北京大学出版社，2008，第226—255页。

【6】许文美主编《何处是蓬莱——仙山图特展》，台北故宫博物院，2018，第178页。林圣智：《游历仙岛：文伯仁方壶图的图像源流》，《故宫文物月刊》总第425期。竹浪远：《东海有仙山：从日本看神仙山水的传统与变革》，《故宫文物月刊》总第425期。

【7】姜永帅：《仙山的形状——以文伯仁〈方壶图〉为中心》，《南京艺术学院学报（美术与设计）》2020年第4期。

【8】赵琰哲：《文徵明与明代中晚期江南地区〈桃源图〉题材绘画的关系》，硕士学位论文，中央美术学院，2006.

读皆有一定贡献性。[1]六、吴门女性画家研究，相关研究有李湜关于文俶、仇珠的研究，[2]石春雨《明清四位闺秀画家的作品》也是较早关注吴派女性画家的研究。[3]赵琰哲对晚明女性绘画历史的研究，对明代闺阁画家与青楼画家的研究等方面做出了一定贡献。[4]

七、研究趋势与空间展望

2008年在史学界影响巨大的彼得·帕克（Peter Burke）《图像证史》中文版的推出，引发了人文学科对图像的格外重视。这一著作也体现着20世纪80年代美国历史学界对艺术作为历史证据的思考。[5]随着中文版的问世，图像、绘画等以往不被人文学科注意的材料受到了人文学科的青睐。人文学科的学者想通过图像获取更多的历史信息，艺术史家则开始思考艺术在历史之中的作用。因此，艺术史的边界在不断扩大。艺术史研究的重心也由原来的风格、含义等为中心，似乎开始转向以图像作为历史的证据进入历史研究。这方面有代表性的研究为王正华《艺术、权利与消费：中国艺术史

【1】柳雨霏：《仇英〈桃源仙境图〉绘画主题研究》，《荣宝斋》2017年第12期。
【2】李湜：《闺阁中的天才——谈吴门女画家文俶与仇珠的艺术》，《故宫博物院院刊》1990年第10期。李湜：《明代女画家文俶和她的几件作品》，《文物》1989年第10期。
【3】石春雨：《明清四位闺秀画家的作品》，《紫禁城》1992年第1期。
【4】赵琰哲：《水色山容到处装——明、清女性笔下的山水景致》，《荣宝斋》2019年第4期。
【5】欧美学界对图像的关注，主要从1985年的一次名为"艺术的证据"的学术会议作为转折点。这次会议在《跨学科历史学杂志》发表，引起历史学家极大兴趣，之后还以书籍的形式出版。见Robert I.Rotberg and Theodore K. Rabb,eds.*Art and History: Images and their Meanings*（Cambridge,1988）.彼得·帕克的《图像证史》作为1995年陆续出版的"图说历史丛书"系列其后推出。见彼得·帕克著，杨豫译《图像证史》，北京大学出版社，2008，第8—9页。

研究的一个面向》，[1]该著作由多篇论文构成，每一篇堪称范文。其中有关于晚明江南的研究旨在通过图像讨论江南的城市、消费与文化等图景。[2]直接或间接受到此种取向的研究，有黄小峰《周臣流民图：耐人寻味的市井奇观》和《仇英之城：反思明代的市井与风俗》，[3]姜永帅《东山携妓图：一个画题的社会文化史考察》等。[4]学科在拓展的同时也带来一定的问题。如艺术史学科的核心竞争力何在？图像在多大程度上能够作为历史研究的有效证据？是否存在夸大图像的作用，陷入过度阐释的境况？

吴门画派在学界的热度，亦可以从学术性展览的一个侧面来看。自1974年"文徵明之友"的展览起，近50年几乎从未间断。若从20世纪60年代吴派研究发轫以来，近60年可粗略分为三个阶段。第一个阶段1960—1980，以1960年艾瑞慈博士论文出版为开端，以1973—1974年台北故宫博物院推出"吴派画九十年展"为第一阶段的高峰。第二个阶段大体为1981—2000，其中1990年故宫博物院建院65周年暨紫禁城落成570周年，举办"吴门绘画国际学术讨论会"可以视为第二阶段的高峰。第三个阶段为2000—2020，在这期间，2012—2015

【1】王正华教授称自己在攻读耶鲁大学博士的20世纪80年代末至90年代初，美国学界正处在跨学科研究、视觉文化研究的热潮之中，这次转向使艺术史的研究摆脱了美学范畴，而进入文化议题。王正华教授的研究也正是从历史出发，探索历史情境中各种艺术线索的互动与交织，思索中下层视觉物品与艺术知识，以及艺术与政治权利的象征系统之间的关联。见王正华：《艺术、权利与消费：中国艺术史研究的一个面向》，中国美术学院出版社，2011，第1—13页。

【2】王正华：《艺术、权利与消费：中国艺术史研究的一个面向》，中国美术学院出版社，2011.

【3】黄小峰：《红尘过客——明代艺术中的乞丐与市井》，载北京画院编《明清写意画的象与神》，广西师范大学出版社，2019，第266—296页。黄小峰：《周臣流民图：耐人寻味的市井奇观》，《中华遗产》2016年第5期。黄小峰：《仇英之城：反思明代的市井与风俗》，载苏州博物馆编《翰墨流芳——苏州博物馆吴门四家系列学术研讨会论文集》，文物出版社，2016，第264—274页。

【4】姜永帅：《东山携妓图：一个画题的社会文化史考察》，《美术学报》2019年第5期。

年苏州博物馆相继推出"吴门四家"学术性展览，以及举办相关研讨会，2014年台北故宫博物院分四季展出吴门四家展览，2016年苏州又举办《心与天游——2016苏州市沈周文化研讨会》，直至2020年，美国洛杉矶郡立美术馆推出"真相所在：仇英艺术大展"，是第三个阶段主要的学术展览。从目前来看，其研究尚未达到与前两次相提并论的高度。

总体来看，吴派研究在艺术史发展的几个阶段皆融入了学术潮流，并取得了大量优秀成果。由于吴派画家人数众多、名家辈出，作品数量存世较多，仍有大量问题亟待解决。一些具体问题如作品的真伪、含义、功用、画家生卒年考订等，仍需传统的研究方法。学术的发展与一些新问题的提出也值得关注，如绘画所反映的物质文化研究，吴派风格与东亚绘画传播研究，吴派绘画中的城市与大众文化等课题都是亟待拓展的领域。另外，吴派绘画如何作为历史研究的证据？这些问题等待学者们进一步的发掘或其他人文学科的发现。正因为吴门画派是一个世界性的课题，所以不断地吸引着诸多不同地域、不同文化背景学者的关注。至此，笔者也深感学力、眼界、才识有限，疏漏与不足之处，恳望学界同仁批评教正！

后记

　　这本小书包含笔者近年来的十篇论文，其中大多数是近五年关于吴门绘画的研究内容。粗略一算，自笔者发表第一篇称得上学术论文的文章至今，刚好十年。十年时间，对于人文学科的研究来说尚属肤浅阶段，对于40岁的我来讲，结集出论文，也属贸然之举。

　　不过，这本集子的出版，提供了我对美术史研究现状思考的机会，也迫使我对自身学术研究进行反思。十多年来，也正是国内美术史研究快速发展的一个阶段，随着西方中国美术史研究的方法、观念不断被引入，美术史的研究也从原来的重文献、重视伟大艺术家与伟大作品的研究，走向了一个更为多元而丰富的时代。一个令人鼓舞的现象是，艺术作品本位的研究得到了普遍共识。

　　提到"吴门画派"总会令人充满兴致，仅是其中充斥着耳熟能详的才子佳人的故事，即令世人充满遐想，但能否做起研究则是另一回事。读硕、博之时，"吴派"对我来说，是一座恍惚而不可抵达的仙山。虽然学在南京，地缘之便并未帮我找到研究的法门。博士期间，考古学重视材料的训练为我的学术研究带来了实物的取向，探讨具体的作品成为研究的出发点。浙大博士后期间我有机会接触到大量

的"吴派"绘画，面对"吴派"绘画中绘制的大量洞穴，总想探个究竟，成为"误入"吴门绘画的一个契机。在此基础上，完成了《吴派仙境绘画研究》的博士后出站报告，也是对我博士论文《中国古代绘画中的洞穴》的一个推进。与"吴派"洞穴母题相关的绘画，主要涉及仙山、洞天以及桃源三种类型的作品，书中相关个案正是在此基础上展开的，其内容虽在关联性上有欠缺，但在具体作品的研究上，有一定出新之处。"吴派"大师辈出，不仅画家人数之众，现存作品数量亦宏丰，不失为一处丰赡的矿藏，值得深入研究。本册小书只不过是对这座矿藏边缘的一些零星发掘，更丰硕的成果等待学界同仁的进一步勘探。

在拙作即将付梓之时，远在青海考古工地的汤惠生师读了初稿，并欣然为之作序，深为感动！每每忆及，在随园跟从汤老师读书的时光，惬意而充实。正是汤师自由主义式的教学，让我这个门外汉对学术发生了兴趣。感谢浙江大学赵晶兄、台北独立学者卢素芬女士、清华大学建筑学院陶金兄、安徽省图书馆董松兄、中央美术学院邵彦教授、中国美术学院王霖教授、北京林业大学黄晓教授、北京画院赵琰哲研究员、北京画院仇春霞研究员、香港故宫文化博物馆蒋方亭女士、广州美术学院陈婧莎教授无私地分享研究资料，让我在写作过程中得以渡过难关。我无法忘记硕士毕业后，四处谋生、求学之际，恩师林逸鹏教授对我的呵护与关怀，他对艺术的虔敬，鼓舞了我为学、为艺之路。同时特别感谢叶康宁、叶公平、梁丽君、李啸非、付阳华、王照宇、孙晓磊等学友多年来的鼓励与支持。石战杰老友为本书的图像采集数次拍摄，增色甚多。在我颈椎病严重的阶段，我的研究生赵恒杰、丛小婷分别承担了《郭诩江夏交游考与〈江夏四景图〉》《珊瑚入画：历史、图像与勋贵品味》部分文献整理与初步撰

写工作，使论文撰写能够进展顺利。在成书之际，拙作得到首都师范大学任军伟兄的极力推荐，中原出版传媒集团陈宁兄不弃草昧、慷慨支持，河南美术出版社编辑李东岳兄严谨的校对，纠补了诸处纰漏，皆令我非常感激！诸多师友、学人的帮助，使本书能够最终与读者见面，谨致谢忱！

时过境迁，桃源已无觅处。三年来的大疫造成人们经常处于隔离状态，现实的无力感，以及对未来的极度不确定性笼罩着人们的内心。与文人寻求理想的"桃源"相比，被大疫隔离的状态断然不是避世的桃花源。幸而，癸卯新春伊始，疫情迎来转机，但也失去太多前辈同道！正如汤师在序言中富有洞见地指出："对于中国传统文人而言，归隐并非逃避，而是选择；桃源亦非归宿，而是出发。"今日，"桃源"已非精神的原乡，人文的失落让当代学人承载着更多的挑战，或许东坡的人生态度能更好地反映出治学者的生平情状：回首向来萧瑟处，归去，也无风雨也无晴。

<div style="text-align:right">

2023年3月6日完稿

2023年8月15日修改

</div>

图书在版编目（CIP）数据

桃源何处：明代吴门绘画琐记/姜永帅著. — 郑州：河南美术出版社，2023.11

ISBN 978-7-5401-6273-3

Ⅰ. ①桃… Ⅱ. ①姜… Ⅲ. ①中国画－画派－研究－中国－明代 Ⅳ. ①J209.9

中国国家版本馆CIP数据核字(2023)第146292号

桃源何处：明代吴门绘画琐记

姜永帅 著

出 版 人	王广照	
选题策划	陈 宁 李 昂 李东岳	
责任编辑	杜笑谈	
责任校对	王淑娟 管明锐 裴阳月	
装帧设计	陈 宁 杨慧芳	
出版发行	河南美术出版社	
	地址：郑州市郑东新区祥盛街27号	
	邮编：450016	
	电话：（0371）65788152	
制 版	河南金鼎美术设计制作有限公司	
印 刷	河南瑞之光印刷股份有限公司	
开 本	710毫米×1000毫米 1/16	
印 张	16.75	
字 数	210千字	
版 次	2023年11月第1版	
印 次	2023年11月第1次印刷	
书 号	ISBN 978-7-5401-6273-3	
定 价	56.00元	